普通高等学校
艺术学科
新形态教材

造型艺术基础

朱琳琳　倪旭前　编著

清华大学出版社

北 京

图书在版编目（CIP）数据

造型艺术基础 / 朱琳琳, 倪旭前编著. -- 北京：
清华大学出版社，2024.6. --（普通高等学校艺术学科
新形态教材）. -- ISBN 978-7-302-66490-1

Ⅰ. J06

中国国家版本馆CIP数据核字第20246P1S73号

责任编辑：宋丹青
封面设计：傅瑞学
责任校对：王荣静
责任印制：杨 艳

出版发行：清华大学出版社
 网 址：https://www.tup.com.cn，https://www.wqxuetang.com
 地 址：北京清华大学学研大厦A座 邮 编：100084
 社 总 机：010-83470000 邮 购：010-62786544
 投稿与读者服务：010-62776969，c-service@tup.tsinghua.edu.cn
 质量反馈：010-62772015，zhiliang@tup.tsinghua.edu.cn
印 装 者：小森印刷（北京）有限公司
经 销：全国新华书店
开 本：210mm×285mm 印 张：10 字 数：226千字
版 次：2024年6月第1版 印 次：2024年6月第1次印刷
定 价：59.80元

产品编号：091434-01

序

《造型艺术基础》一书从构图、透视学、艺用人体解剖学、色彩原理和绘画材料运用五个方面深入系统论述了造型艺术基础，对美术基础教学，帮助学生掌握正确造型方法有着现实的指导意义。特别是在近二十年应试教育带来诸多问题，和当代艺术多元化发展的整体趋势下，梳理总结造型艺术基础尤显得难能可贵，十分必要。

近年来对造型艺术基础的关注和研究有所减少，更多受重视的是应用，这实际是教学和人才培养上的本末倒置。就像树一样，根深才能叶茂。没有扎实的造型基础，后续的创作设计必然会在一些阶段受到掣肘。

现代美术教育拥有科学、系统的体系，因循先易后难的原则，有节奏有步骤的渐进学习方式，是经过时间检验的、可持续发展的造型艺术方法。现代美术教育包含的内容很多，造型艺术基础毫无疑问是一个重要的前置学科，有着自身的规律和独立的美学价值。造型艺术基础训练不仅在技能层面，还包括艺术素质和审美趋向的培养与提高。纵观中外艺术发展的不同阶段，虽然存在着不同的评价标准与艺术诉求，但对造型艺术的基础训练的重视已达成共识。因为只有严格遵循相关的学习要求，才能逐步掌握相关的技艺，并运用到之后的艺术创作和设计之中。所以，把造型艺术基础讲清楚、说明白，对学生初学造型艺术十分关键。专业学院、系、科如何完善教学，合理配置基础与专业课程之间的比例关系是一门科学。从更广泛的含义讲，真正的优秀艺术家和设计师从不会把所谓的基础与专业截然分开，因为造型艺术基础中的速写、素描、色彩等都是面向生命和自然时重要的创作设计灵感来源，对结构、比例、形态、变化的理解环绕着现当代设计的各个领域，对材料工艺的认知更是直接影响着当代艺术和设计的理念与成果。

本书在讲解造型基础技法原理基础上，还增加了对国内外艺术大师的作品分析，包括思想、观念和技艺等。将前人艺术探索的精华梳理成可传授的内容，给学生展示出观察事物的多元角度，拓展学生创作设计思维，引导学生自发选择表达想法的途径和手段。这些都是造型艺术基础的教学内容和目的。作为中国计量大学校级重点教材，本书系统地阐述了学习造型艺术基础时

要面临的多种问题，较全面地介绍了造型基础表现技法及审美规律。内容充分翔实，可用于系统性提高初学者绘画水平，为美术院校学生掌握技法、提高审美能力发挥直接而重要的作用。配套完整教学资源为美术类专业院校教学及相关知识的普及传播提供便利。

胥建国

2024 年 5 月 12 日于荷清苑

前　言

美术教育中的"造型艺术基础"是一个独立的学科，有着自身的规律和独立的美学价值。造型艺术基础训练不仅限于技能训练，更重要的是对艺术素质和审美意识的培养与提高。纵观中外艺术发展的不同时期，均有不同的评价标准与艺术诉求，对造型艺术的基础训练也都有不同的标准和要求。1999 年后，美术学院招生规模逐年扩大，以美术考试升入大学的学生越来越多，也促使艺考培训迅速发展，但是为了追求实效性，考前班只能建立针对性的模式化教育方式，很难形成系统性的课程设置，导致学生学习训练内容的单一与重复，使得大多数艺术学子考进高校后无法应对灵活的专业学习内容。

本教材是中国计量大学校级重点教材，系统地阐述了造型艺术基础所要面临的多种问题，全面介绍了造型基础表现技法及审美规律，知识点循序渐进，内容充分翔实，有助于系统地提高绘画初学者及美术院校新生的技法学习和审美能力。本教材同时配套提供完整的 PPT 课件，为美术类专业院校的教学提供了便利。

造型艺术基础这一概念对于当今的学生而言是宽泛的。基础和创作相联系，创作和民族、国家文化发展的阶段任务（或者称使命）相联系。

造型艺术的基础学习不应该是盲目的，要以创作牵引基础。创作能力的不足要通过基础训练去提高，在基础训练中要锻炼敏锐的洞察力以捕捉创作的兴趣点，两者相辅相成，互为补充。创作的形式现已逐渐综合化，创作一个作品可能需要同时运用几个专业的基础知识，或者因为作品的需要而补充更多特殊技能的基础知识。这就要求学生同时具备多种艺术素质，边学边做，一切最终为作品服务。扎实的"基本功"是现行美术基础教育的优势，而基础本身是"无底洞"，创作则可比作"引行的灯塔"。如何在保有现有成果的同时有的放矢，提供更多"渠道"让学生到达每个人心中的"灯塔"，即造型艺术基础转化为创作的训练途径，是当前造型基础教育需要拓展的部分。

本教材不仅讲解了造型基础的技法原理，还增加了国内外艺术大师的作品分析，包括技艺、思想、观念等前人艺术探索的精髓，将其梳理成可传授的体系，提供给学生对事物多元性的观察角度，转换学生思维模式，激发学生兴趣点，帮助、引导学生自发选择表达想法的途径、手段。

党的二十大报告指出，"以中国式现代化全面推进中华民族伟大复兴"。中国式现代的五大

特征之一是"物质文明和精神文明相协调的现代化",这也是二十大报告中关于推动社会主义文化繁荣兴盛的要求。通过美术教育,我们培养的是具有深厚文化底蕴和高度审美能力的社会主义建设者和接班人。

教育学家毛祖恒在《发达国家高等教育发展趋势》一文中说明了高等教育的基础化趋势,认为"高等教育基础化的目的就是要给学生打好基础,来适用于学生继续深造的需要、就业的需要、终身教育的需要,以及他一生中职业不断变换的需要"。这同样适用于艺术类高等教育的领域。高等美术学校教育应更加关注社会与职业的发展需要,培养符合社会需求的高级专业美术人才。借此,唯愿《造型艺术基础》的出版,能使学生们掌握全面扎实的造型基础技法原理,在学习的过程中享受造型艺术带来的快乐和脱俗的身心修炼,从而提升审美素养。同时,用正确的造型观和扎实的造型技法使基础知识成为向创作转化的有力武器。

目　录

概　述

造型艺术基础的学科地位 / 001

造型艺术基础的研究内容 / 002

造型艺术教学的历史变迁 / 003

第 1 章　构图

1.1　什么是构图？ / 007

1.2　常见的画面构图 / 008

　　1.2.1　画面主体内容在构图中的位置安排 / 008

　　1.2.2　画面次要内容在构图中的位置安排 / 012

　　1.2.3　遵循上述常见案例，总结基本的构图
　　　　　法则 / 015

1.3　绘画实践中的构图步骤 / 020

　　1.3.1　取景 / 020

　　1.3.2　规划大块面，绘制缩略图 / 020

　　1.3.3　上正稿，定位置 / 021

　　1.3.4　逐步深入并完成 / 021

1.4　绘画大师作品构图赏析 / 022

第 2 章　透视学

2.1　透视学概况 / 025

　　2.1.1　透视学基本概念及名词解释 / 028

　　2.1.2　透视学中的原线与变线 / 031

　　2.1.3　灭点的位置 / 033

　　2.1.4　还原物体比例关系的视高法 / 034

　　2.1.5　课后练习 / 038

2.2　空间中的一般透视法则 / 038

　　2.2.1　方形物体的平行透视 / 039

　　2.2.2　方形物体的余角透视 / 044

　　2.2.3　课后练习 / 047

2.3　等分与延长透视矩形 / 047

　　2.3.1　对角线求中 / 047

　　2.3.2　任意数的等分 / 048

　　2.3.3　作不等距分割 / 048

　　2.3.4　平行变线分割 / 048

　　2.3.5　对角线作等距离延伸 / 049

　　2.3.6　课后练习 / 049

2.4　圆的透视 / 049

　　2.4.1　八点法画透视圆面 / 049

　　2.4.2　徒手画圆的透视注意事项 / 051

　　2.4.3　透视圆的透视现象 / 051

　　2.4.4　课后练习 / 053

2.5　课后练习参考答案 / 053

　　2.5.1　平行透视课后练习答案 / 053

　　2.5.2　余角透视课后练习参考答案 / 054

　　2.5.3　等分与延长矩形课后练习参考答案 / 055

2.5.4　圆的透视课后练习参考答案 / 056

2.6　学生运用透视原理优秀作品欣赏 / 057

第 3 章　艺用人体解剖学

3.1　艺用人体解剖学的由来 / 061

3.2　人体的基本形态特征 / 069

　　3.2.1　人种 / 069

　　3.2.2　人体比例 / 069

　　3.2.3　男性与女性、成人与儿童的形态
　　　　　特征 / 070

　　3.2.4　人体的骨骼结构及主要肌群与造型的
　　　　　关系 / 072

3.3　头部 / 072

　　3.3.1　头部比例特征 / 072

　　3.3.2　头部骨骼 / 074

　　3.3.3　头部肌肉 / 078

　　3.3.4　五官 / 080

3.4　上肢 / 081

　　3.4.1　上肢骨骼 / 081

　　3.4.2　上肢肌肉 / 084

3.5　下肢 / 087

　　3.5.1　下肢骨骼 / 087

　　3.5.2　下肢肌肉 / 089

3.6　躯干 / 092

3.7　人体的动态与平衡 / 096

3.8　哺乳动物的艺用解剖 / 100

　　3.8.1　马的解剖造型 / 100

　　3.8.2　牛的解剖造型 / 102

　　3.8.3　犬科类的解剖造型 / 103

　　3.8.4　猫科类的解剖造型 / 103

第 4 章　色彩原理

4.1　色彩的产生 / 105

4.2　原色与混色 / 105

　　4.2.1　光与原色 / 105

　　4.2.2　混色 / 106

4.3　色彩的分类 / 106

　　4.3.1　色相 / 106

　　4.3.2　明度 / 108

　　4.3.3　纯度 / 111

4.4　色彩心理 / 112

　　4.4.1　色彩心理影响因素 / 112

　　4.4.2　共同的色彩情感 / 113

4.5　色彩设计 / 118

　　4.5.1　色调中的对比因素 / 118

　　4.5.2　色调中的调和因素 / 119

4.6　色彩的构思与启示 / 122

　　4.6.1　传统色彩的启示 / 123

　　4.6.2　自然景物的色彩启示 / 123

　　4.6.3　美术之外其他艺术的启示 / 123

　　4.6.4　色彩的象征性 / 123

第 5 章　绘画材料运用

5.1　单色绘画 / 127

　　5.1.1　铅笔 / 127

　　5.1.2　炭笔 / 130

　　5.1.3　钢笔 / 132

5.2　单色绘画的色调问题 / 134

5.3　彩色绘画 / 135

　　5.3.1　水粉 / 135

　　5.3.2　水彩 / 136

　　5.3.3　油画 / 139

　　5.3.4　色粉 / 144

　　5.3.5　油画棒 / 146

参 考 文 献

后　记

概　述

2018 年 8 月，习近平总书记给中央美术学院 8 位老教授回信时强调："美术教育是美育的重要组成部分，对塑造美好心灵具有重要作用。做好美育工作，要坚持立德树人，扎根时代生活，遵循美育特点，弘扬中华美育精神，让祖国青年一代身心都健康成长。"在图像泛滥，碎片化艺术教学资讯充斥耳目的时代，绘画爱好者及初学者们接受大量的网络讯息，无从分辨好坏良莠。如何判断、如何选择、如何养成好的艺术审美情趣，学习正统的艺术表现方法，成为当下我们面临的关键问题。这本书将引导美术爱好者及初学者对造型艺术相关的知识概念形成科学的认知，其中，客观的科学原理结合主观的审美意识将帮助学员打下良好的造型表现和艺术审美基础，在绘画过程中建立完善的作画思路和绘画技巧。同时也希望有些经历过高考前短期训练速成模式的艺术生能摆脱固有模式，转换思路，通过学习形成自己的思考方式及造型观。

造型艺术基础的学科地位

早在 18 世纪，德国戏剧家、文艺批评家、美学家莱辛（Gotthold Ephraim Lessing，1729—1781）就开始使用"造型艺术"这一名词。《辞海》对"造型艺术"概念的定义是指"美术""视觉艺术""空间艺术"，它是用一定的物质材料（如绘画用颜料、绢、布、纸等，雕塑用木、石、泥、金属等）塑造可视的平面或立体的形象，反映客观世界或人类主观追求的一种艺术，包括绘画、雕塑、建筑艺术、工艺美术等。我们一般把美术学院里的各专业划分为两类：一类为纯艺术，如国画、油画、版画、雕塑等，它们以艺术创作为主、强调个性化；另一类为实用艺术，即设计，如建筑设计、工业设计、服装设计、动画设计等，旨在解决现实问题，是具有普世价值、实际应用型的艺术。

"基础"在《辞海》中的定义是："事物发展的起点或根源。"它与艺术工作者进行的"创作"与"创新"不同。创作与创新，是创造活动，是建立新的事物或新的概念，极大发挥创作主体的洞察力、想象力、整合能力和表现力，是一种复杂的精神劳动。从字面意思来看，"基础"不是"创作"，但创作的能力一定来自基础。缺少基础的创作、创新只是一种感性的行为，并不"专业"。由此可见基础的重要性。

艺术家与设计师们最终都要进行艺术创作

或设计创新，基础训练是创作的起点，基础训练的效用表现在创作能力中。创作过程中遇到的瓶颈，解决方案往往存在于基础训练中。因此，造型艺术基础教学是造型艺术学的核心课程，在国内外美术学院都享有十分重要的学科地位。相关知识不仅仅在大学低年级阶段开设单独的课程，还会穿插在高年级专业课程甚至是研究生专业课程的学习中。每位优秀的艺术家或设计师都离不开严格的造型艺术基础训练，它是基本功，也是由"技艺"进"道法"的过程。造型艺术基础除了帮助初学者增强手绘技法能力，还可以引导他们树立正确的造型观。这里的"道法"有艺术里的精神之意。艺术家与设计师在造型训练中勤于练习，充分运用其技法工具，达到技术的进步与发展，在正确的造型观指引下，最终可以达到艺术创作的精神彼岸。

因此，我们可以说造型艺术基础这门学科不仅仅是纯艺术、艺术设计学科的出发点、立足点，也是纯艺术、艺术设计造型意趣的落脚点。它既是专业通识课、各专业课程的重要过渡纽带，也是滋养各专业特色、提高各专业未来造诣的关键。

造型艺术基础的研究内容

"造型艺术基础"是美术类院校主要针对纯艺术类专业和部分设计类专业开设的核心基础课程，是培养造型与审美思维、熟练运用造型语言、使用造型技法，从而解决造型问题的一门课程。培养学生在观察、分析、使用技巧、审美选择一系列过程中进行实践创作，并积极总结创作经验，摸索实践规律，养成高品质审美趣味。

这门课程培养初学者形成严谨的空间感受与反应能力、科学与理性的分析能力、丰富的形象思维与创新能力、熟练的视觉传达与表现能力，提倡积极地从眼、脑、心、手四方面开展造型艺术基础训练。

这门课程旨在培养初学者在二维空间中对自然界形态、空间造型进行概括、提炼的能力；使其了解创造画面所需要的各种构图形式、物体形态及质感语言；培养初学者熟练运用透视学原理进行准确的空间表现；令其熟练掌握人体及动物骨骼和肌肉造型，准确表达形体结构；能了解和掌握色彩的科学原理，进行精准的色彩感知搭配；能掌握不同的材料特性，熟练传达手绘的魅力。

开展造型艺术基础的学习，首先要加强感受力。初学者应培养自身的感受力和敏感度，在平时的生活、工作和学习中敏锐地捕捉万事万物给你带来的不同感受，减少生活中的麻木状态，善于发现"美"，感受"美"。不能说敏感的都是艺术家，但艺术家一定都是敏感的，内心丰富、细腻的。这是创作出打动观者的艺术品的先决条件。

其次，要学会整体观察。如果只盯着某一事物的局部观察，那么将很难把握其特征。因为所谓特征都是在整体当中才能显现出来的。运用不同方式观看带来的感受是不同的，如一个人眼睛大，这是一个特征，但这一特征是观者结合从前经验体会，在与眉、鼻、口、耳所占比例的比较中得出的，是在整体当中显现出来的，所以也是个相对的概念。想要在媒介上表达出准确的形态，一定要先从整体出发，因为所有的特征都是基于整体而存在的。这种观察方法应当指导整个

创作过程。

再次，要重在分析。很多人都会对艺术产生误解，认为艺术活动是纯感性的活动，艺术家都是疯狂而缺乏理智的。事实并非如此，艺术作品的诞生最初由感性切入，即艺术家发现"美"并对其产生兴趣，然后基于整体的观察方法进行观察，进而分析。无论是在绘画、雕塑还是设计领域中，理性的分析都十分重要，如在绘画中需要找到准确又和谐的画面构图、物体比例关系、色彩明度关系、透视关系、解剖关系、笔触质感，从而准确描绘对象并达到画面的和谐；设计需要思考，设计物的结构、形式、材质、工艺、技术、原理等都需要设计师一一考虑。大众所熟知的"美"，或者说人们所感受到的美都是需要艺术家按照一定的秩序和规则组合和加工的，绝不是完全依靠感觉这种易变因素而创作出来的。其创作的过程可以说是从感性到理性，再回归感性，是感性和理性相互交织的过程。

然后，要精于归纳。在分析之后需要做的就是归纳和概括。形式语言也好，具体内容形态也罢，在艺术家手中都要分层次，分类归纳。去除一些不必要的浅显表面内容，高度集中地表现主题，这是艺术源于生活而高于生活的体现。创作者应当通过归纳的方式，不断修正分析的范畴和深度，去粗取精、去伪存真。

最后，意在创新。这也是最终的目的，是艺术家通过感受选取题材，整体观察，理性分析，整合归纳后产生的贡献点。艺术创作或设计创新是艺术家及设计师们最终的追求，每位艺术家都会根据自身的经验和技艺创作出不同的艺术作品。造型艺术基础直接关系到创作的效果，艺术技巧的娴熟、审美意象的显现则是造型基础教学的最大意义。

造型艺术教学的历史变迁

18世纪，德国哲学家莱辛在《拉奥孔》一书中开始使用"造型艺术"这一概念。在德语中，造型（bilden）原义为"模写"。在新中国成立后，造型一词由苏联传入，并与"美术"互用。造型艺术是一种艺术形态，从广义上讲，建筑、绘画、雕塑、工艺美术都属于造型艺术的范畴。它是视觉艺术的一种，具有自己独特的存在方式和感知方式，区别于音乐、文学、电影等其他艺术形式。

在人类艺术的发展过程中，不同的国家、地区都在孜孜不倦地从造型观念、方法、语言、材料运用等角度丰富传统美术造型艺术。如中国传统绘画的用线描法、质感皴法、笔墨运用；西洋画中的明暗色调、空间结构、构图比例、透视、解剖、色彩原理等，都在不断地完善着传统造型美术，同时我们也从中窥见造型艺术从观念到风格再到技法都更加多元的格局。

本书中的"造型艺术"特指现代美术学院造型艺术教学，也可以说是西方造型艺术。"西学东渐"从中国近代历史变革时期逐步开始，19世纪末至20世纪初，随着"西学"及新思想在中国的传播，我们在钻研传统中国书画的基础上，逐步吸收了西洋绘画的造型及材料运用方法，展开了中国的西画基础教学，首先借鉴日本、西方的教育模式体系，之后又与中国传统画学融合。由此，开始了最早的以"中西融合"为核心教学理念的造型艺术基础教学。

20世纪初的美术课堂教学安排十分讲究中西画法的融会贯通：如将西方绘画中的艺用解剖学与透视学融合中国传统骨相学及传统空间观的

远近法，建立起中西融合的解剖、透视教学体系；又如以西方色彩学理论结合同样比重的中国传统色彩、民间色彩、版画色彩的讲解，以防学生对中西方文化的了解有所偏颇；再如美术教育强调"写生教学"及"人文素质的综合修养教学"——这两部分是中西方美术基础教育中一致重视的。当时全面而又具思辨性的"中西融合"教学成果斐然，培养出一大批具有世界影响力的中国现代画坛巨匠，如赵无极、朱德群、吴冠中、董希文等。他们皆是融贯中西的艺术大家，在艺术创作中开辟了自己独有的中西融合的创作之路，其代表作至今在艺术界屹立不衰，颂为经典。

中国早期的画学教育以传统的书院形式存在，后在19世纪50年代出现首个具有现代学校特征、西画教学形态的"土山湾画馆"（后称"土山湾孤儿院工艺院"）。在1902年（光绪二十八年），张之洞开办了中国最早的带有图画手工科的现代新式学堂——三江师范学堂。在中国新式教育体系初建期，师资非常匮乏，多以外籍教师担任主要教学工作。三江师范学堂的建立促进了师范美术教育的发展，推动了高等美术专科教育的产生。当时我国美术教育以私立美术学堂为主，1918年成立的国立北京美术学校是中国现代第一所官办国立美术学校。随后几十年，各地踊跃开办规模不一的美术院校，社会团体的美术教育活动也颇为丰富，民国时期的美术教育呈现百花齐放的状态。时任政府将各美术学校按照性质，划分为国立、公立和私立三种。其中"国立"院校由教育部直接管辖，经费直接通过国家财政拨款；省立和市（县）立统称为"公立"，由各级政府机构部门开设；"私立"则为私人或民间筹款建立的美术学校，其中较为有名，至今

办学成绩斐然的有1918年成立的"国立北京美术学校"——中央美术学院的前身，及1928年在杭州建立的"国立艺术院"——中国美术学院的前身。

民国时期美术院校的西画专业极为重视基础教学，基础类的课程主要分为三部分。首先是实践类的专业基础课程，主要有木炭画、水彩画、色彩学、用器画、投象画、解剖学、远近法等，相当于现代基础教学中的素描（明暗）、色彩、解剖、透视、构图等课程；同时还伴有必修或选修的中国画基础教学，如线描、皴法等，旨在强化学生对本土绘画技法的认识，进而明了其与西方绘画技法的异同，探索出具有中国特色的绘画方式。第二为理论类的专业基础课程，设有中西方美术史、古典美学、解剖学与透视学理论技法等课程，以理论基础结合实践课程引导学生"知其然且知其所以然"，促使学生了解整个中西方美术史，并参透中西方不同的哲学、美学思想，提高学生的审美及思辨能力。第三为通识类基础课程，主要为人文素质培养以及其他艺术类课程，如文学、音乐、戏剧等，旨在从大的文学艺术范围里提高学生的整体人文素养。除此三部分课堂为主的教学之外，各美术院校还积极开展社会实践活动，如外出写生、参办展览、发行出版物、组织社团等，既锻炼学生的社会实践能力，也为社会美育工作做出贡献。

新中国成立后，美术教育逐步转向苏联式模式。当时中国的美术院校，从教育的管理体制、教学体系到院系设置等都参照苏联的模式，各美术学院积极派遣留学生赴苏联学习，并设有"苏训班"，由苏联籍教师来中国开展教学活动，并辅助出版发行大量苏联的美术教材与专著。中央美术学院华东分院成立了美术理论研究室，并以

苏联契斯恰科夫素描体系作为规范教学理论。契氏体系把素描作为一种思维过程，使用解剖学、透视学等科学原理将物象还原表现，核心内容是结合艺术规律进行观察、理解、分析、表现，非常强调"艺术规律""艺术原理"在绘画中的作用。同时，在教学过程中，十分注重引导学生观察，强调学生要"整体"观察对象、把握对象，要求学生保证在任何时候停下手中的笔，画面都是完整的。但当时我国在引进过程中，存在过分地强调技法表现的问题，如过于强调素描表现的"三大面五大调""排线法""分面法"等技术训练与要求，而忽略了对描绘对象本质的观察与分析。目前国内的美术教育体系依然会采用苏联科学的整体观察方法，同时也会摒弃一些过于程式化的表现技法。

如今的中国美术院校被归为"学院精神"的传承地，是聚集文化精英之处，构建文化学术高度、推动学术发展的社会所需之地。这也是中国的美术基础教学的变化与发展方向。当代造型艺术基础教学不再是"照搬照抄"西方造型技法的教学，而是进行了不断的反思及尝试：如积极强调提高学生的审美意识，而非仅仅满足于技法的纯熟，重"理"而非重"技"。然而也会出现一些极端的做法，如轻视甚至取消西画基础解剖、透视、色彩理论等课程，造成学生因为基本功不扎实、研究不深入，所以虽有足够的艺术情感但表达能力不足。中央美术学院教授文金扬先生曾

在 1983 年发表文章指出："业务课教学有它自身的任务，也不可能所有业务课教员都能系统的精通理论知识，可惜许多人没有吸取经验教训，导致学生作业经不起透视、解剖、构图及色彩的分析，造成的损失很大。"中国美术家协会主席，原中央美术学院院长范迪安也谈及："在今天知识传播便捷、信息发达的条件下，美术学院基础技法课在总量上已大为缩减了。但是解剖、透视、色彩理论依然是造型教育不可缺失的基础。我国美术学院的造型教学仍然以具象造型为主，它们是不可缺少的造型基础课程。即便扩展到意象、抽象乃至综合材料、装置等具象之外的创作方式，西方三技（解剖、透视、色彩原理）仍然是造型美学品格、造型感觉的重要组成部分，并潜在支撑着造型的修养能力。"

由此可见，无论如今的美术基础教育再怎样开放、多样，都还应建立在前人多年探索与总结的科学造型艺术表现方法的基础之上。要让学生在较高的艺术审美素质基础上有动手能力、表现能力，不仅仅要熟练技法，还要做到"知其然，并知其所以然"，这也是笔者编写本教材的初衷。本书分为构图学、透视学、艺用解剖学、色彩原理及绘画材料运用五个部分，这五部分几乎囊括了造型艺术基础最重要的知识点，可以给造型艺术初学者在艺术实践中带来理论支撑，更是画者了解造型艺术、欣赏造型艺术、表现造型艺术，进而去创作、创新的指路明灯。

第 1 章　构图

1.1　什么是构图?

所有的艺术都有自己的外在表现形式。音乐的曲调排列组合、声乐规则,文章的结构逻辑、主次关系,建筑的比例构成要素等都是这些艺术门类的基础表现形式。在绘画中,构图是最基本、最重要的形式表达。当我们在美术馆参观画展时,画作最初吸引你的一定是画面布局及色调,这个布局就是画面的构图。对其产生兴趣后,你才会走近它,驻足画前仔细欣赏它的内容、细节、技法、肌理、质感等。因此,构图可以说是画者对画面最直接、最有效的表现,类似于建筑最初暴露在外的钢筋结构,所有的画面深入,都是在这个结构中的深入。

观看画面构图,要求观者能跳脱出对画面具体内容及细节的关注,心中建构出抽象的结构概念。初学者往往更多地关注画中内容:这幅画的是大海,是鸟,是几位人物?他们都在干什么?画的是像还是不像?……如果遇到表现主义或者抽象派画作,那容易因为"看不懂"而"没感觉",不再乐意走近它,去感受它所传达的视觉情绪、画面意境等内在信息。

如果只是一味关注绘画对象本身,那么创作者容易在接下来的绘画练习中不断地感到沮丧,狭隘浅薄地面对自己的画作,绘画之路越走越窄,越走越痛苦。这是因为路走错了方向。虽然有人会质疑,那些写实性绘画不正是因强调画面对象而受到关注和喜爱的吗?但是认真分析可以发现,优秀的写实画家们的作品无一不是认真且巧妙地处理过画面构图或者画面结构的,这也正突出了写实性绘画与现实物象的不同点——现实物象杂乱的细节在写实绘画中都会得到妥善的安排。专业的绘画练习,在最初的握笔方法、姿势、排线等练习之后,接下来就是构图问题。当面对一张白纸以及被画物时,创作者首先要考虑如何安排画面,如何把被画物按照想要表达的意图合理布局。如果在这一步没有仔细考虑,或者没有按照一定的原则绘制,那么这幅作品无论画得多精彩,细节表达得多到位,色调多完美,也只能属于次品行列。中国美院的一位资深老教授曾经说过,在每年十万人次的中国美术学院入学考试中,第一轮的选拔会筛掉至少一半的考生,而这一半的考生作品不合格的主要原因就是构图上存在很大的问题。由此可见构图的重要性。

当然,想要掌握好构图不是简简单单、一朝一夕就可以做到的。构图不单单是一种理性的思维过程,更是对视觉感受的把握,需要在掌握好

基本构图法则的基础上，观看好的艺术作品，不断积累视觉经验，不断加强绘画练习，这种能力才会不断增强。绘画的经验性建立在绘画原理基础上，因此，本章节首先介绍画面构图中常会出现的布局，要求初学者熟知、理解并掌握其中的构图样式。

1.2　常见的画面构图

通过各个图像在一幅画面中的排列组合，呈现出具有韵律和连贯性的画面效果，这种排列组合就是对画面构图的研究。一幅画的结构如同人体的骨架一般重要。不同的画面构图会带来不同的视觉感受，选择何种构图取决于作画者想要传达的画面意图。平静的构图呈现安静、祥和的画面，动感的构图给人带来刺激和变化的感受。下文笔者会将画面内容的主体部分及次要部分在画面构图中的合理安排方法介绍给大家，供大家参考、学习。

1.2.1　画面主体内容在构图中的位置安排

首先来看画面的主体内容构图。主体是指反映画面主要内容和思想主题的，视觉上占比最大、最显著、最重要的造型部分，一般是人或者物，抑或是景；主体也是画面的视觉中心部分，是画面结构的中心，往往是观者看画时第一眼看到的地方，视觉焦点的落处。主体内容在画面中的构图方法一般有以下几种。

1. 中心位置法

中心位置法是将主体放在画面中心位置，显著而鲜明，往往用于单纯强调主体内容的画面，

比较大气。但是如果和背景关系处理不好，则容易显得呆板，不够生动，缺少魅力。这里需要强调的是，视觉中心指主体物中对比最强烈、最吸引观者眼球的某一处内容，视觉中心一般不放在画面正中间，如果把它放在画面正中间，往往显得缺少艺术性，失去灵性。因此，主体物一般在画面中心偏左、偏右或偏上、偏下位置，这样可以有效地避免画面构图呆板，增加画面生动性。

图 1-1（a）的视觉中心为"拉板车老人"，这也是画面主体，这个主体安排在画面中间稍微偏右一些，人物面朝右前方，透视视角突出，不显呆板。刻画细节深入，黑白色调对比强烈。背景丰富但不失整体，地面几乎留白，主体人物作

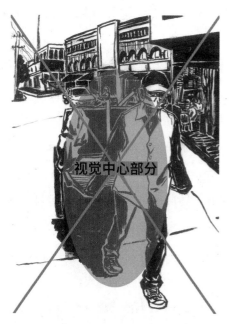

图 1-1（a）　中心位置法示意图

图 1-1（b）　中心位置法结构分析图

为视觉中心效果突出。

2. 井字法

画面主体物按照类似"井"字的二横二竖的方式布局，主体物可以放在横竖交叉点处。井字法适合多物象的主体，可以避免中心单一化，令画面不失平衡、协调。

图1-2（a）中结构线显示画面主体及相对复杂的背景遵循井字法构图，此布局不仅使画面内容丰富，而且秩序井然。

3. 三纵三横法

此法将画面三等分，取任意一条等分线所在位置作为主体的位置，也可以理解为把主体物放置在画面黄金分割线部分，主体物的排列接近于垂直或水平。这样的构图显得生动而平静，画面

整体十分协调。

如图1-3（a）、图1-3（b）中结构线所示，场景中的人物与车辆构成平行的纵向线结构。空间上人物在前，形态上也更加复杂生动，虽平行，但有递进层次。

再如图1-3（c）、图1-3（d）中结构线所示，人群聚集的头肩部造型复杂、生动，为画面视觉中心，这部分安排在画面"三横"构图的中横线处。其余环境描述比较复杂，遵循三横构图法，画面既丰富又不失协调。

4. 对角法

画面中的主体物可以按照对角线位置摆放，

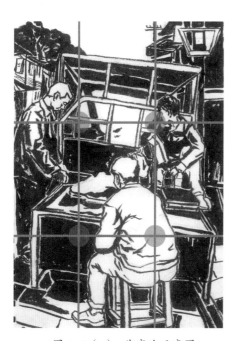

图1-2（a） 井字法示意图

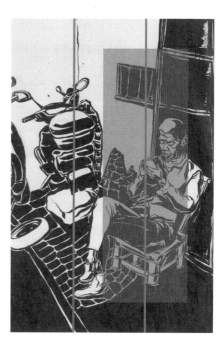

图1-3（a） 三纵法示意图

图1-2（b） 井字法结构分析图

图1-3（b） 三纵法结构分析图

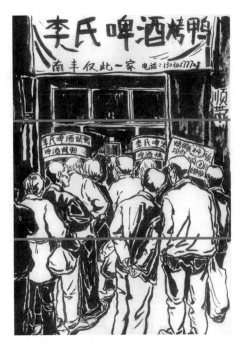

图 1-3（c） 三横法示意图

图 1-3（d） 三横法结构分析图

这时的主体物一般为组合物体。这种方法适用于有主次关系的主体物，它们在画面中以对角线式遥相呼应，还可以营造一定的透视感，使得二维画面中的物像产生空间感。

如图 1-4（a）中结构线所示，画面前方的静物与后方海面房子呈对角线布局，主体物产生呼应感，加强了画面空间透视感，主体物相互牵引，具联想意味。

5. 左右平衡法

相对于对角法，左右平衡法少些空间营造，但画面的构成更趋于平稳，在平淡中表述画者所想表达的内容。同时，画面的左右应形成大小或高矮、粗细等对比节奏，画面左右主体内容也应

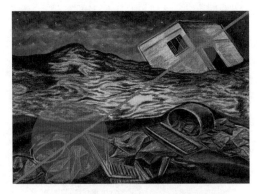

图 1-4（a） 对角法示意图

图 1-4（b） 对角法结构分析图

产生交织和联系，这样的观感可以在平衡中产生变化，进而丰富画面构成和意象。该法要注意次要物体的呼应关系。

如图 1-5（a）中结构线所示，主体人物造型的高矮需要有一定变化，在总体稳定的构图中寻求左右间的变化平衡。

6. 突出放大法

创作者若想要突出主体物或者主体物的某个元素以增强画面视觉冲击力，可以选择突出放大法。我们通常会以构图完整来要求作画者，也就是说不管用何种构图法，都应尽可能地让主体物边线处于画面之中，主体物形态要完整。但当作画者产生突出主体物的想法时，可以通过夸张形态特征、体积大小等来强调效果，突出主题，产生视觉冲击。

如图 1-6（a）画面中俯视下的民居屋顶，构图饱满，有种呼之欲出的观感，旨在强调这片屋瓦生动的造型，突出主题表现。

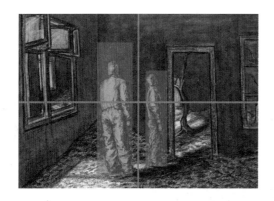

图 1-5（a） 左右平衡法示意图

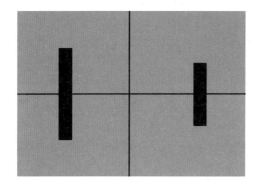

图 1-5（b） 左右平衡法结构分析图

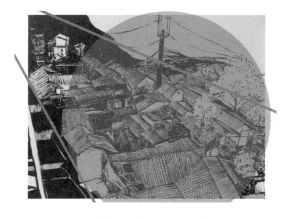

图 1-6（a） 突出放大法示意图

图 1-6（b） 突出放大法结构分析图

7. 缩小聚焦法

即利用焦点透视中的平行透视使所有消失线都集中到一点，使之成为视觉中心。有意识地把主体物放置于画面的空间聚焦点，即透视法则中的"灭点"处，突出画面空间的营造。主体位置不一定在画面正中，可以灵活移动，观者可以随着消失线所营造的空间透视寻得中心主体物。

如图 1-7（a）画面中的视觉焦点在屋内，画者巧妙地运用了聚焦法构图，指引观众聚焦画面视觉中心。

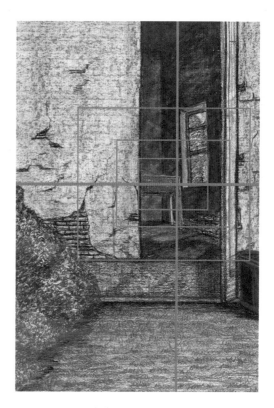

图 1-7（a） 缩小聚焦法示意图

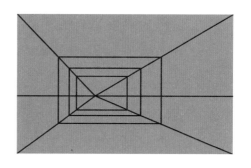

图 1-7（b） 缩小聚焦法结构分析图

8.形态指向法

形态指向法利用画面中物体的姿态或人物的神态指向画面焦点。这种方法也比较多地运用在中国画中。把握姿态或神态是观者心领神会，感悟画面中传达的意境。这是一种非常高级的构成表现方式，可以根据需要灵活变通，巧妙运用。

图1-8（a）中的人物姿态具有一定的指向性，观者可根据人物姿态去寻得画面的内容表达及意境。在传统的中国人物、花鸟绘画中也常通过姿态和眼神来指引观者去探究画面营造的空间感及传达的思想感情。

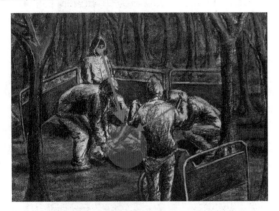

图1-8（a）　形态指向法示意图

图1-8（b）　形态指向法结构分析图

9.对比法

对比法是比较开放的一种主体构图方法，一般在画面中央或其附近放置主体，主体通过强烈的色调或明暗对比、形态大小或质感对比等起到吸引眼球的效果。

图1-9中，海水与沙滩交接的地方，色调冷暖和深浅都利用了对比法，使画面中央地带形成视觉中心。

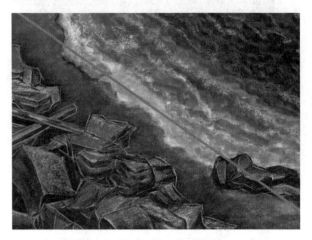

图1-9　对比法示意图

1.2.2　画面次要内容在构图中的位置安排

我们再来看下构图要素中的次要部分，也就是画面中除主体以外的其他部分，或叫背景部分。这一部分主要用来烘托主体，或通过对比来反衬主体。其功能和作用相当于舞台上的配角。配角要到位，但不可越位，切忌喧宾夺主，以宾压主。

背景中的物象摆放位置相对主体比较自由，它不构成画面视觉中心，服务于主体物，不受严格的束缚，但一定要根据画面的需要摆放。在写生时，为了达到画面和谐的效果，还可以适当调整背景物本来的位置、大小及色彩，以平衡画面、充实画面、丰富画面。

背景部分在画面表现中起着非常重要的作用，它与主体部分也可看成"图"与"底"的关系："图"即以主体物外轮廓线为外形所包含的形态，"底"即除去主体物整体形态后画面剩余的背景形态，如图1-10所示，红色区域为"底"，其余具象的主体物部分为"图"，"图"与

"底"相辅相成，在形体表达时，画家不仅仅需要关注"图"的部分、修正"图"的形态，还需要不断地调整"底"的形态来获得"图"的完善。画家通过这种抽象及形象思维的训练来达到构图、形体及色调的完善。研究画面中"图"与"底"的关系是画者掌握整体观察方法的有效途径（图 1-11）。

油画大师莫兰迪的画除了充满了优雅的高级灰之外，最为见长的就是画家对于画面结构的处理：他把物象从单纯的自然状态中抽离出来，更为强调对画面中"图底"关系的把握。

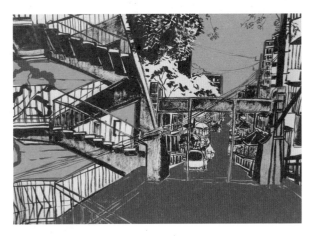

图 1-10 钢笔画 作者：俞钦洋

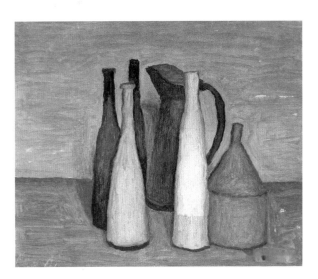

图 1-11 《静物》 作者：莫兰迪（Giorgio Morandi，1890-1964）

除上述之外，在加入背景的整体画面构图中我们还需要注意以下几点。

1. 画面边线上的分割布局

初学者在画画时往往只关注画面中心部分的内容布局，而忽视了画面边线部分。较多运用的画幅形状为长方形、正方形、正圆形，也有少数画家根据自身想传达的意蕴把画面处理成不规则形态，笔者在此主要就一些普遍问题展开讨论。

画面边线形态的布局安排应秉持不要全满及全空的原则。全满或全空会使画面显得过于简单呆板，让人觉得画者没有认真组织画面，没有表现出专业的艺术修养。图 1-12 中最上端大面积留白，色调对比强烈，使形态显得清晰，为边线做了强烈分割；左边边线上半部分为整体概括的

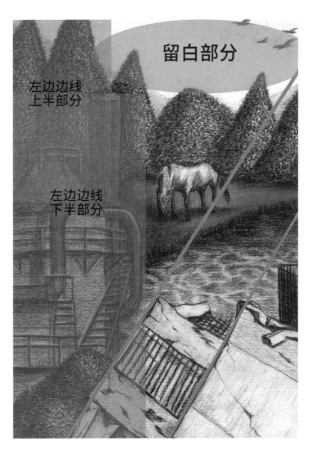

图 1-12 画面边线分割布局示意图

树木，下半部分为形态复杂但色调对比弱的烟囱塔，视觉感受整体而不琐碎；最底端复杂的木板造型把底部边线分为不等长的三份；右边边线分割相对没有左边和底部边线那么紧凑、复杂，总体看来包括天空处的留白及三条不同程度的灰。四条边线被不同节奏的色块对比所打破，丰富而有变化，增加了画面节奏感，变化中有统一，统一中有变化。

这类处理画面边线的问题，需要初学者带着目的大量观看大师的画作，了解大师们如何处理边线的"整"和"破"，从中领会、感悟，进而将之运用到自己的绘画中。

2. 画面中常见的三角形、S形构图及一些个性化构图

如果不从主次要素分开分析，而从整体来看，比较常见的画面构图有三角形和S形构图两种。其中三角形构图多用于表达突出主体物的画面，主体物往往在画面中占比较大。三角形是十分稳定的结构，三角形构图在画面中传达的视觉感是结实、稳固的，且三角形相对方形而言更有高低错落感。如图1-13所示，画面中商场门头、左边骑摩托车的人及右边的摩托车形成画面中心的三角形构图，在视觉上，突出主体，结构稳定。

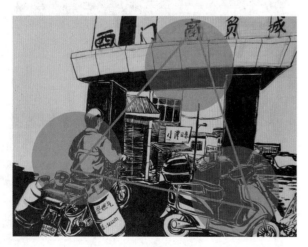

图1-13 三角形构图示意图

S形构图则更强调画面的空间感，画面主体以S形布局，由远及近，层层递进，具有中国画中前景、中景、远景的构图意境。如图1-14所示，S形构图更能表达悠长的空间，给观者意味深长的感受。

图1-14 S形构图示意图

曲线在自然界中处处可见，我们也可以在许多大师绘制的场景画面中找到S形结构。S形不仅体现在字母S的形态中，它是蜿蜒的形状，可能有多个转折。这在中国美学中同样有所体现，如中国园林中的曲廊（图1-15）。中国美学思想讲究"神游、畅想、妙悟"的体验，追求"心物交融，物我两忘"的境界，体现在中国园林设计中，往往是回廊曲径，小桥蜿蜒，营造一种"曲径通幽处，禅房花木深"的幽深意境。这些结构引导观者的视线轨迹，以构图表达了空间关系。

除了常见的三角形和 S 形，还有其他画面构架，比如水平线构图和垂直线构图，如图 1-16（a）所示。水平线与垂直线通常能架起画面的视觉中心。很多画家表示在风景写生时很不喜欢风景中

图 1-15　曲径通幽

图 1-16（a）　水平线构图

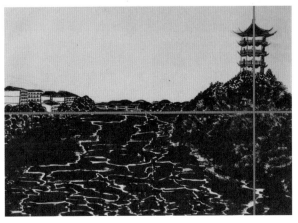

图 1-16（b）　十字形构图（右）

的电线杆（在视觉感受上它与自然界风物格格不入），但有时为了画面需要，画家会特意加入垂直的电线杆来打破风景画中水平的地平线，进而平衡画面。由此可见，对画面布局的考虑是在单独物体形态特征之前的，是更为重要的。还有一种较常用到的构图是十字形构图，十字形类似于十字架形态，属于水平线和垂直线的另一种运用。十字形构图的纵横交错点往往在画面中间附近，是视觉的中心部分，如图 1-16（b）所示。这一构图常用来表现肃静、平和、神秘的题材。

每一幅画都要做到有画面内在结构。初学者可以找到自己喜爱的大师作品，使自己跳脱出对画面具体内容的关注、眯起眼睛、摘掉眼镜，去除画面细节，只保留视觉上强对比的一些要素，用抽象思维试着去找画中的结构线，对比之前讲到的几种常见画面构架去判断它属于哪一种，在画面中是如何体现的。

1.2.3　遵循上述常见案例，总结基本的构图法则

构图是落笔作画的第一步，也是最重要的环节。起笔往往是很多画家新鲜感最强烈、创作活力最旺盛的阶段，构思时要抓住并把握这种新鲜感。画作如果后期形体塑造或色调把握略有瑕疵，但在画面构图、内容布局上有所创意，也不失为一幅好的作品。

好的构图不能仅凭感觉，美是可以遵循一定的规律和准则的。在此基础上发挥每个创作者不同的悟性与感受，才能产生不同风格和效果的艺术作品。作画者落笔的时刻即是用笔打破干净的矩形平面（纸面），其创造的是动感，制造的是画面的张力。设计这个"矩形"应按照一定的方法，遵循一定的法则。以右图 1-17 的创作为例，

笔者将展开说明。

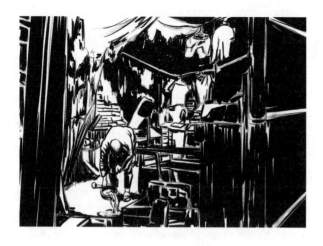

图 1-17　钢笔画《小镇生活系列五》　作者：俞钦洋

1. 合理布局增加画面主要元素的"冲突"

决定好了被画对象后，要尽可能地思考如何处理画面可以使它更有艺术感染力。如果被画物体在画布上整齐有序放置，则物体之间将缺少冲突和节奏，画面就会缺乏冲击力和动感。因此，当被画对象平淡、不出彩时，为了画面效果，作画者可以主观调整被画物体的大小比例、更改被画物在画面中的位置关系。如图 1-18 所示，绘制这平常生活的一角时，画者采用缩小聚焦法构图，由外及里聚焦画面中心并有意识地进行了画面疏密关系的调整。这不仅仅增加了画面各元素

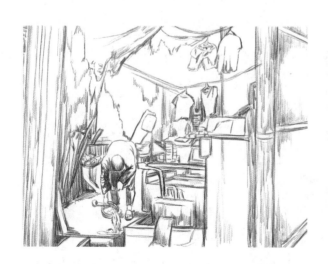

图 1-18　《小镇生活系列五》主要元素间的关系

之间的戏剧冲突，还是一种对画面整体的思考。它要求画者不只被动地临摹对象，还要通过思考，使画面更完善，更具有艺术性。

2. 找出明暗变化的体块规划构图

在脑中剔除被画对象的颜色和细节部分，使其体块化，以明暗体块构图，这种方法一般应用于作画最早期，是最重要的一步。这幅情景画（图 1-19）所示场景中，本应充满着造型细节，涵盖着许多信息，但为了产生好的构图，需要画者眯起眼睛寻求被画物中大的体块关系，整体观察，掌握大关系，不拘于局部小细节，控制整体画面。小的细节是在大的关系之后建立的，初学者需要不断提醒自己这一点。

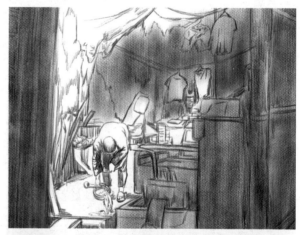

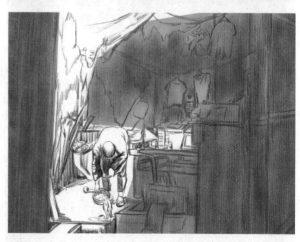

图 1-19　《小镇生活系列五》的块面秩序

3. 视觉中心加强对比

画面的视觉中心，即观者第一眼会被吸引之处，一般应避免放在画面正中央。当其位于画面中央附近时，作者往往对其刻画十分仔细，通过加强色调对比、深入细节来强调。图 1-20 中，弯腰倒水的人物、地面与其身边的杂物一同作为视觉中心，如果把其处理成简洁的一排，或者使其大小一致，则会使画面呆板，失去艺术性。画者把画面视觉中心定于中央偏左，这一部分不仅形态细节最为丰富，而且在明暗处理上也主观加强了对比，是最吸引观者眼球的部分。所以，画面视觉中心处的处理一定要突出节奏感、加强其对比。视觉中心是整幅画的主角，其丰富性要走在整幅画面的最前列。

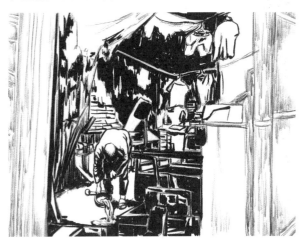

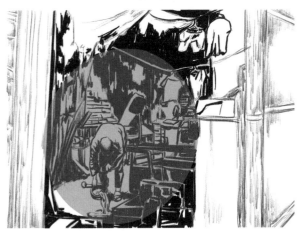

图 1-20 《小镇生活系列五》的视觉中心

4. 靠近画面边线处尽可能地削弱对比

靠近边线处一般为背景，背景部分的对比不能超过视觉中心部分，即使所描绘对象靠近边线部分的元素具有强对比也要弱化处理。最强的对比应放在视觉中心处，越靠近边线的地方越弱化对比，这样画面才能聚焦，否则容易喧宾夺主，画面散、碎。如图 1-21 所示，画者对画面中靠近边线的部分进行了大面积的黑色处理，形态上则概括、虚化、弱化，解决了画面散、碎的问题。

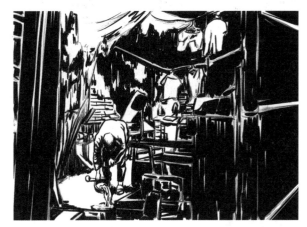

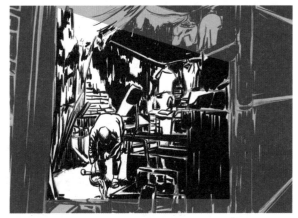

图 1-21 《小镇生活系列五》的边线处理

5. 依靠次要元素做引导

不是只有尽可能地描绘主体物，规划好主体物位置、加强主体物对比与节奏这些重点，画面中的次要元素也要与主体物产生关系，否则主次元素相互孤立，画面将失去整体性。次要元素是

服务于主要元素的。如图 1-22 所示，主体人物
与静物处于画面视觉中心地带，此时如果没有外
部门框、柱子及顶棚的碎布视觉引导，画面就会
显得孤立、刻板。这些画面次要部分可以很巧妙
地把观者的视线从画面外围引向中心主体物，产
生整体感。

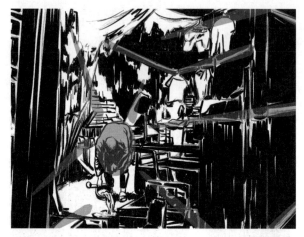

图 1-22 《小镇生活系列五》中次要元素的引导效果

6. 组织画面体块完善构图

画者可以控制画面中的元素，但现实场景不
总会呈现优美而规整的构图。所以在写生时，画
者需要主观处理画面秩序，进行体块的排列、调
整。如图 1-23 所示，画者对门框、顶部的雨棚
等次要部分做了概括处理，弱化其细节特征和色
调对比，进而突出画面中央部分丰富生动的生活

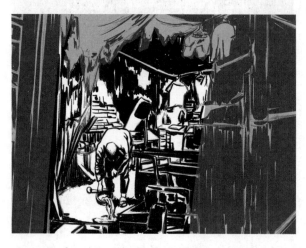

图 1-23 《小镇生活系列五》次要部分的造型概括处理

场景，这就是画者对画面的主观处理。

7. 使用渐变画法合理安排画面构图

渐变画法是非常有效的平衡画面复杂关系的
方法，这种画法会使观者视线被吸引到明亮的位
置。图 1-24 中，观看者的视线会从两边的柱子
移向画面中央。

当画者苦恼应如何塑造视觉中心外的体块
时，可以尝试用一个简单的颜色渐变来将观者的
视线吸引到画面的视觉中心，这样其他体块即使
塑造不够完美也没那么凸显了。

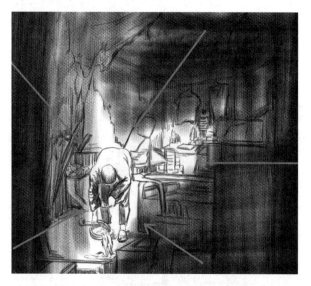

图 1-24 《小镇生活系列五》中的渐变处理

8. 形体处理宁方勿圆

"宁方勿圆"是每个初学者学习时老师都会
教导的一个关乎形体表现的注意点。其意思是，
刚开始起形时，建议用直线条绘制圆形或者曲线
型的物体，依靠直线逐渐深入一点点切出曲线。
仔细观察，可将曲线概括为几条不同方向的直
线，用直线来表达可以更准确地抓住其转折点，
帮助初学者更直观地理解形体的转折关系。而如
果直接用曲线，很容易找不到准确的转折点和体
面关系，从而产生飘忽感。比如道路、云彩、布
料等曲线物，若直接用曲线表达，会让主体有

孤立地悬浮于画面之上的感觉。找出曲线的转折点，画出场景地面、人物和静物的起伏，结构变化才会在空间上表现得更完整。如图 1-25 所示，方中有圆、圆中带方的画法可以很好地表现出形体的"筋骨"，避免形体浮于表面。

图 1-25　《小镇生活系列五》的形体处理

9. 思考前景、中景和远景之间的关系

西洋画会严谨地考虑线性透视和大气透视，中国画则更多地运用前、中、远景来表达意境，这些都是对空间的表达，只是西方人更加注重空间逻辑的理性化。在本书第 2 章，笔者会着重介绍西方透视学的基本原理和透视法则。物体、场景、风景等画者所要描绘的对象都是三维立体有空间的，把这些空间体积描绘在平面的画纸上，需要画者积极思考布局。当画者关注画面前景、中景、远景时，即是在制造景深。通常情况下，画者一般把中景作为视觉中心部分，给予更多的塑造；前景作为中景的引导，与远景相作用，构建整体空间。不是所有的画作都有这三种空间，但是，当画者在规划构图时，有效地运用景深空间的分段式处理，可以帮助画者设计出画作的视觉空间。如图 1-26 所示，画面中有前景——门框

柱子等，中景——人物及其周边环境，远景——楼梯部分，这三重空间可以有效地把观者的视野拉向远方，使得画面空间更加完整，富有层次。

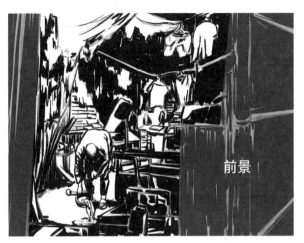

图 1-26（a）　前景

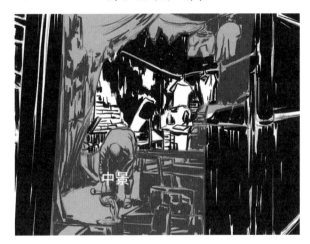

图 1-26（b）　中景

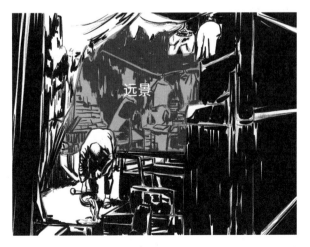

图 1-26（c）　远景

图 1-26　《小镇生活系列五》的景别布局

1.3 绘画实践中的构图步骤

前几节讲了构图的理论要点，接下来笔者将分析在绘画实践中构图应如何开展，落笔前后的思路和具体的步骤。

1.3.1 取景

摆好画板画架，面对被画景物时的第一步就是取景。取景时画者可以用纸板自制"取景框"，用于假设接下来要绘制的画面，也可以直接眯起眼睛或遮住一只眼睛聚焦观察，同时在脑中构建画面。这时，需要忽略被画景物的细节，尽可能地把对象归纳、抽象成几部分，基本形成画面总体结构。这一步需要不断地用整体的、抽象的观察方法进行训练，切忌一开始就盯着景物的各个小细节。细节属于使画面出彩的部分，要在构好图、打好形之后深入刻画时进行，基本不会影响整幅画的大结构。

取景角度的选择也是十分讲究的：首先要寻得吸引人的角度，然后再考虑以这一角度将内容放于平面的画布上能否处理好各元素之间的关系，能否符合构图的法则，是否在视觉上较为和谐。如果遇到了自己感兴趣的内容，但暂时没考虑好如何布局构图，可以尝试多角度去观看，如站着、坐着，从高处、低处多种角度观看，直到选出满意的观看角度，即可开展下一步。同样，如果面对的不是那么感兴趣的内容，也可以通过改变视角寻找兴趣点。

一般取景都会选择形态优美、生动、有特点或能打动人的事物，既可选择突出主体物的构图，也可以选择有前、中、远景的大场景。初学者可按照上面提到的常见构图和构图原理进行构图，

也可多临摹大师的经典构图，并学着运用在自己的绘画中。待到画技成熟时，就可以根据自己的感受，进行一些创意构图及自我想法的表现。

例如，有下面这一场景：小镇食品店门口，有一群排队的顾客。画者取景时选择了他们的正背面，这一角度空间上相对平面，但也更加稳定。这些在排队的人，有的手背在后面泰然自若，有的焦急地翘首以盼，有的叉腰，有的拎着东西，姿态各异。画面中人物姿态真实鲜活，通过有效的画面组织可以产生绘画形式感，这也许就是打动画者的要素（图 1-27）。

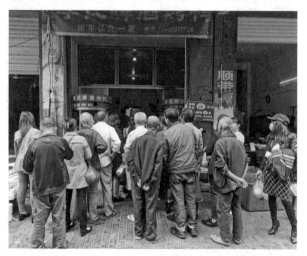

图 1-27 步骤一：画者选取较为感兴趣的构图

1.3.2 规划大块面，绘制缩略图

把看到的对象尽可能地概括成大的块面，概括时可以眯起眼睛，找到形体之间最主要的分界线，这些分界线可能是物象的边缘线，也可能是光影投射所形成的明暗交界线、物体体积转折线或元素对比最强烈的线，这些都可以作为画面分割的结构线。当然也可以适当做些调整，稍微移动某条或多条结构线，使画面更能达到画者想要的效果。在此基础上建议初学者不直接进行正稿的绘制，可先在正稿的右上角空白处或另外拿速写本画个"小稿"，即画前打个草稿，根据画面内

容的多少来定"小稿"的大小，一般手掌大小即可，我们也可称之为缩略图。缩略图内容不须描绘得很仔细，把构图、物体之间的比例关系、画面结构主次关系表达清楚即可。画缩略图的好处在于其面积小，好修改，一个没画好还可以多画几个，用于尝试不同的构图风格，直到满意后再上正稿。如图 1-28 所示，选好景和角度后，画者开始动笔起小稿。她总共画了两张小稿：一张为全背面的一字型构图，平行透视的空间，画面形式感较强；一张为侧立面视角，可以看到人物的表情，为成角透视空间，画面内容相对更为丰富。画者即将选择其中一张画入正稿进行深入创作。

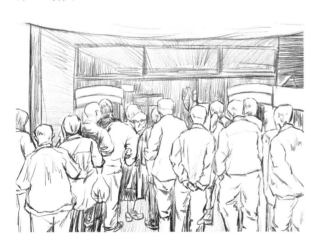

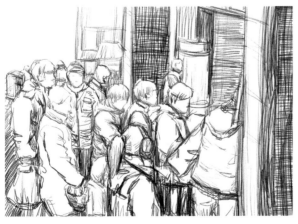

图 1-28　步骤二：规划大块面，绘制缩略图

1.3.3　上正稿，定位置

按照一定的比例把缩略图的内容画在正稿上。画面越大，往往越容易暴露缺点。因此，在上正稿时也可以稍微进行构图调整。当然，熟练的画者也可以直接跳过绘制缩略图这一步，在取好景，做到心中有数之后直接在正稿上构图。正稿一般绘制在 8 开、4 开、对开或整开大小的矩形素描纸或水彩纸上，或者使用常见的 40cm×60cm、50cm×60cm、60cm×80cm、80cm×100cm、100cm×120cm 等尺寸的画布。绘制正稿时可以用笔先定好物体的最高点、最低点、最左点和最右点，然后依据由大到小的空间分割原则进行画面构图分割（画缩略图时也遵循该步骤），如果先绘制了缩略图，则可以直接将之放大，誊上正稿，再根据效果微调即可。

构图分割好之后，需要为每个物体定位置。定位置的方式也是找出最高点、最低点、最左点、最右点，然后进行点与点之间的连线，在这个过程中一定要始终保持整体的观察方式，切忌只孤立地关注某个细节。在给某个物体定位置时应先看好周围物象与其之间的关系，再来确定它的具体位置。定好所有被画物的位置之后再开始画形。可以先从视觉中心部分画起，但画形不是一次性画完一个形体的细节部分，而是连续作画约十分钟后，眼睛就不再盯着这部分看，跳出来看它与周围的关系，以检查它在不在整体中。可以看到，通过小稿图 1-29（a）确定好构图后，画者对画面进行深入：形上，形体越来越具体、准确；色调上，层次越来越丰富，见图 1-29（b）。

1.3.4　逐步深入并完成

这里要注意的是，素描的深入是"形"的深入，即令体块更加明确，形态、细节及空间关

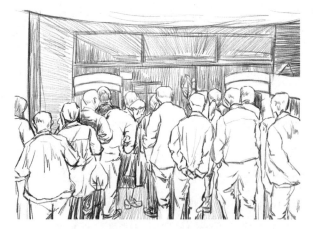

图 1-29（a）小稿

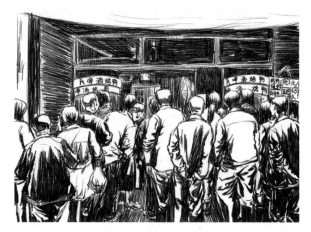

图 1-29（b）正稿

图 1-29 步骤三：上正稿，定位置

系更加准确，并不是说涂抹的色调越黑就越深入——这往往是初学者对素描"深入"的误解。如图 1-30 所示，除"形"的深入外，作者还增

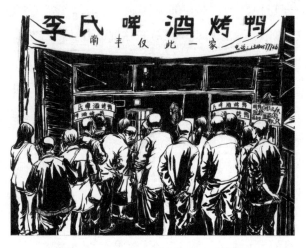

图 1-30 步骤四：逐步深入并完成

加了商家店名横幅，使得画面中多了一层近景，横幅特地只保留下半截字体，这种处理既丰富了画面层次，又不喧宾夺主，保证了画面的视觉中心还是人物。

1.4 绘画大师作品构图赏析

绘画教学中历来有种说法：一个学生由三位"老师"来教。第一位是自己画室的老师，这毋庸置疑，画室老师在绘画理论和实践知识传输中承担着主要责任。第二位老师是周围的同学，有些同学画得比你好，特别是画同一组物体时，可以学习他画得好在哪里，他是怎么处理画面的；而有些同学画得不如你，也可以用他的画面提醒自己，查看其出现的问题在你的画面中有没有出现，如果出现了就要改正。所以学画更提倡的是大班教学，除了有绘画氛围之外，还可以多一种学习方式。第三位老师就是好的画册，所谓好的画册，一般是指印刷质量好、色彩还原度高的大师绘画作品集。要学习一流艺术家的绘画作品。如果说大师作品为满分作品，以它为标杆，学得炉火纯青，差不多可以学成八九十分的优秀作品；但是如果初学者向八九十分的次好作品学习，那再怎么努力估计也只能学到七八十分。好的艺术品是对比出来的，大师可以说是他们所处年代技艺最高超的艺人。学习大师的绘画，首先要学会去"读"其作品，而且是带着问题去"读"，学习者可以在他们对画中物象的处理方式上找到完美的答案；其次就是临摹大师的作品，可以临摹整体，也可临摹局部，可以临摹形体结构、画面构图这些前期步骤，也可以深入临摹完

整的画面。总之，在巨匠的画作里有太多的知识宝藏等待着学习者去挖掘和收获。

接下来我们将针对本章的知识点，一起解读大师经典作品中的构图（图 1-31 至 1-38）。

图 1-31 为俄籍绘画大师伊利亚·叶菲莫维奇·列宾（Llya Efimovich Repin，1844—1930）的油画作品《查波罗什人写信给苏丹王》，采用中心构图法，视觉中心在画面中央，通过描绘外围人物的眼神及面庞朝向的方式，引导观者视线聚焦到画面中心内容。

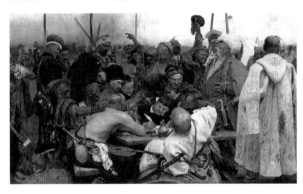

图 1-31 《查波罗什人写信给苏丹王》 作者：列宾

图 1-32 为瑞士画家费迪南德·霍德勒（Ferdinand Hodler，1853—1918）的作品《夜》，创作于 1889 年，这也是他确立自己风格的一幅油画。画中采用"三横式"构图方式，构图简洁，手法写实，画面形式感强，富有象征性。

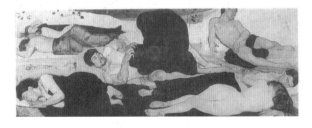

图 1-32 《夜》 作者：霍德勒

法国画家巴尔蒂斯（Balthus，1908—2001）的画向来以注重画面构图及结构线见长，充满古典主义意蕴，图 1-33 为其油画作品《壁炉前的裸女》，是典型的"三纵"构图，构图平稳，内容隐晦，意味深长。

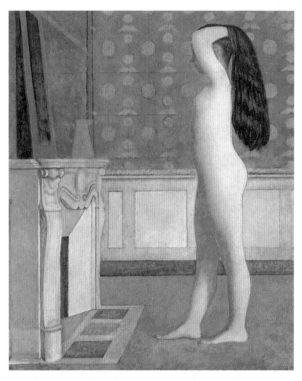

图 1-33 《壁炉前的裸女》 作者：巴尔蒂斯

美国画家安德鲁·怀斯（Andrew Wyeth，1917—2009）被誉为美国怀乡写实主义绘画大师，他的作品往往具有浓厚的乡土色彩，图 1-34 为他的水彩画代表作《克里斯蒂娜的世界》，此图运用了对角线构图法，人物与房屋面对面，在视觉上有牵引感，画面氛围使人触景生情。

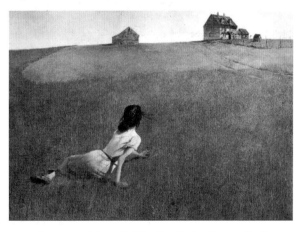

图 1-34 《克里斯蒂娜的世界》 作者：怀斯

法国画家让·弗朗索瓦·米勒（Jean Francois Millet，1814—1875）的绘画多以淳朴亲切的艺术语言描绘广大法国农民。其中《晚钟》（图1-35）是他最著名的作品之一，画面采用左右法构图，结构并不复杂，突出描绘法国农民的精神世界——虔诚、质朴，也寄托了画家对农民生活境遇的同情。

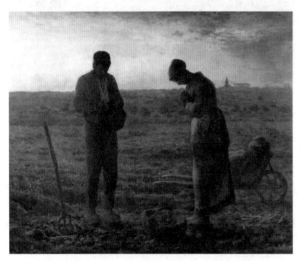

图1-35 《晚钟》 作者：米勒

图1-36为苏联画家鲍里斯·库斯托季耶夫（Boris Kustodiyev，1878—1927）的作品《布尔什维克》，其构图运用了放大法，夸张地突出主体人物形象，形成强烈的视觉冲击力。

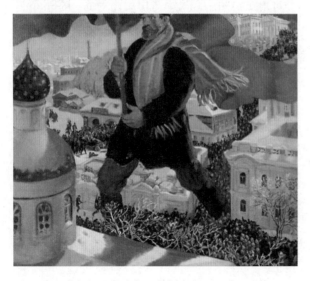

图1-36 《布尔什维克》 作者：库斯托季耶夫

图1-37为荷兰画家梅因德尔特·霍贝玛（Meindert Hobbema，1638—1709）的作品《米德尔哈尔尼斯的道路》，利用焦点透视中的平行透视使所有消失线都集中到画面中心，使之形成视觉中心，指引观者的视线聚焦。用聚焦法构图，画面中的主体位置可以灵活移动。

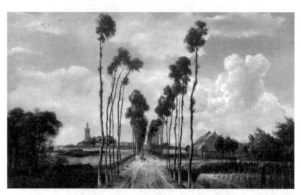

图1-37 《米德尔哈尔尼斯的道路》 作者：霍贝玛

图1-38为荷兰画家伦勃朗·哈尔曼松·凡·莱因（Rembrandt Harmenszoon van Rijn，1606—1669）的作品《杜普教授的解剖课》。伦勃朗是一位擅长用光的画家，在这幅作品中，浅色的人物肤色、衣领与深色的衣服及背景形成色调上的对比，如黑夜中的一盏灯火，吸引观众的眼球。

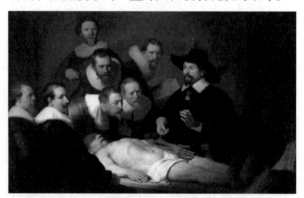

图1-38 《杜普教授的解剖课》 作者：伦勃朗

扫码查看
《构图》考试题目及评分标准

第 2 章　透视学

2.1　透视学概况

透视是透过透明的平面来观看景物，在平面上描绘物体的空间关系，研究景物的形状的意思，有"透而视之"之意。景物形状通过聚向画者眼睛的锥形视线束映现于玻璃板上（图 2-1），可产生透视图形，将三维景物的形状呈现在二维平面上。

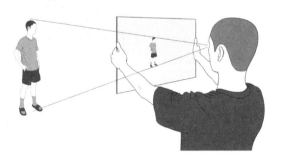

图 2-1　透而视之

透视学是研究在平面上把我们看到的物象投影成形的原理和法则的学科。它旨在解决绘画中空间深度的问题。西方运用透视学对画作进行空间处理的方式与中国画不同，这根源于中西方思想观念的区别。这种区别直接影响了中西方绘画，使它们呈现的空间效果不同（图 2-2）。透视学现在广泛运用在绘画及设计手绘中，用透视学的方

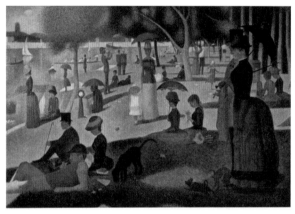

图 2-2　《大碗岛星期天的下午》
作者：修拉（George Seurat，1859—1891）

法绘图可以准确地描绘出景物的空间形态，达到写实效果（图 2-3）。

透视学一般分为两大体系：动点透视与定点透视。

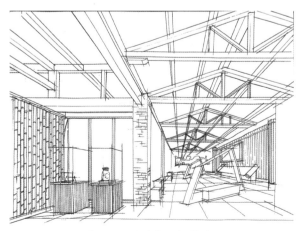

图 2-3　设计专业场景速写

动点透视在中国画中运用较多。如果把摄像机比作人的眼睛，把全景摄像机的位置固定，把镜头推远或拉近，升高或降低，或转动镜头把多个画面糅合在一起，这就是动点透视的观看方式，其又可称为散点透视。这种方法既可以用细腻的笔法描绘花鸟鱼虫饰物图案，又可以用博大的胸怀来容纳气魄宏大的山水，营造"咫尺千里图"。主观印象和科学现象相结合，本着近大远小，近者清晰、远者模糊的理念处理景深关系，用云雾、树木、河流等作为连接过渡，把内容相关却不连贯的景象组织在一幅画中。动点透视相当于用轴测投影的方法画出物象，如图 2-4（a）所示，减少视觉变形的效果。动点透视常见于中国传统绘画中，如图 2-4（b）所示，画中突出主体人物，忽略视觉空间的科学性。

定点透视又叫焦点透视，效果类似于照相机拍照，只有从一个焦点发出的锥形视线。历史上西方古典画法总是要求画家用一只眼睛去观看景物，就是为了达到焦点透视的效果。达·芬奇曾叙述过如何准确地描绘对象："取一块对开纸大小的玻璃板，将它稳固地竖立在眼前，即在你的眼睛和你所要描绘的物体之间，然后站在使你

图 2-4（b）《雪夜访普图》 作者：刘俊

眼睛离玻璃三分之二臂尺（约 76 厘米）的地方，用器具夹住头部使之动弹不得，闭上或遮住一只眼睛，用画笔或红粉笔在玻璃板上描下你透过玻璃板所见之物，再将它转描到好纸上，如果你高兴还可以设色，画时好好利用大气透视。"丢勒的《画家画肖像》（图 2-5）就展示了欧洲古典画派绘画的方式——用科学的知识去探索透视法原理，十分严谨地描绘景物，尽可能实现写实效果。

上段中提到了大气透视，这是另一个表现空

图 2-4（a） 轴测投影示意图

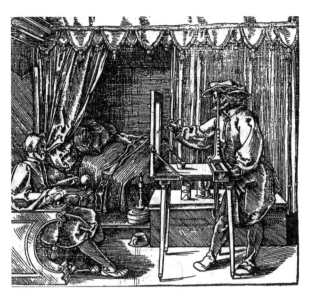

图 2-5　木版画《画家画肖像》　作者：丢勒

图 2-6（b）　通过色彩对比表达空间的大气透视

间的方式。一般表现空间的方法有四种：第一种是用图形重叠来表现，通过图形的重叠与相互穿插表现物体的远景；第二种是用色彩关系来表现，即大气透视，简单来说，在视觉心理感受中，暖色靠近，冷色推远，亮色靠近，暗色推远，纯色靠近，灰色推远；第三种是用明暗关系来表现空间，即消逝透视，用来表达被画物的素描阴影关系，一般明暗对比强的视觉上靠前，明暗对比弱的推后，这三种如图 2-6 所示；第四种是达·芬奇的线透视，即之前讲到的定点透视（焦点透视），

图 2-6（c）　通过明暗色调对比表达空间的消逝透视

图 2-6（a）　通过图形重叠和穿插表达前后空间关系

也是目前被广泛运用在视觉艺术作品中的空间表现法则，本章节所讲的透视学即焦点透视学。

透视图法诞生于 15 世纪意大利文艺复兴运动中，达·芬奇（Leonardo da Vinci, 1452—1519）是欧洲文艺复兴时期的艺术大师，他专门进行了透视研究，并保留了最早的关于透视图法的研究记录，在不断的艺术实践中对其加以证明，在他的代表作《蒙娜丽莎》（图 2-7）中，画面背景

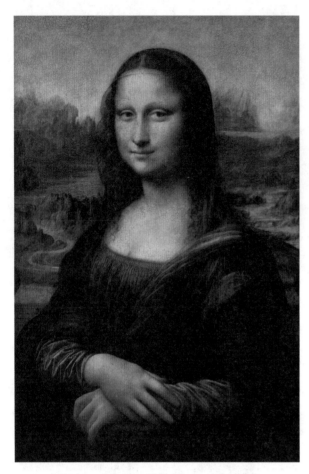

图 2-7 《蒙娜丽莎》 作者：达·芬奇

巧妙地运用了不同的俯仰视角。其另一幅代表作《最后的晚餐》也采用了焦点透视画法。在此之前，大多数的古典画家都还以应用视点位置不固定的"缩短法"来表达剪影式的空间关系。最早将西方透视图法带入中国的是意大利传教士画家郎世宁，真正系统地将西方透视图法全盘传授给中国美术界的是 20 世纪初从法国留学归来的徐悲鸿、刘海粟等画家。

透视学作为一种表达画面空间的科学原理类学科，不仅仅被运用在纯艺术绘画专业中，也是设计领域中表现设计思想，追求最后效果的一种手段，被广泛运用于插画、动画设计、游戏设计、建筑设计、景观设计、工业设计、展示设计等多种应用类艺术中。

2.1.1 透视学基本概念及名词解释

透视，实际为"透而视之"，这里的"而"在透视学中代表"假想画面"。初学素描时，常常手握铅笔伸直手臂，用一只眼睛测量景物图形各部分的比例和高低正斜。这样的做法实际上就是对一臂远处的假想平面上的透视图形作测量，以求得作画的准确性（图 2-8）。这需要满足三个要素：被画物体（客观依据）、画面（载体）、画者（主体）。

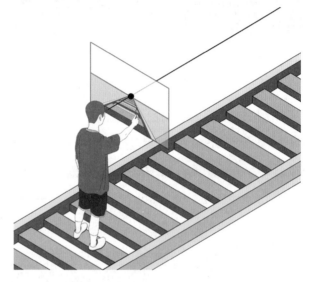

图 2-8 绘制透视图

还有一种与透视图法不同的空间表现技法是轴测图法，也被广泛运用在设计中。轴测图的特点是立方体单位长度相等，如图 2-9（a）所示，透视图则是立方体单位长度不等，渐远渐短，如图 2-9（b）所示。建筑设计图中描绘的地砖均是等长，窗户单元格的长度一致，这都是轴测图的空间表达方式。虽然轴测图看起来不是很写实，但它可以让建筑师、工程师准确地了解建筑的尺寸数据、比例关系，如图 2-10（a）。而建筑效果图则运用了透视图法，表达了主体在特定角度下的特定形状，其中的一些面是看不见的，更符合人的视觉感受，如图 2-10（b）所示。

图 2-9（a）　轴测图

图 2-9（b）　透视图

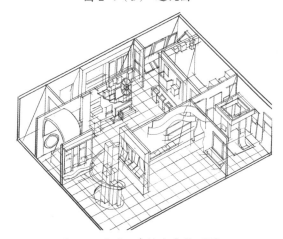

图 2-10（a）　建筑室内轴测图

图 2-10（b）　建筑效果图

要学好透视法则，我们首先要了解一些学术名词。

1）目点：画者眼睛所在的位置。

2）灭点：也称为消失点，是线性透视中两条或多条不平行于透视投影面的平行线的投影聚集的点。

3）目线：过目点做一条水平的横向线，它是我们在画面上寻求灭点的角度参照线。

4）中视线：目点引向景物任何一点的直线均为视线，其中引向正前方的视线为中视线。平视时的中视线平行于地平面，俯仰视时中视线倾斜或垂直于地平面。

5）心点：中视线与画面垂直相交的点。

6）视平线：视平面与画面垂直相交产生的线，也是过心点所引的横线，不论平视或俯仰视，视平线总是通过视圈中央的心点，横贯取景框。

7）取景框：圈定画面构图的范围框，在正常视域内。

8）视域：两眼平视时，眼睛看到的最大范围。人的横向视域最大为 188 度，纵向视域最大为 140 度。正常视域范围一般为 60 度角视圈，即 60 度角的锥形空间与画面相截，截得的圆形为 60 度角视圈（图 2-11）。超过 60 度角视圈范围的视线所及之处景物会有轻微变形，视圈越

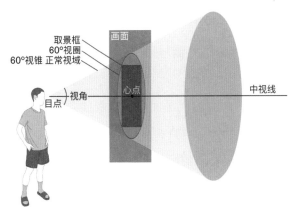

图 2-11　正常视域范围示意图

大变形越夸张。我们要求画的透视图是以中视线为轴，视角为 60 度角的透视图。当然在特定环境下或为了艺术效果，画家也会画些特殊视域范围内的场景，如梵高室内静物不在正常视域范围内，有所变形，这与画家作画时眼睛离被画物距离太近有关，如图 2-12 所示。

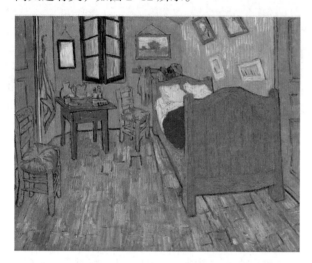

图 2-12 《卧室》 作者：梵高

9）地平线：向水平方向望去，天跟地交接的线，永远在画者眼睛的正前方，与画者眼睛同高。平视时，地平线与视平线重合。视平线与地平线间的关系（图 2-13）如下：

当平视的视平面呈水平状如图 2-13（a）所示时，它和过目点引出的水平面是同一平面，它们与画面交得的直线既是视平线，也是地平线。

当斜俯视的视平面向下倾斜如图 2-13（b）所示时，与画面垂直相交所得的视平线在取景框中，过目点的水平面与画面交得的地平线在视平线上方。

当斜仰视的视平面向上倾斜如图 2-13（c）所示时，与画面垂直相交所得的视平线在取景框的中央；过目点的水平面与画面交得的地平线在视平线下方。

10）视高：画者眼睛到被画物放置面的垂直

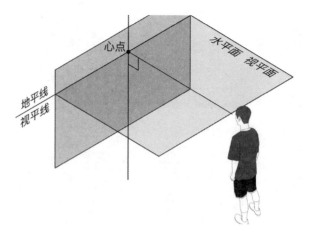

图 2-13（a）

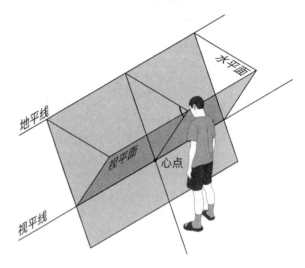

图 2-13（b）

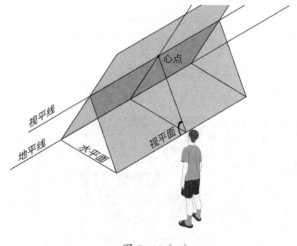

图 2-13（c）

高度。

11）视距：画者眼睛到画面的垂直距离。

以上 11 个透视学专有名词可以配合着

图 2-14 进行理解记忆。

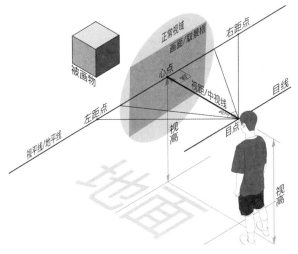

图 2-14 透视学专有名词示意图

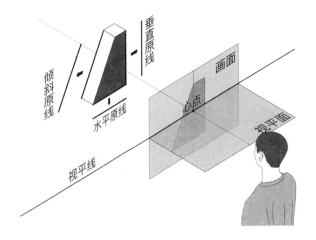

图 2-15 三种原线与画面及地面的关系

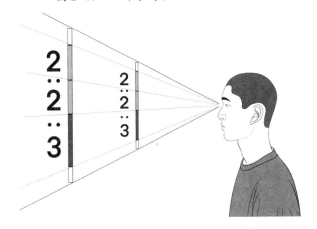

图 2-16 原线的透视分割

2.1.2 透视学中的原线与变线

画一间教室时，画者会发现，这一场景由各种不同的线段构成，这也表明，构成被画物的直线有很多种。虽然空间中的线段千变万化，但在透视学中线的分类只有两种：原线和变线。

1）原线：指与画面平行的直线，这里的画面指垂直于地面的假想画面。原线又分为三种：在平视时，与画面平行并与地面水平的直线为水平原线；与画面平行并与地面垂直的直线为垂直原线；与画面平行并与地面间有夹角的为倾斜原线（图 2-15）。判断出被画物体上的原线后，运用相对应的原线透视法则，则可以很准确地在二维平面载体上做出关于原线的透视图。原线的透视法则如下：第一，原线的透视方向应保持原状。例如，水平原线画到纸面上依旧应当是与地面水平的线；垂直原线画到纸面上依旧与地面垂直；倾斜原线画到纸面上依旧与地面倾斜。第二，原线的透视分割保持比例不变。场景中呈三等分分布的原线画到画面上依旧是三等分分布（图 2-16）。第三，原线没有灭点。

2）变线：指与画面不平行的直线。变线分两种：在平视时，与画面不平行但与地面平行的直线为平变线。与画面和地面均不平行的直线为斜变线。平变线还分为与画面成 90° 角的直角平变线，与画面成 45° 角的 45° 角平变线以及其他角度的平变线。斜变线分为空间上"近低远高"的上斜变线和"近高远低"的下斜变线（图 2-17）。

判断出被画物上的变线后，依据相应的变线透视法则，就可以很准确地在纸面或布面等载体上作出关于变线的透视图。变线的透视法则如下：第一，变线透视方向发生变化，一组相互平行的变线向一个灭点聚集消失。第二，变线的透

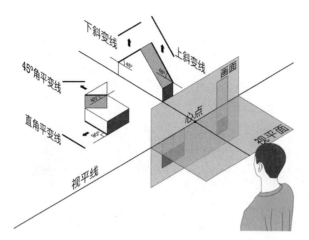

图 2-17　变线的种类及其与画面和地面的关系

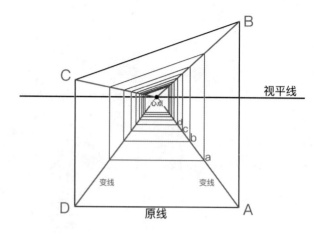

图 2-18　变线的透视分割示意图

视分割发生变化，原来等长的线段会变得渐远渐短（图 2-18）。第三，所有变线都有灭点。

因此，在透视学中，原线与变线共有八种，可归纳如表 2-1。准确地判断出物体变线，对应透视法则，则准确画出物体透视图就不难。

表 2-1　原线与变线

线段种类		陈放状态	透视法则
原线：与画面平行的线	水平原线		1）原线的透视方向保持原状 2）原线的透视分割保持比例不变 3）原线没有灭点
	垂直原线		
	倾斜原线		

续表

线段种类		陈放状态	透视法则
变线：与画面不平行的线	平变线	直角平变线（又叫90°角平变线）	1）变线透视方向发生变化，一组相互平行的变线向一个灭点聚集消失 2）变线的透视分割发生变化，原来等长的线段会变得渐远渐短 3）所有变线都有灭点
		45°角平变线	
		其他角度平变线	
	斜变线	上斜变线	
		下斜变线	

2.1.3　灭点的位置

上一节中，我们讲到了变线透视法则。其中第三条为所有变线都有灭点。灭点即变线集中消失的点。变线有五种，灭点也有五种：

1）心点：画者的中视线与画面相交的点，在视平线中央，是直角平变线的灭点。

2）距点：距点有两个，在视平线上，分别分布在心点左右，与心点的距离和视距相同，是45°角平变线的灭点。

3）余点：视平线上除了心点和距点之外的灭点，都为余点，是其他角度平变线的灭点，不同角度的平变线有各自的余点位置。

4）升点：视平线上方的灭点都为升点，是上斜变线的灭点。

5）降点：视平线下方的灭点都为降点，是下斜变线的灭点（图2-19）。

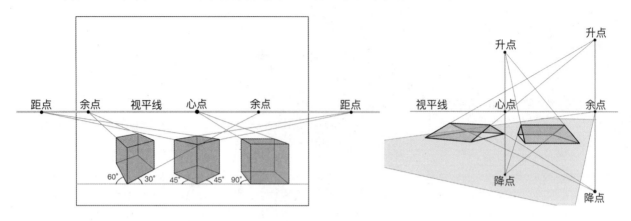

图2-19　五种变线对应的五种灭点

2.1.4　还原物体比例关系的视高法

我们都有一种视觉经验，等大的物体，距离近的看起来大，距离远的看起来小，即俗称的"近大远小"。那么如何准确地确定不同远近物体的高度呢？我们一般用视高法。

视高是画者对景作画时，眼睛离开被画物体放置面的垂直高度。这里要注意放置面不仅指地

面（图2-20），还指高台、斜坡，等等。视高法以视高的透视高度为基准，量得远近物体的透视高度（图2-21）：以地平线为"准绳"，视高为"尺"，画平地上的人高，视高不超过一个人的高度，画中等高人物身体的相同部位都被统一在地平线上（图2-22）。

用视高法画平地上的场景，案例如图2-23

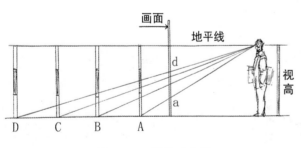

图2-20　视高示意图

图2-21　视高法示意图

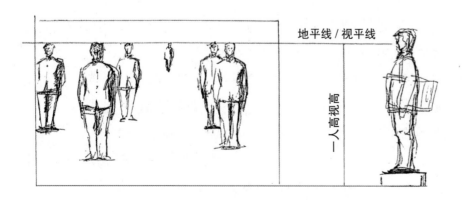

图2-22　视高法应用示意图

所示。

（a）图中视高为人的眼睛到地面的垂直高度，约 7/8 人高。

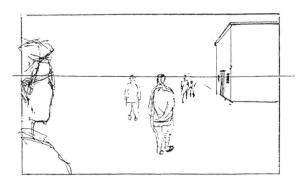

图 2-23（a）案例 1

（b）图中视高为 8/7 人高。

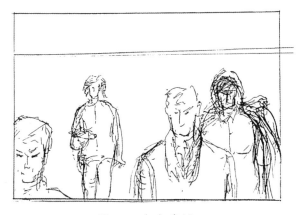

图 2-23（b）案例 2

（c）图中视高为人的乳头连线到地面的高度，约 5/7 人高。

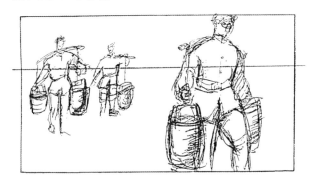

图 2-23（c）案例 3

（d）图中视高为人的膝关节到地面的高度，约 2/7 人高。

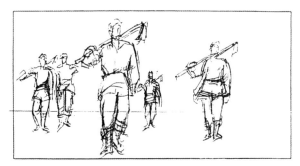

图 2-23（d）案例 4

（e）图中，视高为一人高，地面任意点到地平线的实际高度为一人高。人的头顶与地平线平齐，半人高的木桩为着地点到地平线高度的 1/2，一人半高的汽车为 3/2 倍，2 人高的树为 2 倍，3 人高的墙为 3 倍。

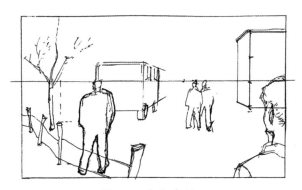

图 2-23（e）案例 5

（f）图中，视高为半人高，半人高的木桩与地平线齐，人高为立足点到地平线的两倍。

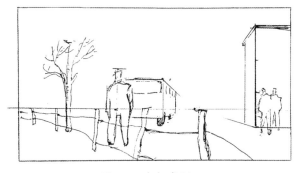

图 2-23（f）案例 6

（g）图中视高为 3 人高。

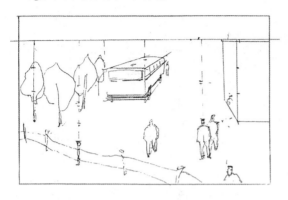

图 2-23（g）案例 7

画高台上的人物时，使用的视高应不同于画地面上人物使用的视高。此处高台面指比画者眼睛高的台面，高台面的视高为从画者眼睛高度出发向上至台面的高度（图 2-24）。

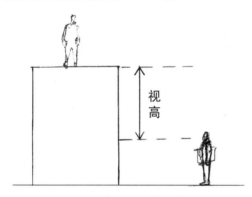

图 2-24　高台面视高示意图

用视高法画高台上的场景，案例如图 2-25 所示。

（a）图中，画高台上的人高，视高为 1/2 人高。

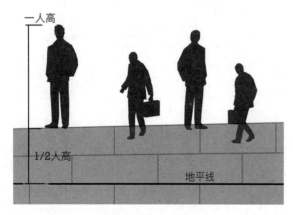

图 2-25（a）案例 1

（b）图中，视高为一人高，自台面上人的立足点到地平线的实际高度均为一人高，将此高度移至立足点的上面，就是人的高度。也可以根据构图先画人头顶的位置，从头顶至地平线之间高度的 1/2，就是人的高度。

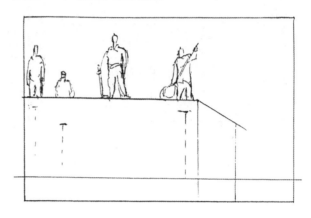

图 2-25（b）案例 2

（c）图中视高为 2 人高，人的高度等于其立足点与地平线之间高度的 1/2。

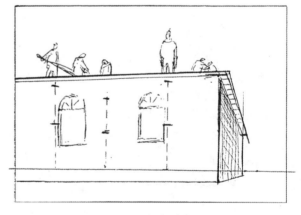

图 2-25（c）案例 3

（d）图中画者眼睛与台面等高，台面与地平线重合为一条线，视高高度等于零，被画人的脚底都统一在地平线上，高度按照近大远小任意定。

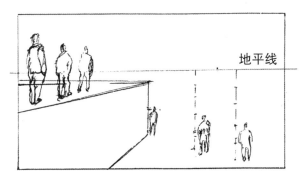

图 2-25（d）案例 4

用视高法在不规律地面上画人物，案例如图 2-26 至图 2-28 所示。

图 2-26（a）中有台面、地面，目点（眼睛的位置）距台面和地面高度不同，因而视高各异。附图（b）说明台面 2 人高，就地平线来看，台面视高为一人高，地面视高为 3 人高，台上人头顶与地平线平齐，地上人高为立足点至地平线的 1/3，如同时绘制其他物高，均应先画着地点，先定出一人高的高度，再以之为标准画出他物。

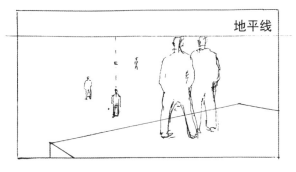

图 2-26（a）用视高法在不规律地面上画人物

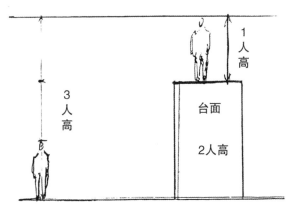

图 2-26（b）视高示意图

图 2-27（a）中以地平线位置为准，台面视高为半人高，地面视高为 2 人半高，如同时绘制其他物高，均应先画着地点，先定出一人高的高度，再以之为标准画出他物。

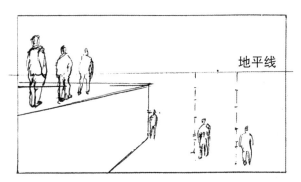

图 2-27（a）用视高法在不规律地面上画人物

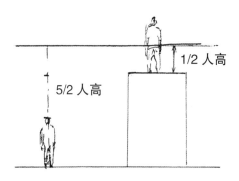

图 2-27（b）视高示意图

图 2-28（a）中坡势下斜，视高由近及远增加高度。图中，A 立足处视高为 3/4 人高，B、C、D 处则视高缓缓增加，至最远处增至 3 人高，各处按照视高画出人高，便可表现出地势向远处缓缓下斜。

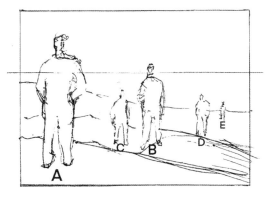

图 2-28（a）用视高法在不规律地面上画人物

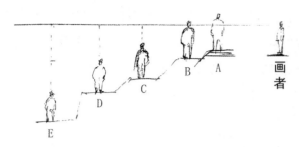

图 2-28（b） 视高示意图

用视高法截取室内空间中水平线透视长度，案例如下。

图 2-29 中，正面墙与画面平行，表示正面墙宽的直线是水平原线，其透视长度用透视视高截取。下图中视高为一人高，以墙角底端至地平线为一人高，以此可知墙高为 2 人高，得正面墙宽（水平原线）为 4 人宽，门宽为一人宽，地板每块 1/2 人宽。

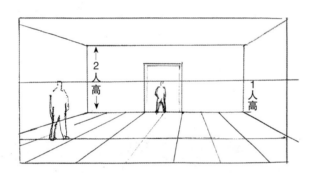

图 2-29 用视高法截取室内空间中水平线透视长度

2.1.5 课后练习

1.以 3/4 人高的视高作画，要求：人不少于 2 个，物不少于 3 种，人物要有一定的造型，物体边上标出视高高度。例如，树为 2 人高，房子为 3 人高等。

2.用视高法画高台上的人与物，人物不少于 3 人，物体不少于 2 件，视高为 3 人高。

2.2 空间中的一般透视法则

室内外空间中多有以直线为主构成的事物，不论其形态多么复杂，细节多么繁琐，运用方形物体的透视法则构建，都可以准确地表达出它们的空间造型。因此，学会方形物的透视画法对于画者来说是十分必要的。其透视状态无外乎两种：平行透视和余角透视。

什么是平行透视和余角透视，如何判断它们？

平行透视的放置状态：方形物体由三对面构成，其中一对平面，两对竖立面。两对竖立面中有任意一对竖立面与画面平行则为平行透视，因为另一对面垂直于画面故也称其为直角透视。同样，方形物体中那对平面的两对边线，有一对同画面平面平行则为平行透视。

余角透视的放置状态：方形物体两对竖立面与画面都不平行时，则为余角透视。此时方形物体与画面平面形成角度，故又称为成角透视。

两种透视的放置状态如图 2-30 所示。

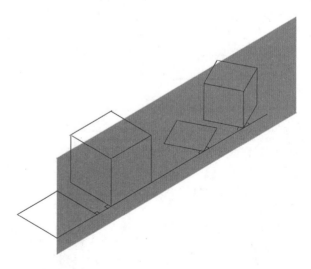

图 2-30 平行透视放置状态（左）与余角透视放置状态（右）

2.2.1　方形物体的平行透视

1. 平行透视线段三方向

平行透视中，线段有三个方向：垂直、水平、向心点。只要在画面中铺满这三个方向的线段，就有了空间（图 2-31）。

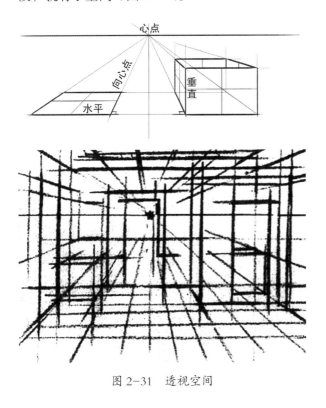

图 2-31　透视空间

2. 心点的位置关系

前文介绍了心点的概念，从中视线出发，在画面中截得的点为心点。也就是说，心点与视高是相关的，取决于画者的眼睛到被画物体放置面的垂直高度。视高低，则心点偏低，画面由低视角呈现；视高高，则心点偏高，画面由高视角呈现。心点一般安排在画面的中间附近，不能放在取景框外，否则空间会产生扭曲，画面构图不稳定。心点可以在画面范围内移动，形成不同的画面效果。

图 2-32 所示，同一场景，心点（视平线）位置不同，观者的视觉效果就不同。心点（视平线）高的，画面视角类似于俯视，能更多地看到物体顶部的面，空间显得更宽阔；心点（视平线）低的，物体顶部面显露较少。不同心点（视平线）的表达，常见于电影或动画的脚本设计图中，用于营造各种不同的视觉效果、场景氛围。

还有一条与心点有关的透视规律：方形物体所有侧立面距心点垂线越近则越窄，越远则越宽；与地面平行的面，离地平线越近的越窄，越远的越宽（平视时视平线与地平线重合）。此规律常用于确定绘画中建筑侧立面的宽度（图 2-33）。

图 2-32　心点位置不同对视觉效果的影响

图 2-33　心点相关透视规律示意图

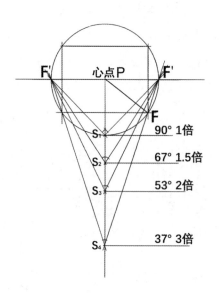

图 2-34　目心距离与视角关系

3. 用距点求平行透视深度

平行透视的方形物体中，除了有原线，还有聚往心点的变线。变线的透视分割发生变化，渐远渐短。那么，变线的透视深度该如何求得？例如，已知视高为一人高，要求做长为一视高的正方形地毯，地毯呈平行透视放置状态。这里就需要思考如何确定方形地毯的透视深度。接下来的作图步骤如下：

第一步，先画取景框，一般使用四开纸 5∶3 的长宽比例绘制。

第二步，定一条视平线，一般定在画面中央偏上的位置，代表视高的高度，于视平线上找任意一位置作为心点，一般选择视平线中央或其左右。

第三步，过心点作一条中视线，于中视线上截得目点。注意目点到心点的距离一般是心点到取景框最远端距离（视圈半径）的 1.5 倍及以上，这样可以保证所画的图在正常视域范围内。原因如图 2-34 所示：取景框中，视平线上的心点（记作 P，下同）位置任意定，以心点 P 为圆心，心点至画框最远角 F 的长度为半径作弧，交

视平线于 F′ 点，以线段 PF′ 的长度确定各种视角视距的目点 S 位置。视角 90° 时，$PS_1 = PF'$；视角 67° 时，$PS_2 = 1.5PF'$；视角 53° 时，$PS_3 = 2PF'$；视角 37° 时，$PS_4 = 3PF'$。

由此我们可以把视距分为三种：第一，远视距，图像在 37° 角视圈内，目点 S_4 在视圈半径（即 PF′ 长）的 3 倍远之外；第二，中视距，图像在 53° 角视圈内，目点 S_3 在视圈半径的 2 至 3 倍远处；第三，近视距，图像在 67° 角视圈内，目点 S_2 在视圈半径的 1.5 倍远处。

绘画一般根据不同主题需要采用近视距、中视距或远视距构图。人的正常视域为 60° 角视圈范围，因此目点一般在视圈半径（心点至画框最远端距离）的 1.5 倍之外。否则，就会出现视觉变形（图 2-35 至图 2-37）。

图 2-35（a）与图 2-35（b）分别以心点到取景框最远端的 1.5 倍、2 倍的距离定目点，并通过目点求得距点，通过距点求得桌面深度（后文会详细介绍距点纵深的求法），这两张图采用了正常视域范围内的近视距平行透视构图。

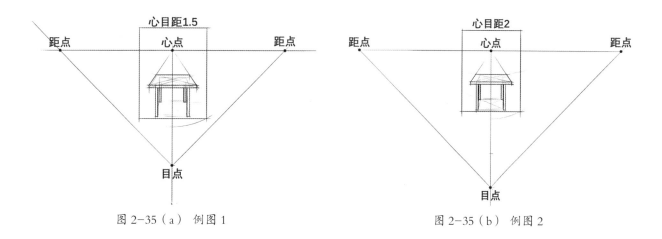

图 2-35（a）　例图 1　　　　　　　　　　　图 2-35（b）　例图 2

图 2-36（a）与图 2-36（b）分别以心点到取景框最远端的 0.5 倍、0.8 倍的距离定目点，并通过目点求得距点，通过距点求得桌面深度，两图采用了非正常视域范围构图，距点离心点太近，桌面的空间透视产生了视觉变形（较远部分的桌面在视觉上往前翻了）。在这个视域范围内所绘的任意物体都会视觉变形。

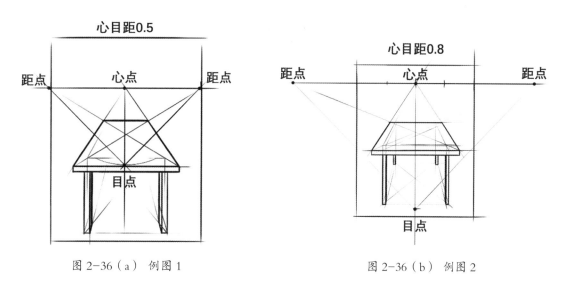

图 2-36（a）　例图 1　　　　　　　　　　　图 2-36（b）　例图 2

图 2-37（a）与图 2-37（b）中心点到距点的距离分别是心点到取景框最远端的 2 倍、4 倍，在正常视域范围内，采用了中视距及远视距的构图。

图 2-37（a）　例图 1

图 2-37（b） 例图 2

第四步，过目点作一条水平的横向线——目线。将过目线引向视平线的一条 45° 角的引线与视平线的交点定为距点。前文曾说过，距点是 45° 角平变线的灭点。此时，作图的必要条件就全都准备好了。

第五步，根据视高在取景框内画地毯，先画地毯上的原线。根据原线透视法则 1，原线的透视方向不变，透视分割也不变，所以我们可以根据一人高的视高和一视高的地毯长度在取景框中等比例画出地毯的水平原线 AB。平行透视放置状态的地毯变线灭向心点 P，这是由平行透视规律决定的。接下来需要在变线 AP 上截得一点 C，使得 AC 长度等于 AB，因为题目要求做方形地毯。又因为 AP 为变线，根据变线透视法则 2，变线的等比例分割会发生变化，渐远渐短，因此变线 AP 的深度需要距点来求得。过点 B 引向距点的连线在 AP 上的交点为 C，因为距点是 45° 角平变线的灭点，所以实际中 ∠CBA=45°，AC 等于 AB。

第六步，同样的方法找到变线 BP 上的点 D，把 A、B、C、D 连接起来，就是我们需要的视高为一人高，边长为一视高的正方形地毯平行透视放置图（图 2-38）。

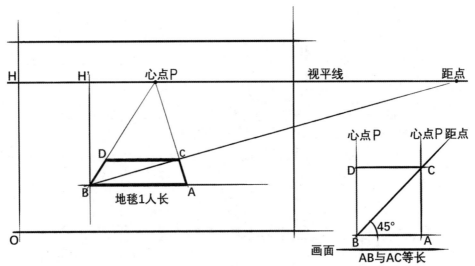

图 2-38 方形地毯透视图作图方法

再试着用距点求深度的方法来画方形物体。如已知视高为 2，要求作长宽高分别为 1、2、1 的平行透视放置状态的长方体。作图步骤如下：

第一步，先画取景框。

第二步，定视线、心点。心点可以定在中间偏左或偏右一些的位置，这样画出来的立方体

能多看见一个面，视觉效果更好。视平线和心点位置的确定，随着作图经验的增加，会越来越恰当，画出来的透视图也会越来越符合审美需要。过心点 P 作中视线，用心点 P 到取景框最远端 1.5 倍或 1.5 倍以上的距离定目点，过目点作目线，同时作 45° 角引线，与视平线相交，找到心点两边距点 F_1、距点 F_2。

第三步，根据视高定方体的原线部分 OB、OC、CD、BD，变线部分灭向心点。

第四步，已知变线部分实际深度为 2，延长 BO，在延长线上取点 A，使 OA=2BO，连接 AF_1，交 OP 于 A'，则 OA' 实际长为 2，可以用相似三角形证明。

第五步，过 A' 作垂线交 CP 于 E，过 E 点作水平线与 DP 交于 F，即得出了所需要的视高为 2，长宽高分别为 1、2、1 的平行透视放置状态的长方体（图 2-39 左），也可用距点求深法在取景框中再作一个符合题目要求的方体（图 2-39 右）。

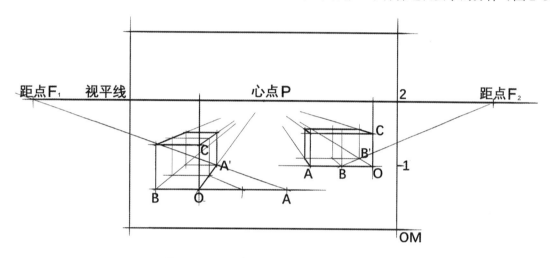

图 2-39　方形物体平行透视放置状态作图方法

4. 分距点求深度

在求平行透视景物深度时，我们一般用距点求深法，但取景框较大时，距点有时会在画纸以外，引起作图不便，因此我们可以用分距点求平行透视景物深度（图 2-40）：由 B 点引线向距点 F，线交 AP 于 C，可知 AC 与 AB 实际长度相等。取 AB 中点 D，PF 中点 M，连接 DM，交 AP 于点 C；在 AB 上取点 E，使 AE = 1/4AB 在 PF 上取点 N，使 PN = 1/4PF，连接 NE，交 AP 于点 C。由此可得出，我们可以用 PF 的中点或四等分点等分距点来求得所需要的平行透视景物深度。

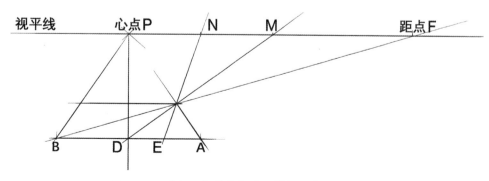

图 2-40　用分距点求平行透视景物深度

2.2.2 方形物体的余角透视

1.余角透视的放置状态及其线段方向

余角透视的放置状态为方形物体两对竖立面与画面都不平行。相对于平行透视中方形物体与画面平行，余角透视中方形物体与画面成角度，故又称为成角透视。余角透视的三组棱边，映现在画面上的透视方向分别为垂直、向左余点、向右余点（图2-41），此即余角透视的线段三方向。

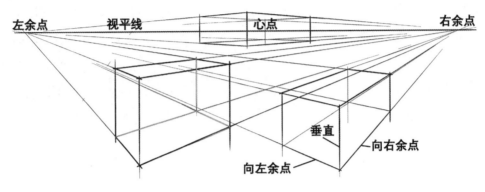

图 2-41　余角透视示意图

我们用目点寻求余点的位置，步骤如下：

第一步，定取景框、视平线、心点、中视线、目点。设视角为67°，则目点到心点的距离为心点到取景框最远端距离的1.5倍。

第二步，设方体余角为30°、60°，即方体左侧面与画面成30°角，右侧面与画面成60°角，自目点向左引的余点寻求线与目线成30°角，向右引的与目线成60°角，两线与视平线交点分别为左余点、右余点。

第三步，凡由两个余点引出的线段，它们与水平原线（即与画面）之间的夹角虽看起来大小不一，但实际角度分别相等（图2-42）。

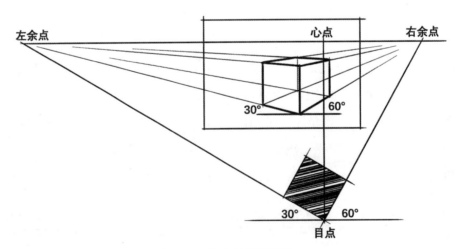

图 2-42　余点位置的寻求

余角透视又根据方形物体与画面成角的大小，即余角角度的大小，分为微动状态的余角透视、一般状态的余角透视、对等状态的余角透视三种（图2-43）。三种状态的余点位置不同：微动状态的一个余点在取景框之内，另一个则在取景框外很远；一般状态的两个余点与心点之间距离不会相差太大，都在取景框之外；对等状态的两个余点与距点重合。学会判断方形物体与画面

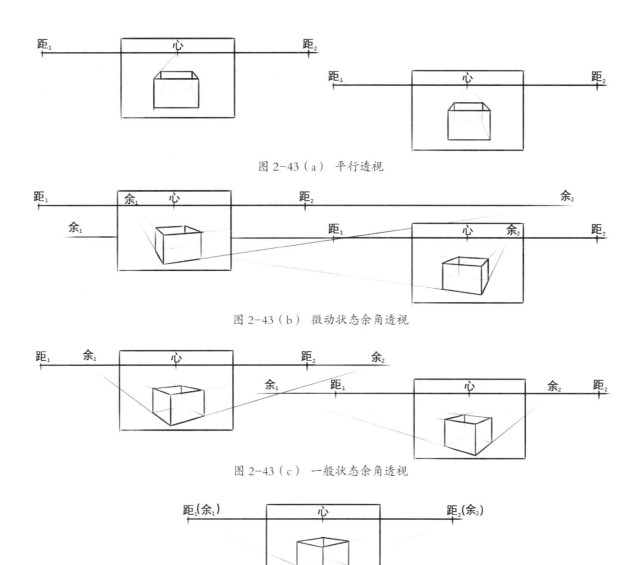

图 2-43（a）　平行透视

图 2-43（b）　微动状态余角透视

图 2-43（c）　一般状态余角透视

图 2-43（d）　对等状态余角透视

成角的关系，是画透视图的先决条件。

2.用测点求余角透视深度

余角透视放置状态的方形物体中灭向余点的变线线段的透视长短，需要用测点来定。测点法的基本图法如下。

1）定测点：以某余点为圆心，余点到目点的长度为半径作弧，弧与视平线的交点即该余点的测点（图 2-44）。图中余$_1$点的测点为测$_1$点，余$_2$点的测点为测$_2$点。需要注意：切勿把靠近余$_1$点的测$_2$点当成测$_1$点来使用，把靠近余$_2$点

的测$_1$点当做测$_2$点来用，如果将这些点混淆，则后面的图会彻底画错。

2）用测点：视高为 1，用测点法作余角角度为 45°、长宽均为 1 的方形。首先要把必要条件都标注出来。取景框、视平线（视平线在取景框内的高度一般根据已知视高和被画物体的长度估定在中间偏上还是偏下）、心点、目点、目线；然后过目点作 45° 角引线，与视平线交点得出余$_1$点、余$_2$点；以余$_1$为圆心，余点与目点间线段长度为半径作弧，与视平线交于测$_1$点，以余$_2$点

图 2-44 定测点

为圆心，余₂点与目点间线段长度为半径作弧，与视平线交于测₂点；自近角点 O 引水平线 OA、OB 为量线，将 OA、OB 长度均为一视高，自 O 点引向余₁、余₂点，这是方形的变线透视方向；引向余₁点的变线与测₁点与 A 的连线交于 A'，引向余₂点的变线与测₂点与 B 的连线交于 B'；再分别把 A'、B' 连向余₂点、余₁点，这里根据"相互平行变线聚集消失到一个灭点，余角透视的变线透视方向灭向余点"的透视法则作图。有些初学者这一步容易弄错，如错误地将 A'、B' 连到测点，须注意。如此便完成了透视方形（图 2-45）。

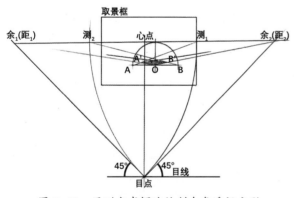

图 2-45 用测点求探法绘制余角透视方形

3）测点求深法分析：如图 2-46 所示，如果能证明上一步作出的透视三角形 AOA' 与余测目点三角形为相似三角形，都为等腰三角形，则 A'O 与 AO 的实际长度相等。透视三角形 o、a、

a' 三个角的实际角度与目点处 o、a'、a 三个角相等。根据几何学中平行线内错角相等定理，得出目线上的 a 角等于测点上的 a 角，目点上的 o 角等于余点上的 o 角。三角形 AOA' 与余测目点连线围成的三角形三个角都相等，可以证得它们为相似三角形，余目点间线段长度等于余测点间线长度，相对应的 A'O 与 AO 的实际长度相等。

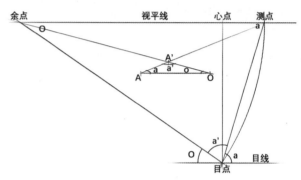

图 2-46 测点求深法示意图

再试着用测点求深度的方法画余角透视状态的方体。设视高为 2，作长宽高分别为 2、3、4 的立方体，余角分别为 30°、60°。如图 2-47 所示。

第一步，画出必要条件：取景框、视平线、心点、中视线、目点。目点一般定在心点到取景框最远端距离的 1.5 倍及以上处。过目点找 30°、60° 角的引线，与视平线交于余₁点、余₂点，以余点为圆心，余目点连线长度为半径作弧找到测₁点、测₂点。

第二步，定近角点 O，自近角点 O 引水平线 OA、OB 为量线，其中 OA 为 2，OB 为 3。从 O 点出发作灭向余点的变线。A 到测₁点连线，在灭向余₁点的变线上截得点 A'，B 到测₂点连线，在灭向余₂点的变线上截得点 B'，得出 OA'、OB' 为立方体的长 2 与宽 3。立方体的高为原线，直接从 O 点出发，以 O 到视平线的高度视高 2 为基础，得出 C 点，OC 则为立方体的高 4，再过

A'、B' 分别作垂直原线，过 C 点分别与余点作连线，得出与其他变线平行的线段方向，在 A'B' 的垂线上的交点即要求的另外两个点，如此便完成透视方体。

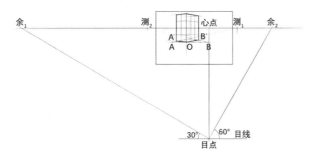

图 2-47　测点求深法绘制余角透视状态的方体

2.2.3　课后练习

1. 掌握平行透视与余角透视的放置状态与线段三方向。

2. 掌握心点的变化与画面视角的关系。

3. 掌握如何确定目点、距点的位置，并会用距点求平行透视的深度。

4. 掌握如何确定余点与测点的位置，并会用测点求余角透视深度。

5. 掌握余角透视三种放置状态的透视特点：余点的位置、变线的平斜、正侧面的宽窄。

6. 用距点求深度的方法画视高为 2，长宽高分别为 5、3、6 且在同一个取景框内的两个平行透视放置状态的立方体。

7. 用距点求深度的方法画视高为 1，平、竖、斜状放置的长宽分别为 4、2 的画板（三块画板在一个取景框内）。

8. 用距点求深度的方法画平行透视模型图（图 2-48），也可用分距点求深度，保留作图痕迹；根据模型，用测点求深度的方法画余角角度为 30°、60° 的余角透视模型，保留作图痕迹。

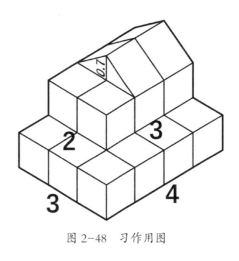

图 2-48　习作用图

2.3　等分与延长透视矩形

处于平行透视、余角透视及其他透视场景，要对一定深度的透视矩形作相等或不相等的分割，或按已定深度作等长或不等长的延伸，可以用对角线求深方法处理。

2.3.1　对角线求中

如图（图 2-49）：已知透视矩形 ABCD，如果要把该矩形在原线上两等分，那么根据原线透视分割比例保持不变的原理，只要找出原线 AB 或者 CD 的中点直接连向灭点就行，如果要把该

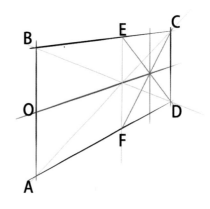

图 2-49　对角线求中法示意图

矩形在变线上两等分，则需要分别连接 AC 和 BD 两条对角线形成交点，过交点作垂直原线，分别交变线 BC、AD 于点 E、F，E、F 就是变线 BC 与 AD 的中点。如果再继续等分，则在 1/2 矩形中连接一条对角线，与过 D 点的灭线交于一点，过该点作垂直原线即可，由此可以无限等分。用对角线求中法可以求得场景中矩形物的中点、求得建筑物的中点作顶（图 2-50），但用这种方法分割矩形则只可做 2、4、8、16、32 等偶数倍等分。

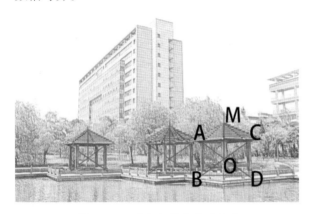

图 2-50 对角线求中法的应用

2.3.2 任意数的等分

那么如果遇到奇数或任意数等分用什么方法呢？还是要用到对角线。如图 2-51 所示，作变线上的五等距分割，步骤如下：将透视矩形 AB 原线五等分，自等分点向 AD、BC 灭点引线，则得到实际为 5 排等宽的横格，要将变线 BC 上也等分 5 格，则需要从原线上的 B 点引出对角线 BD，BD 与中间原有的 4 条线相交于 4 个点，分别作垂线即完成变线的五等分。要使变线四等分，则从原线 E 点引出对角线，与原有诸线相交于 3 个点，分别作垂线，即完成变线的四等分。

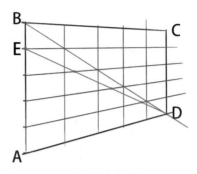

图 2-51 变线上的等距分割

2.3.3 作不等距分割

在透视矩形 ABCD 的变线上作中间宽，两边窄的分割，应先在 AB 原线上取点 E、F，在线段 AB 上分割出所需比例，过 E、F 分别作平行变线 EG、FH，再找对角线 BD 与诸线的交点作垂线，得出 E'F'G'H'，即完成可透视矩形在变线上的分割（图 2-52）。

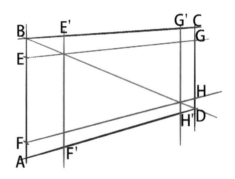

图 2-52 变线的不等距分割

2.3.4 平行变线分割

对于透视矩形的分割，除了可以使用对角线之外，还可以用平行变线分割（图 2-53）：要将橱窗底线 AB 实际中五等分，自 A 点引任意长的水平量线 AC 并作五等分，自 C 点引线过 B 点交地平线得辅助灭点，再自 AC 上的诸分割点引线向辅助灭点，与 AB 相交，即将其分割为五等分。

如图 2-53 所示，三角形 ABC 中，与 BC 平行的诸线将 AC、AB 作相同比例的分割；诸平行

线是同向辅助灭点汇聚的变线，故称"平行变线分割"法；三角形中 AB 和 BC 的灭点都在地平线上，地平线则为三角形的灭线；量线 AC 应是原线，故引 AC 量线时必须与灭线（地平线）平行。

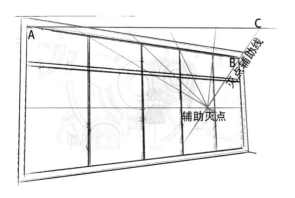

图 2-53　平行变线分割示意图

2.3.5　对角线作等距离延伸

如图 2-54 所示，已知画廊室内近处深度 AB，要以此深度延伸，再作三个等距离展室。步骤如下：第一步，在原线上找到中点 M，过 M 作灭向心点的延长线，交水平原线 BF 于点 G，连接 AG，延长线交变线 EF 于点 H，过 H 点作水平原线，交 AB 延长线于 C，由此确定第二个展室空间。按照此法可以反复作等距离延长。对角线等距离延伸又叫对角线切割中线法。

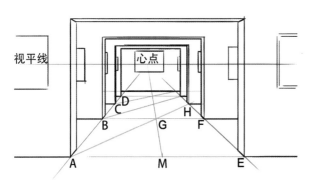

图 2-54　对角线等距离延伸法示意图

2.3.6　课后练习

1. 用平行变线在左墙壁上作三窗四柱分割（图 2-55），要求窗柱的宽度为 4:1。

2. 用对角线等距延长火车车厢（图 2-56）。

图 2-55　习作用图 1

图 2-56　习作用图 2

2.4　圆的透视

要想画好圆形景物（圆柱、圆锥等），应掌握圆面的透视法则。能画好圆面透视，也就能掌握曲线物体的画法。

2.4.1　八点法画透视圆面

初学者往往因画圆不圆而苦恼。一般画室老师都会要求学员画圆先画方，然后再通过不断地切角来慢慢磨出一个圆。在透视学图法里，还有一种科学的画圆方法——"八点画圆法"。我们首先来看没有透视角度的正圆如何用此方法构建。如图 2-57 所示，先画正方形 ABCD，通过对角线求出其中点，取四条边的中点 E、F、G、

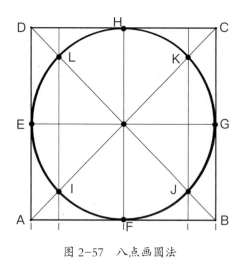

图 2-57 八点画圆法

H，再以任意原线为基线，如此图以 AB 为基线，以 3∶7 的比例分割线段 AF 靠近边缘的为 3，靠近中点的为 7。同样地，在 BF 上也自 3∶7 分割点作垂线，与对角线交于点 I、J、K、L，连接 E、F、G、H、I、J、K、L 八个点，即得出一个正圆。在不同的透视关系中，找到这八个点并连接起来都能描绘出准确的透视圆。画椭圆的方法也是如此（图 2-58）。

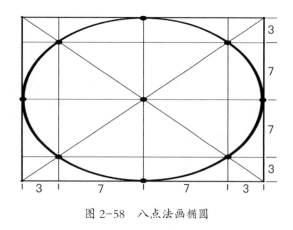

图 2-58 八点法画椭圆

1. 作平行透视状态的透视圆

首先作方形的平行透视，再用对角线求中的方法找到四条边线上的四个中点，接下来须注意，必须在原线上找三七分，因为变线的透视方向已经发生了变化。原线按三七比例分好后，作灭向心点的直线，与对角线相交，得出另外四个

点，把这四个点与边线上的四个中点连接在一起，即得出需要的透视圆（图 2-59），此时可发现，正圆因为产生透视变成了椭圆。因此，透视圆是个椭圆形。

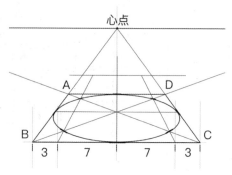

图 2-59 平行透视状态下的正圆

2. 作余角透视状态的透视圆

首先作方形的余角透视，再用对角线求中的方法找到四条边线上的四个中点。接来下你会发现余角透视状态下的方形没有原线，所以要先作水平量线，在水平量线上作三七分，从而定出变线上的三七分，经过三七分的点与余点的连线在对角线上的交点为另外四个点，把它与四个边线的中点连接起来即是所要求的透视圆（图 2-60）。

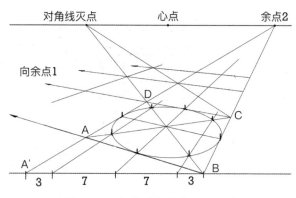

图 2-60 余角透视状态下的正圆

在作图过程中，如果遇到面积较小的透视圆，也可用对角线求中法找到边线中点，通过连接四个中点求得透视圆。

2.4.2　徒手画圆的透视注意事项

透视圆是个椭圆形，透视圆的最长直径 CD 和椭圆的长轴 EF 往往不是一条线（图 2-61）。目$_1$点与圆面近，长径 CD 离长轴 EF 远，目$_2$点离圆面远，CD 离 EF 近（图 2-62），画素描时画者所看到的线，并不是物体本身的轮廓线形状，而实际上是视线在特定角度和形体相切所形成的点连接起来的轨迹连接线。正圆本身经过圆心的直径与椭圆的最长径不是同一条，视距越近，圆本身的直径离椭圆长径越远，这是在徒手画圆时需要注意的透视变化。

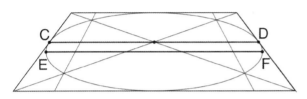

图 2-61　透视圆最长直径与长轴示意图

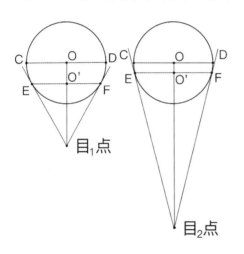

图 2-62　视距对透视圆的影响

因此徒手画圆一般先作十字形，交点为椭圆圆心，按照圆面透视要求定长轴和短轴；用四点来构建一个透视圆（椭圆），透视圆圆心定在椭圆圆心稍远处，以圆本身的直径为分割线，椭圆靠前的弧度比偏后的弧度更大（图 2-63）。徒手画透视圆还需要注意的是要避免把圆画成枣形，也不要画成枣核形，要尽量做到转折处尖方适度，整体呈椭圆状（图 2-64）。

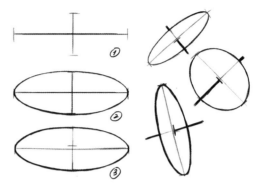

图 2-63　透视圆弧度对比

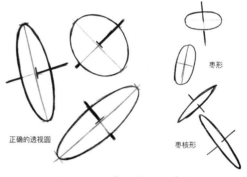

图 2-64　透视圆正误对比

2.4.3　透视圆的透视现象

1.透视圆的正与斜

景物中出现的透视圆往往不全是正椭圆，透视圆离心点垂线越近，则圆面越正，离心点垂线越远，则圆面越斜。另外，透视圆离视平线（地平线）越近，也就是视距越远，则透视圆越正（图 2-65）。

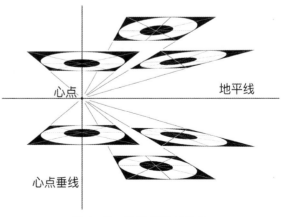

图 2-65　透视圆的正与斜

2. 水平圆面的宽窄

水平圆面的宽窄取决于它离圆面灭线的距离，距离越远则越宽，距离越近则窄，在灭线上呈直线状（图 2-66）。

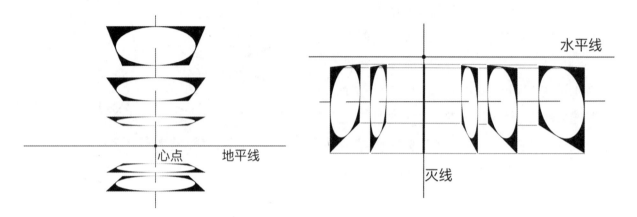

图 2-66　水平圆面的宽窄

3. 同心圆与"辐"的透视特点

在同一平面上共用同一圆心的大小圆为同心圆。它的透视特点是两端宽，远端窄，近端居中。在描绘现实景物，如蜿蜒的小溪流、弯弯的小路、中间有转盘的餐桌等时都要考虑到同心圆的透视特征（图 2-67）。

"辐"类似于古代车轮中的轮辐，其透视特点是在圆面上分布均匀，但在透视状态下却是两端密中间疏。在对现实景物，如花卉花瓣等物象的描绘中就要注意"辐"的透视特征（图 2-68）。

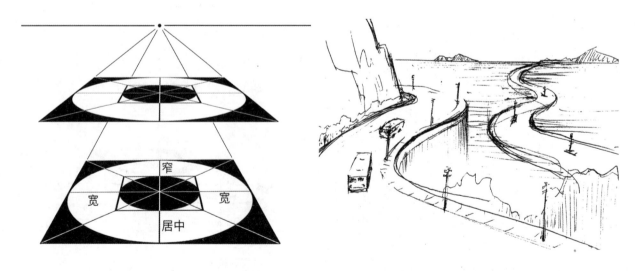

图 2-67　同心圆的透视特征

图 2-68 "辐"的透视特征

2.4.4 课后练习

1.画竖立、倾斜、横放的圆形物体若干件，并画出物体造型的横截面结构。

2.5 课后练习参考答案

2.5.1 平行透视课后练习答案

1. 2.2.3 课后练习第 6 题，用距点求深度的方法画视高为 2，长宽高分别为 5、3、6 在同一个取景框内的两个平行透视放置状态的立方体（图 2-69）。

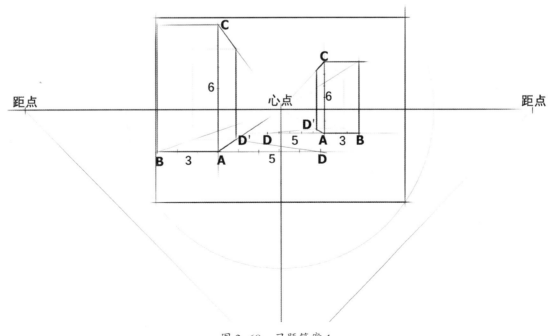

图 2-69 习题答案 1

2. 2.3.3 课后练习第 7 题，用距点求深度的方法画视高为 1，平、竖、斜状放置的长宽分别为 4、2 的画板（三块画板在一个取景框内，图 2-70）。

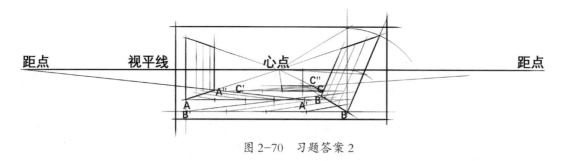

图 2-70　习题答案 2

3. 2.3.3 课后练习第 8 题第一部分，用距点求深度的方法画平行透视模型图（图 2-48），也可用分距点求深度，保留作图痕迹（图 2-71）。

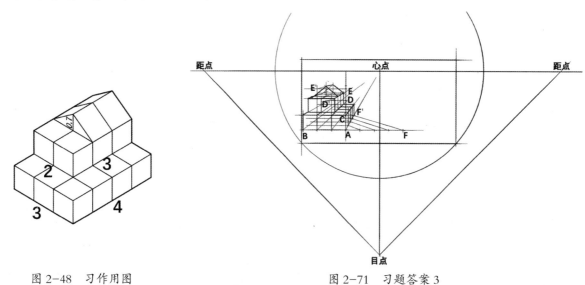

图 2-48　习作用图

图 2-71　习题答案 3

2.5.2　余角透视课后练习参考答案

1. 2.3.3 课后练习第 8 题第二部分，用测点求深度的方法作一幅 30°、60° 角余角透视的透视图（图 2-72）。

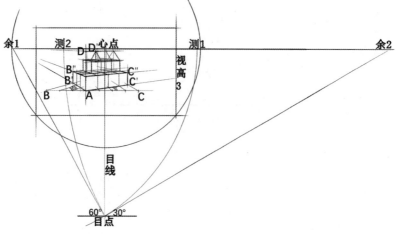

图 2-72　习题答案 4

2.5.3　等分与延长矩形课后练习参考答案

1. 2.3.6 课后练习第 1 题，用平行变线在左面墙壁上作三窗四柱分割（图 2-55），要求窗柱的宽度为 4:1（图 2-73）。

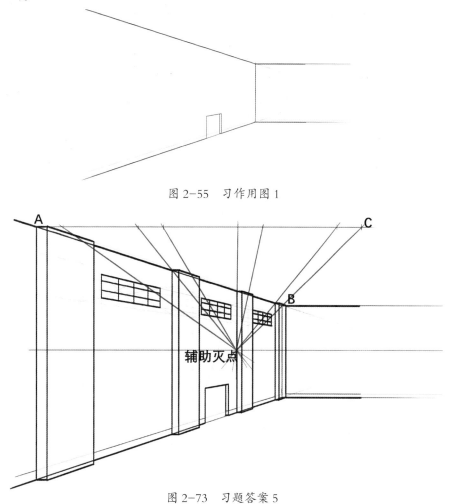

图 2-55　习作用图 1

图 2-73　习题答案 5

2. 2.3.6 课后练习第 2 题，用对角线等距延长火车车厢（图 2-56、图 2-74）。

图 2-56　习作用图 2

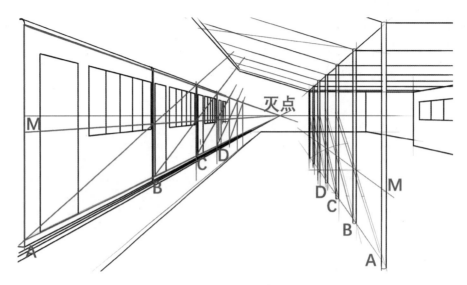

图 2-74　习题答案 6

2.5.4　圆的透视课后练习参考答案

1. 2.4.4 课后练习第 1 题，画竖立、倾斜、横放的圆形物体若干件，并画出物体造型的横截面结构（图 2-75）。

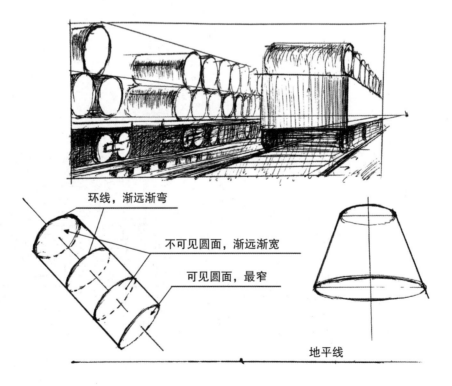

图 2-75　习题答案 7

2.6　学生运用透视原理 优秀作品欣赏

图 2-76　学生习作 1

图 2-78　学生习作 3

图 2-77　学生习作 2

图 2-79　学生习作 4

图 2-80　学生习作 5

图 2-82　学生习作 7

图 2-83　学生习作 8

图 2-81　学生习作 6

图 2-84　学生习作 9

图 2-85　学生习作 10

图 2-87　学生习作 11

图 2-86　学生习作 12

扫码查看
《透视学》考试题目及评分标准

第 3 章　艺用人体解剖学

3.1　艺用人体解剖学的由来

俄国美学家车尔尼雪夫斯基（1828—1889）说过：“人体是地球上最美的美。”人体适应自然是经过长期进化产生的结果。骨骼、肌肉、内部组织系统巧妙地组合在一起，在艺术家眼里成为了完美、和谐、生动、灵气的整体。能否在画笔下完美地表现出人体的美是衡量艺术家是否有扎实功底的标准，人物也一直是艺术家们潜心研究并乐此不疲表达的绘画内容。人物之所以难画很大程度上是因为人体造型没有绝对的对称，对其的观察容易流于表面。艺术家只有掌握了人体表皮下的骨骼、肌肉以及动态规律才有可能准确生动地描绘人物造型，这恰恰就是艺用人体解剖学的内容。艺用人体解剖学同样也适用于设计师们，设计学科中有一门基础课程叫人机工程学，涉及如何处理好人、使用对象与环境之间的关系，人体的比例、关节运动范围，不同人种、年龄、性别的造型特征等都是设计师们在设计过程中需要考虑的问题，这样才能更好地结合所设计的产品，做到以人为本的设计服务。

人类最初的解剖知识是在祭祀、打猎、料理和战争中偶然获得的，对于人体解剖的主动研究，据考证，发生于公元前 1000 年的中国。“解剖学”一词早在我国春秋战国时期就有了，战国时代（公元前 500 年）的第一部医学著作《内经》中就明确提出了“解剖学”的认识方法，也明确提出了脏器的名称，这些概念一直沿用至今。但是由于传统的意识形态、认知方式和审美需求，解剖学理论没有在古代中国积极发展下去，而是在西方得到了发展和完善。古希腊时代（公元前 500—300 年）的名医、被西方尊为“医学之父”的希波克拉底（Hippocrates，公元前 460—前 370 年）和哲学家亚里士多德（Aristotle，公元前 384—前 322 年）都曾亲自解剖过动物，并有论著。

早在旧石器时期（距今约 300 万年至 1 万年）就出现了一系列小而精致的人体雕塑，如法国出土的《劳塞尔的维纳斯》（图 3-1）、捷克出土的《多尼维斯托尼斯的维纳斯》和意大利出土的《古里马尔蒂的维纳斯》等。这些人体雕像多以裸体形式出现，并且均为女性。比如其中享有盛名的奥地利女性圆雕《维伦道夫的维纳斯》（图 3-2），这一女性形象臀部肥大，乳房突出，具有被强烈夸张了的女性特征，充分体现了原始人对繁衍后代的崇尚。这表明早期的原始艺术家们对人体的外部形态已经有了一定的观察力和表现力。

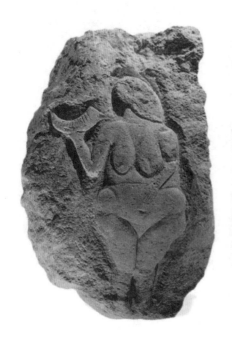

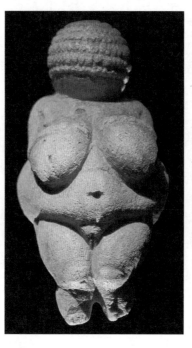

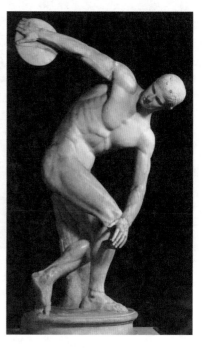

图 3-1 《劳塞尔的维纳斯》约作于公
元前 3 万年，高 46cm，发现于法国西
南部多尔多涅，现藏于法国巴黎圣热艺
博物馆

图 3-2 《维伦道夫的维纳斯》
约作于公元前 3 万年至公元前
2.5 万年，高 11cm，宽 5m，出土
于奥地利，现藏于维也纳自然史
博物馆

图 3-3 《掷铁饼者》
约作于公元前 450 年，约 152cm，
原作已丢失，复制品收藏于罗马国
立博物馆、特尔梅博物馆、梵蒂冈
博物馆

在古希腊时期，人体艺术以健美特征见长。古希腊哲学家认为，人体完美地统一了真善美。古希腊人追求智慧与秩序，推动古希腊雕刻家对人体的标准比例进行探索，他们手下的雕像，男性成熟、有力，女性温柔、优雅，无论男女，以裸体或较少衣物遮盖为主，追求一种人体的平衡、和谐、力量之美，这种写实的古典主义雕像形式背后一定有解剖学理论支撑。古希腊早期雕塑家米隆（Myron，公元前 480—前 440 年）的代表作《掷铁饼者》（图 3-3）是一个里程碑式的雕像，在其之前的雕像手法虽然也比较写实，但体积和空间感相对较弱，对称及程式化的形式较多，少有人体解剖与结构上的突出表现，而他的这件雕塑作品造型准确，是对人物内在骨骼、肌肉及其运动变化知识的深刻理解与运用。

古希腊人对雕像的关心体现在他们不仅要让雕像看起来真，而且要看起来美。古希腊雕塑家波留克列特斯（Polykleitos）以其理论成就闻名于世。他所著的《法则》一书系统地阐述了人体各个部分的比例关系，指出人的头与身体的比例为 1 : 7。他强调艺术的规范化，并首次提出了被称为人体动作之母的"髋立式"（图 3-4）："如果雕像的重心集中在一只脚上，而另一只脚放松，就能突出全身肌肉、肌腱的紧张度和松弛度的变化，也能使整体形象的表现力更强。"

欧洲中世纪是受宗教统治的黑暗野蛮时代，自然科学的发展也相对畸形，文化艺术充当了上帝和教会代言人的角色。在宗教的禁欲主义控

图 3-4　人体动作之母：髋立式

制下，人体被看成了对神的亵渎，人体解剖受到了严格的限制。但该时期还是出现了第一部比较完整的医学著作——《医经》，里面涉及了一些解剖学知识。它的作者是克劳修斯·盖伦（Claudius Galen,129—201），是欧洲早期最著名和最有影响力的医学家，被认为是继希波克拉底之后的第二位医学权威。本书对血液运行情况、神经分布情况和诸多脏器都有较为翔实具体的记录。在当时的宗教控制下，书中记述大部分是以对猪和猿人的解剖为基础的，故错误之处甚多。但是由于盖伦是当时罗马帝国皇帝的御医，得到了皇家和教会的支持，他的学说统治医学界长达一千年之久，持续了整个中世纪。

在中世纪，宗教和道德严重束缚了解剖学的研究和发展。直到 13 世纪，由于科学的进步

和医学上的需要，学界才开始对尸体进行解剖研究。可以说 13 世纪是欧洲中世纪的顶峰时期，往后的岁月里新观点得到广泛传播。13 世纪解剖学家蒙迪诺·德·卢齐（Mondino De Luzzi，1275—1326）写了历史上第一本专门论述解剖学的书。他进一步充实了盖伦的学说，虽深受古代影响，保留了许多前人的错误观点，但他的解剖学著作一直作为权威教材流行于当时的医学界。

15 世纪欧洲文艺复兴时期涌现出大量的优秀艺术家。对于人本主义的追求，加速了人体解剖学的发展。列奥纳多·达·芬奇（Leonardo da Vinci，1452—1519）是文艺复兴时期艺术家的杰出代表之一。他在艺术及科学领域都具有伟大的成就，他用科学严谨的逻辑能力分析解剖结构，并用艺术才华将之记录下来。他一直希望了解人体的构造及运转机制，于是独立进行解剖观察研究，并绘制了人体的正面、背面、侧面图解，他的力学、工程学和建筑学知识很好地帮助他对人体结构进行分析。他总结了一套全新的解剖学知识框架和学习方法，使得解剖学有了纵向深度。他除了研究人体各器官之外，还考虑人体构造如何发挥其应有的功能的问题以及人的性别、年龄对体貌的影响，及人体内部结构对外形的影响，肢体动作的变化规律。他对人体解剖结构、比例等方面也有深入研究。达·芬奇为人体解剖绘制了近千幅素描（图 3-5）。尽管不是完全准确，但其对人体解剖学的贡献还是极大的，可惜的是直到 1519 年达·芬奇去世时，其有关人体的论述尚没有完成，也没有科学论著出版。

在达·芬奇逝世 24 年后，安得里亚斯·维萨里（Andreas Vesalius，1514—1564），文艺复兴时期的医生，在瑞士巴塞尔出版了他的巨作《论

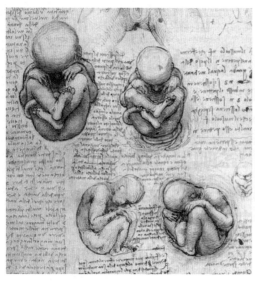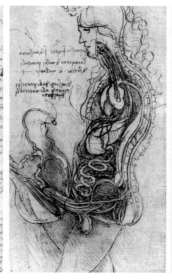

图 3-5　达·芬奇人体解剖手稿

人体结构》。该书首次将盖伦的解剖学理论推翻。
在这点上，达·芬奇因为没有出版过论著而被维
萨里迅速超过，达·芬奇的解剖学笔记只在后
代之间私下传阅，直到 300 年后的 19 世纪末才
得以出版。《论人体结构》有系统详细的解剖描

述，从骨骼、肌肉、血液再到大脑等，应有尽有
（图 3-6）。他认为解剖学不能仅研究死的结构，
还应该去了解活的组织。他十分全面地对人体解
剖知识进行了梳理，修正了盖伦解剖学两百多处
主观臆断的错误，以大量丰富的解剖实践材料，

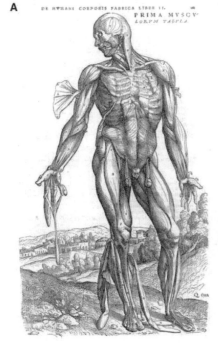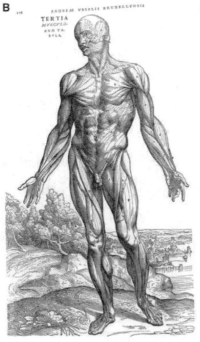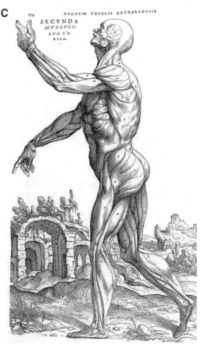

图 3-6　维萨里《论人体结构》配图

精确地描述了人体的构造。可以说维萨里是现代人体解剖学奠基人。维萨里特地请来了当地有名的画家绘制这本书中的插图，其配图比以往的解剖配图更加精致并具有很强的艺术感染力。这本书的出版，标志着文艺复兴时期人体解剖学的最终确立。艺用人体解剖是伴随着医用人体解剖逐渐形成的，医用人体解剖的发展过程艰难而曲折，它为艺用解剖学的形成和完善提供了原始的信息材料。当然，艺术家早在中世纪晚期就开始参与到解剖学图谱的绘制中，凭借艺术创造力让医用解剖图谱更加通俗易懂、形象生动，推动了医用解剖知识的传播，拓宽了大众的认知途径，二者相辅相成。

艺用人体解剖主要服务于造型艺术学习者和工作者。它通过人体的外形特征和决定这一外形特征的内部结构，以及由内部结构关系所产生的各种动作变化，阐明人体外形的结构规律。它的研究内容主要包括：人体比例、解剖知识（骨骼、肌肉、皮肤、毛发等）、形体和空间结构、运动规律等。医用人体解剖主要研究人体中各个组成部分的成分、机能以及在人体生理关系中的作用，更多的是研究向内的东西，而艺用人体解剖更多是研究向外的关乎造型的东西。同时，由于个体透视、动态的不同，结构形体会产生显著的变化，我们由此感知生命生动鲜活的一面。所以，动态是人体形态和生命特征的第一要素。艺用人体解剖除了需要了解静态人体外，还要研究运动中不同重心状态下的人体，认识和掌握人体运动的基本规律以及人体的几种形态变化。不论是起初的医用解剖，还是艺用解剖，它们研究的共同主体都是人和动物，只是动机完全不同，想要获取的信息也不全一样。艺用解剖以医用解剖为基础，并在艺术家的实践过程中得到升华。

在我国很早就有了解剖研究的记载，早在《黄帝内经》中就有记载众多人体器官、组织及部位名称，还有关于人体尺寸的考察。早期解剖学发展受到了阻碍。到了 16 世纪，中西方开始有了相对频繁的外贸和文化交流，西方一些关于解剖学的著作开始传入中国，近代中国的解剖学的发展很大程度上依赖于西方人体解剖学知识的传播。维萨里的《论人体结构》中的插图就深深地影响了中国人体解剖图谱几个世纪。有"现代外科之父"之称的安布列斯·帕雷（Ambroise Pare，约 1510—1590）的《解剖学》里的插图模仿维萨里，较早传到中国。当时中国最流行的解剖学译本《人身图说》中的插图，结合了帕雷的《解剖学》插图和《洗冤录》及《十四经发挥》等医书中的插图，较为丰富全面。

《人身图说》还影响了当时"扬州八怪"之一罗聘（1733—1799）的画作。《鬼趣图》图 3-7（a）明显参考了《人身图说》中的人体骨骼插图。其实在更早的南宋时期，李嵩（1166—1243）创作的绢本设色团扇画《骷髅幻戏图》（图 3-8）中就已经出现了完整的人体骨骼形象。

20 世纪初，北洋政府教育部将解剖学列为医学校的必修课程。当时还没有完善的解剖学图谱和教材可以满足教学工作，因此，学校一直采用欧美和日本的原版教材。到了现代，在中国影响比较大的一本艺用解剖学著作是 20 世纪 50 年代的美国画家乔治·伯里曼（George Brandt Bridgman，1865—1943）编著的《艺用人体结构解剖》。这本书被翻译成中文在国内广泛流传，影响至今。

中国的艺用解剖学是近代美术教育事业发展的产物，早期的艺术家多参考西方医学图谱来了解人体知识。20 世纪 70 年代初，我国出版了影

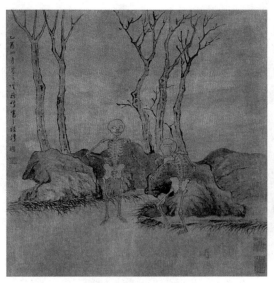
图 3-7（a） 罗聘《鬼趣图》，约 1766 年

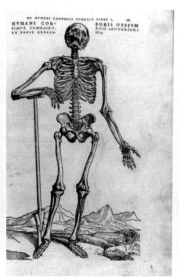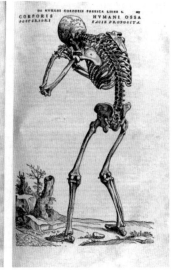
图 3-7（b） 维萨里《论人体结构》配图，似《鬼趣图》参考图

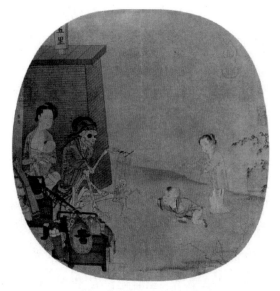
图 3-8 李嵩《骷髅幻戏图》

响较大的一部艺用人体解剖书《艺用人体结构》，由高照主编，方增先、陈聿强等编绘。

然而无论是东方还是西方，艺用解剖学都是倚靠艺术教育传播，西方的古典主义人物雕像和绘画成为了艺术教育的范本，确立了人体美的典范。20 世纪 30 年代，中国艺术院校开始引进欧洲的石膏雕像，如阿波罗、维纳斯、大卫、荷马等。分析雕像的形体关系，写生练习成为理解形

体、造型训练的重要课程。在西方学院的教育体制影响下，后期人体写生也成了艺术教育的必修科目。人体写生是石膏写生的后续，也是造型艺术的难点。学生如能通过自身的艺术修养和表现技巧较好地塑造出人体，则代表他是基本功扎实的优秀专业者，而要做到这些，必然需要通过了解人体解剖学进而充分理解人体结构、空间关系等知识点。

中国古代的许多雕刻作品中，人物局部的表现和刻画及对人体结构的掌握程度，都达到了很高的水平。唐代佛教作品中对"力士"的塑造，将其胸与腹部的肌肉都进行了增加与夸张。膨胀的肌肉像是内部充满了气体，民间俗称"梅花肚"，用以表现"力士"的孔武威猛（图 3-9）。明代山西平遥双林寺彩塑，十八罗汉年龄、仪表各有不同，作者通过对外部骨相的夸张，充分展现出了每位罗汉不同的经历、身世、气质及内在性格特征。老幼善恶，雅俗俊丑，高矮胖瘦，喜怒不现或形于色，人物形象多样，活灵活现，栩栩如生。表达出佛像造像中诸善福德的感性内涵与审美理想（图 3-10）。

源于生活又高于生活的特点（图3-11）。

图3-11 《水浒叶子》中的人物形象

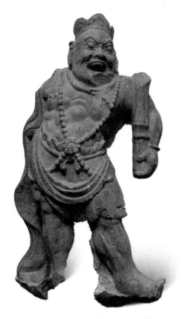

图3-9 唐代青石力士像

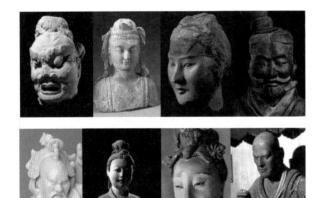

图3-10 中国传统人物雕像头部造型及神情

中国古代很多优秀的人物画作品，在实际创作中并不是墨守成规地套用书本或前人的解剖学程式，而是根据主题需要进行一定的夸张和强调，这样画出来的人物才会有血有肉、生动感人。明代画家陈洪绶（字号老莲）创作的《水浒叶子》，给这些传奇英雄注入了深厚的感情，40幅人物画颊上风生眉间火光四射。作者完全按照角色的性格、身份、外貌特征来设计人物，并通过强化比例差异使每个角色的性格特征和身份特征得到体现，形象鲜明而生动，充分体现了艺

此外，我国民间绘画和装饰画中，许多表现形式也不受自然比例的限制，而是突出对象的特点和表现意境。如天津杨柳青木版年画《富贵有余》中的儿童比例（图3-12），其头部夸张到占人体的三分之一，强化了孩子身体的特点，把孩子们天真可爱的形象表现出来。

中国古代人物画与西方人物画相比，虽无现代意义上严格的科学解剖等理论指导，却存在着以人为对象进行研究和观察的认识方法。绘画是中国人"天人合一"哲学思想的充分体现，追求意象之外的"意境"，将画家的主观情感充分表现出来，是一种升华的本真，哲学性审美观念的呈现。谢赫六法论中的"气韵生动"即是对精神力、生命力的体现。除此之外，"骨法用笔"体现出中国重要的结构理念，即抓住"骨相"来描绘对象的形貌特征。中国古代有"面相"或"骨相"之说，即通过人的形象可以反映出人的生活状态，甚至可以预测未来。古人在画相时，通过人的头颅形状、颧骨高低等，表现出人的性格与气质。丁皋的《写真秘诀》中提到："初学写真，

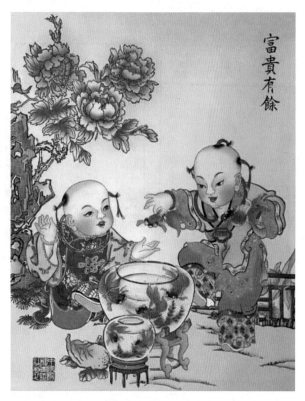

图 3-12　天津杨柳青版画《富贵有余》

胸中无定见，必先多画。多则熟，熟则专，专则精，精则悟。其大要则不出于部位之三停五部，而面之长短广狭，因之而定。上停发际至印堂，中停印堂至鼻准，下停鼻准至地阁，此三停竖看法也。察其五部，始知其面之广狭。山根至两眼头止为中部，左右二眼头至眼梢为二部，两边鱼尾至边，左右谱各部，此五部横看法也。但五部祇见于中停，而上停以天庭为主，左太阳，右太阴，谓之天三。下停以人中划限法令，法令至腮颐左右，合为四部，谓之地四。此谱部位之法，不可不知者也。要立五岳：额为南岳，鼻为中岳，两颧为西岳，地阁为北岳。将画眉目准唇，先要均匀五岳，始不出乎其位。至两耳安法，上齐眉，下平准，因形之长短高低，通变之耳。凡此皆传真入手机关，丝毫不可易也。果能专心致志，而不使有毫厘之差，则始以诚而明，终由熟而巧，千变万化，何难之与有？”这与西方解剖

比例中的面部划分有着异曲同工之意。画家通过观察人物的"形"和"征"，以"神"为中心，表现人物的阶层和性格特征，达到东方审美的要求，追求"在意不在形"的效果。纵观历代艺术家创作的人物造型，都是艺术家根据自身艺术表现的诉求，自由调节画面人体比例，表达他们的思想感情和美学观念。掌握人体解剖学等科学的规律法，其目的并不是要把这些规律当作教条，而是要对规律有一定的认识，并以此为据，激发创造性灵感，找准比例特点。这是一个发现和创造的过程，而对人物形象和比例的再创造正是造型的真正意义所在。

现如今，在国内外一些主流美术学院都开设艺用人体解剖课程，部分院校还设有解剖工作室。当然，这类解剖工作室有别于医学院的解剖工作室。艺术院校的解剖工作室，更多的是陈列人体骨骼和肌肉标本、人体比例挂图，依靠完备的解剖学书籍等帮助学生理解造型关系的场所。只有充分了解人体的构造和运动规律才能更加准确地表现出人物的造型。同时，掌握好艺用人体解剖学也可以更好地为设计类学科服务。例如服装设计专业中对于服装舒适度的要求就需要设计师掌握服装与人体结构的关系，要想做到"量体裁衣"，就要了解人的各关节部分、胸廓、骨盆、四肢等处的比例关系与运动关系，这些都直接影响着服装设计造型；人体解剖学同样适用于工业设计，工业设计面临的一个很重要的问题就是如何处理人与使用对象之间的协调关系，也就是人机工程学（图 3-13）。比如设计一个坐卧类的家具，设计师要处理好使用者与其之间的协调关系，就需要考虑在不同姿态下关节转动与家具的关系，骨骼形态对产品形态的要求，人的比例特征，甚至是不同年龄、性别、种族差异对家具产

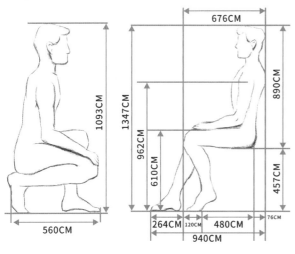

图 3-13 人机工学中的人体测量数据

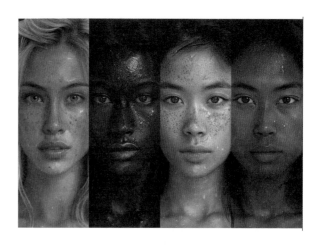

图 3-14 高加索人、尼格罗人、蒙古人面部形态
区别，电脑技术合成

品要求的影响，只有掌握这些，才能使家具设计得更科学、合理。关于艺用人体解剖学对设计类专业的影响举不胜举，除了前面提到的两个专业之外，珠宝设计、室内设计、动画设计等也都受到艺用人体解剖学的很大影响。

3.2 人体的基本形态特征

3.2.1 人种

在地球上，人们有不同的肤色、体质，乃至习俗，我们通常把人类按照种族分为三类：蒙古人、高加索人、尼格罗人，也就是从体貌特征上区别的黄色人种、白色人种、黑色人种。同时还有肤色介于其中的棕色人种和红色人种，如澳大利亚人种、大洋人种。

不同的人种有不同的体貌特征（图 3-14），其中蒙古人种肤色为黄色，头发黑、直、硬，胡须、体毛不发达，脸部扁平，鼻梁宽，眼睛内眼角处多有蒙古襞，腰较短，髋部大，躯干长，腿较短。高加索人又叫欧罗巴人，肤色白，鼻梁

高，鼻腔大，因为早期高加索人生活在高寒地区，鼻腔大、体毛浓密有利于储存热量。尼格罗人肤色为深色，额头突出，鼻腔小，体毛短，由于在赤道附近居住，鼻腔小、体毛短容易散热。人的内部结构存在整体关系，有规律可循，如我们熟知的维纳斯雕像，属于高加索地区人种，鼻腔大，鼻梁高，形成鹰钩鼻，随之嘴唇薄；而非洲地区人种则鼻腔小，鼻梁矮，形成朝天鼻，易于散热，随之嘴唇厚。气候对人体特征有一定的影响：生活在越温暖潮湿的地方，体形越小；生活在越寒冷、年温差越大、日照越充足的地方，体格越高大。

中国大部分人属于蒙古人种，无论男女，在坐高和头部的宽度上都大于高加索人和尼格罗人。这影响了蒙古人种体育项目上的发挥：这样的生理结构在速度类的项目（田径、游泳）上产生更大的阻力，但在平衡能力方面能提供一定的帮助。

3.2.2 人体比例

人体的比例多以头长为单位描述。我国人体通常为七个到七个半头长。古代画论中所描述

的"立七、坐五、盘三半"意为以头长为人体比例单位，人在站立时身高为七个头长，坐在椅子上时高为五个头长，盘腿坐时高为三个半头长。具体比例如图3-15：第一个头长为顶结节到下巴，第二个头长为下巴到乳腺，第三个头长为乳腺到脐孔，第四个头长从脐孔到耻骨联合（耻骨联合位置在坐时与凳子接触的平面），从耻骨联合（坐平面）到膝盖中间为1.5个头长，膝盖中间到足跟为两个头长。此为七个半头长的人体纵

向比例。

在人体绘画造型时，另要注意的比例关系为：从第七颈椎（低头时最突出的颈椎）到肩胛骨下角为一个头长，从肩胛下角到髂嵴为一个头长。脖子的宽度为1/2个头长。人体上肢比例关系为：两肩之间的距离为2个头长，女性为1.5个头长，手臂为3个头长，其中上臂为4/3头长，前臂为1个头长，手为2/3个头长。人体下肢的比例关系为：髂嵴（骨盆最上端）上

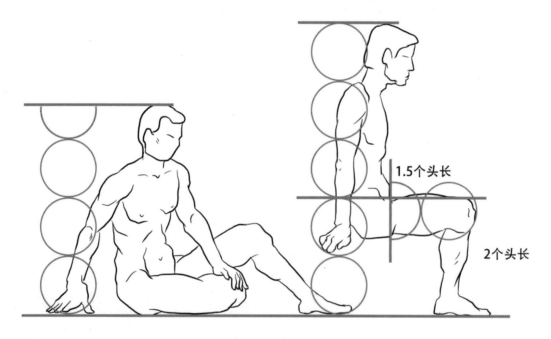

图3-15 "立七坐五盘三半"中两种坐姿的人体比例关系图

下到膝关节为2个头长，膝关节至脚跟为2个头长，脚背为1/4或1/3头长，脚长为一个头长，脚宽为1/3头长。人体的1/2处在耻骨联合上下（图3-16）。这里的比例是个基本约数，具体实际形态会有适当的伸缩，作画时总体协调符合规律，感觉舒适即可。

3.2.3 男性与女性、成人与儿童的形态特征

不同性别、年龄的人的形态特征也不同。就

男女来看，他们的差别主要在躯干部分（图3-17），男性锁骨呈"倒八字"状，脖子粗短，女性锁骨则呈"正八字"或"水平"状，脖子显得细长。男性胸腔比女性大，显得腰部以上发达，力量大于女性，而女性骨盆较男性更宽，显得腰部以下发达。女性骨盆宽大源于女性孕育生命的能力。男性平均身高高于女性10厘米左右，体重重于女性10千克左右，男女发育后，女性雌性激素分泌增多，皮下脂肪增厚，身体开始丰满，尤其是胸部和臀部，出现曲线美；女性体内含水较

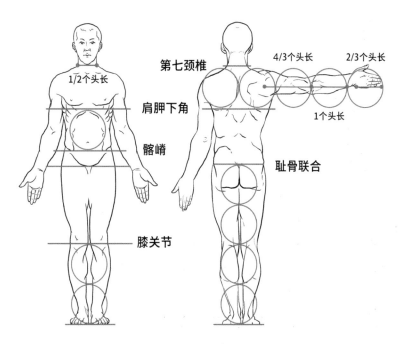

图 3-16 人体正面、背面比例图

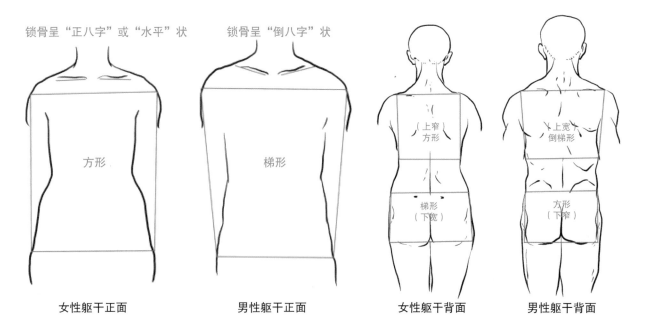

图 3-17 男性与女性造型结构的区别

高，比男性柔软。

　　成人的身高一般为七个到七个半头长，不同年龄段的儿童其头身比不同（图 3-18），1～2 岁婴儿身高约四个头长，5～6 岁儿童身高约五个头长，9～10 岁儿童身高约为六个头长，14～15 岁少年身高约七个头长。由此可见，小孩的形体是有自身比例的，刚出生的婴儿为四个头长。长五岁多一头长，直到成年。幼儿时期头部大，胸腔小，肚子大，随着年龄的增长，躯干部分，特别是胸腔部分，发育迅速。没有学过人体造型结构的画者，很容易把小孩画成缩小的成人，这是对小孩造型错误的理解。

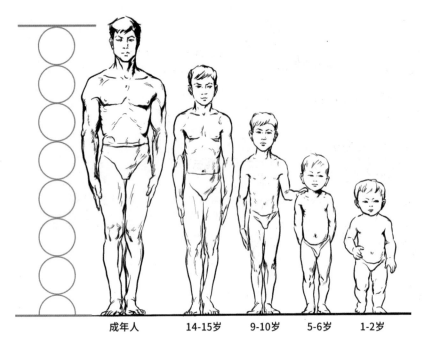

图 3-18　不同年龄段人体头身比例图

人体骨骼的一些部分，特别是关节处，形状会显露在人体造型表面。骨骼的外形是人体的基本外形，人体肌肉附着在骨骼上，其中力量型肌肉对于人体造型及体势动态起着关键作用。所以学会人体骨骼结构及造型对于描绘人物肖像有着至关重要的作用。下面我们将从头部、上肢、下肢、躯干四个部分逐一讲解对造型影响较大的骨骼及肌肉的结构与形态。

3.2.4　人体的骨骼结构及主要肌群与造型的关系

人体骨骼主要起到支撑人体，给大部分肌肉提供支撑点的作用。人体共有200多块骨骼，分为硬骨和软骨，硬骨之间主要靠关节连接活动；软骨是一种主要由胶原组成的结缔组织，整体被肌肉牵动，分为纤维软骨（如耻骨联合、椎间盘），弹性软骨（如耳软骨），透明软骨（如骨关节表面、肋骨和鼻软骨）。

与相同比重的物质相比，人骨是目前已知最硬的物质，它在大约37℃的温度下生长，成分含量中66%为无机物（矿物盐、钙、磷酸盐），33%为有机物（蛋白质、糖），煮沸时转为胶状物或胶水，燃烧后除去有机物部分，剩余矿物质保持原状，一碰成灰。用稀释酸液溶解矿物质部分，剩余物质也会保持原状，但极易变形，可以打结。人骨的颜色呈粉白色，湿润。

3.3　头部

3.3.1　头部比例特征

头部的比例关系一般常用术语"三庭五眼"描述（图3-19）。头为正面时，"三庭"为发际线到眉间、眉间到鼻底、鼻底到下巴，"三庭"之间的距离相等；"五眼"为内眼角与内眼角之

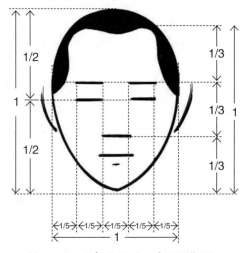

图 3-19　头部比例"三庭五眼"图

间、两眼、两边外眼角到脸颊最外侧，这五段距离相等。

　　具体分析如下：正面鼻翼的宽度相当于两个内眼角之间的距离，嘴巴的宽度相当于两个瞳孔之间的距离，头的 1/2 处为眼睛，小孩和老人的头部 1/2 处在眉毛；正侧面外眼角到耳屏的距离等长于外眼角到嘴角的距离。

　　具体五官间的关系如图 3-20 所示。

图 3-20（a）　正面
鼻翼的宽度相当于两个内眼角之间的距离
嘴巴的宽度相当于两个瞳孔之间的距离
眼角与鼻的两翼、鼻的两翼与口角的倾斜度

图 3-20（b）　正侧面
外眼角到耳屏的距离等长于
外眼角到嘴角的距离

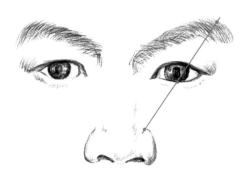

图 3-20（c）　图中三点之间距离相等

图 3-20（d）　鼻耳倾斜度与发际线位置
鼻与耳的倾斜度大致相同
头顶发际线在额隆突的垂线上
面颊发际线在眉毛外角与耳部 1/2 处

图 3-20（e）　眉与眼、鼻与口、眼与鼻之间的倾斜度

图 3-20　五官之间比例特征关系图

不同人种、性别、年龄的人，头部特征也稍有不同。其中，白色人种头部多呈长形，颧骨小，不横突，鼻骨大而直，成弓钩形，嘴唇较薄，颏微突，眼眉间距离近，头发松软；黄色人种颏微突，颧骨较高且横突，鼻梁较塌，眼眉间距较大，头发较硬直；黑色人种头部多呈方形，鼻平扁，颏显突，嘴唇较宽厚，发卷缩且呈螺旋状（图 3-21）。

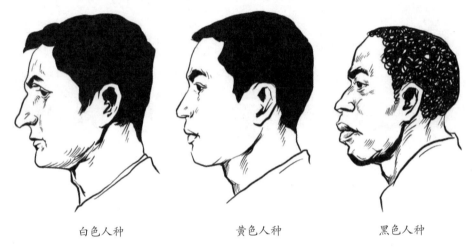

白色人种　　　　　　黄色人种　　　　　　黑色人种

图 3-21　不同人种的头部特征图

不同性别、年龄的人头部特征不同（图 3-22），男性头部方整，骨骼、肌肉起伏大，额部向后倾斜；女性头部圆润，下颌稍尖，骨骼、肌肉起伏小，额部平直。老年由于牙齿脱落，牙床凹陷，唇收缩，颏部突出；孩童则由于下颌尚未发育完全，颏部内收，脑颅部大。

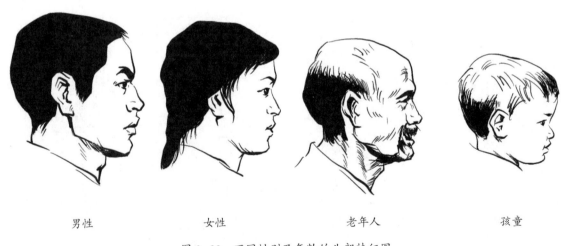

男性　　　　　　女性　　　　　　老年人　　　　　　孩童

图 3-22　不同性别及年龄的头部特征图

3.3.2 头部骨骼

头骨的整体造型分为脑颅和面颅，其中脑颅占 1/3，全部显于外形，从正面看处于眼眶以上，从侧面看处于颧骨以上，从后面看处于枕外隆突以上。脑颅以下为面颅。整体观察，整个头骨又是一个长的立方体（图 3-23）。

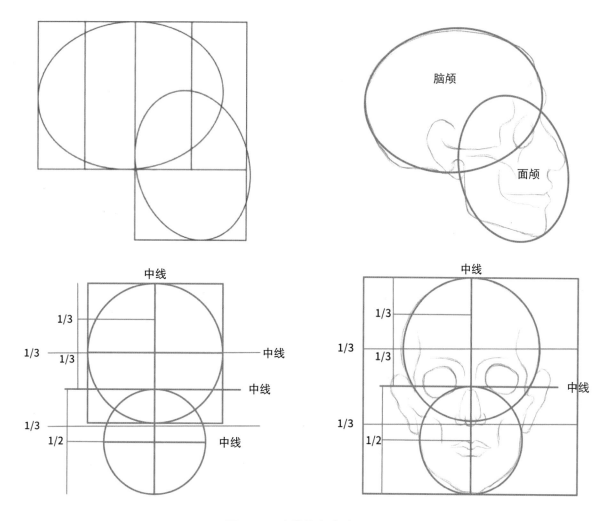

图 3-23　头骨整体造型及比例

男性头骨与女性头骨相比更大，更有棱角，结构更有力度感，表面粗糙，肌肉紧附在上面。男性下颌骨比女性方，眉弓突出，女性额部更直、平滑。

头骨中包括额骨、颧骨、顶骨、枕骨、颞骨、鼻骨、上颌骨、下颌骨几部分。下面我们来具体分析每块头骨的造型（图 3-24）。

额骨——如图 3-24（a）所示，为近似半圆的贝壳状，位于脑颅前方，上接于顶骨，下面有两个向上弯的眶上缘，下面中间有个上宽下窄的鼻根。

额结节——如图 3-24（b）所示，处于额骨中间偏下方，左右各一个隆起，男性不明显，女性明显形成独立额丘，从侧面看额骨近似于垂直。

眉弓——如图 3-24（b）所示，在额结节下端，男性明显，男性因眉弓发达而额结节不发达，因此侧看男性额头是向后倾斜的，额骨鼻根部因向里倾斜也较深，两端有圆形凸起而结束。

眉间——如图 3-24（a）所示，在两眉弓之间上方，有一光滑的三角小凹面，称为眉间，年龄越大，眉间越隆起。

额骨颞线——如图 3-24（a）所示，为额骨

外侧转折线，画头像时是正、侧面明暗交界处，也是颧肌的附着处，外延与顶骨颞线连接。

顶骨——如图 3-24（a）所示，成对弯曲呈四方形。

顶结节——如图 3-24（b）所示，为头部的最高点，在头顶的中间靠后位置，女性相对更明显，顶结节宽大者为方形头，婴儿时期由于颅盖骨结合不紧，其顶骨前端与额骨交接的中间形成间隙，称为囟门，一般在一岁之后闭合。

顶侧隆突——如图 3-24（a）所示，为头部的最宽处凸起。

枕骨——如图 3-24（b）所示，在顶骨下端，俗称后脑勺，枕枕头的位置，呈三角形，尖向上，底面呈板栗状。

枕外隆突——如图 3-24（b）所示，为后脑勺明显的三角形凸起，呈于表面，民间俗称"反骨"，意在越突出越叛逆，但此种说法并没有科学依据。

颧骨——如图 3-24（a）所示，呈长方形，45°朝向，颧骨中央隆起的骨点叫颧结节，画头像时外眼角引垂线与鼻翼上缘画水平线相交，以此点画一斜圆则为颧骨的大概形。颧骨下方的转折点叫颧下角，是画头像时重要阴影部分，是外眼角垂线与鼻尖水平线交点，瘦人深陷。

鼻骨——如图 3-24（b）所示，在鼻梁的位置，鼻额角的大小决定鼻梁的高低，上方窄厚，下方宽薄。

齿槽——如图 3-24（a）所示，在上颌骨下部呈半圆隆起，成人有八对齿槽，其中的重要骨点，一是犬齿隆突，是上颌骨的转折点；二是犬齿窝，在犬齿隆突的外上方，画老人时最为明显。

牙齿——如图 3-24（a）所示，中间有四个门牙（左右各两个）向外，左右各一个犬齿，就是我们俗称的虎牙，各两颗前臼齿，三颗后臼齿。牙齿整齐上唇就丰满，牙齿脱落，上唇就向里瘪，牙齿的斜度影响上唇的形状及美观。

下颌骨——如图 3-24（a）所示，为单骨，是头骨中唯一可活动的骨骼，形成人的咀嚼运动。下颌骨又分为下颌体和左右两个下颌支。

颏隆突——如图 3-24（a）所示，为下颌体前方正中的三角形隆起，颏隆突较大显得比较阳刚。

颏结节——如图 3-24（b）所示，为颏隆突底部两侧骨点。

下颌角——如图 3-24（b）所示，幼年时期角度为 150° 左右，成年时期角度为 130°—110° 左右，老年时由于牙龈萎缩，牙齿脱落角度变大。

头部骨骼对人头部、面部的外形影响很大，如上颌骨长的人脸长，短的则脸短；下颌角的角度同样也影响面部形状等。中国传统人相有"八格"之说，即有八种不同的头型、脸型之分，分别为"甲""申""风""用""由""目""田""国"（图 3-25）。如同直观字形，"甲"字脸，上额方，下颌削尖；"申"字脸，上额削尖，下巴尖；"风"字脸，腮帮宽阔；"用"字脸，上额方正，下巴宽大；"由"字脸，上额削尖，下巴方；"目"字脸，头型狭长；"田"字脸，脸面扁方；"国"字脸，形方稍长。

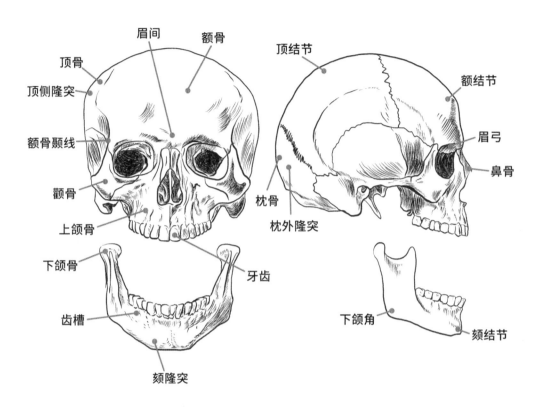

（a）头骨结构（正面）　　　　　（b）头骨结构（侧面）

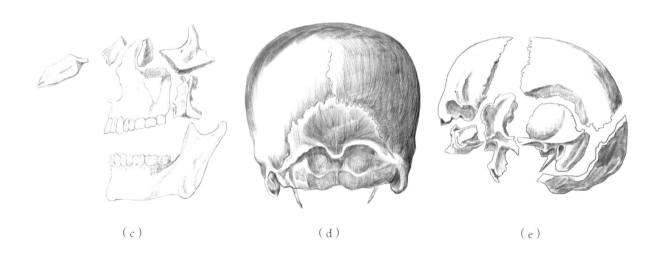

（c）　　　　　　　　（d）　　　　　　　　（e）

图 3-24　头骨造型及主要骨点示意图

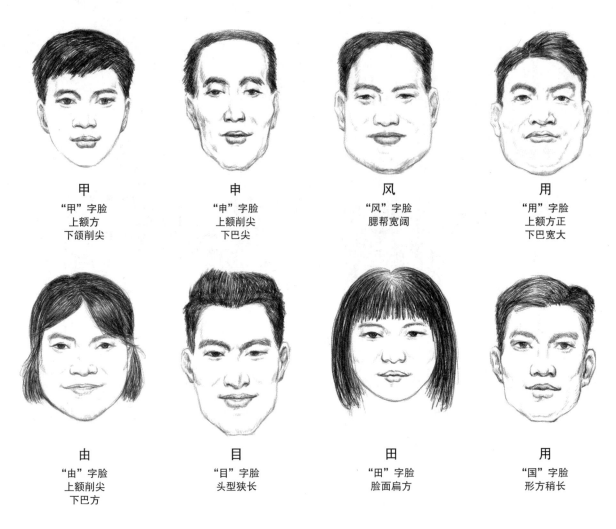

甲	申	风	用
"甲"字脸 上额方 下颌削尖	"申"字脸 上额削尖 下巴尖	"风"字脸 腮帮宽阔	"用"字脸 上额方正 下巴宽大

由	目	田	国
"由"字脸 上额削尖 下巴方	"目"字脸 头型狭长	"田"字脸 脸面扁方	"国"字脸 形方稍长

图 3-25　常见的八种头型、脸型图

3.3.3 头部肌肉

　　了解头部的肌肉，对于掌握头部造型，特别是对刻画表情十分重要。头部肌肉分为面肌和颅顶肌，面肌又分为表情肌和咀嚼肌。表情肌相对比较薄，这样才能灵活做出各种复杂的表情。咀嚼肌由颞肌和咬肌组成，其中咬肌是面部最厚实最有力的肌肉，承担着咀嚼食物的功能。每种肌肉都依托在骨骼上，有其生长的起点和止点，肌肉的收缩和扩张可以形成一定的力量牵引表皮。影响头部造型的主要肌肉如下（图 3-26）：

　　额肌——左右两块，中间是断开的，起于头顶的帽状腱膜，止于眉毛的皮下。能将额部的皮肤向上迁，提眉，睁眼，收缩后可将头皮向后拉，产生波状皮肤（抬头纹）。

　　皱眉肌——起于眉间，止于眉毛中部的皮下，收缩时可把左右眉毛拉近，是眼轮匝肌的延伸部分，收缩时在眉间产生纵向皱纹。

　　降眉间肌——起于鼻骨的下端，止于眉间外皮，收缩时可将眉头引向下方（在鼻根处产生一条或若干条横纹），是额肌向下延伸的部分。

　　眼轮匝肌——为括约肌，起于内眼角、上颌骨额突和额骨的鼻部，止于肌纤维，呈弓形延伸，部分固着在外眼角。作用是使眼裂闭合。

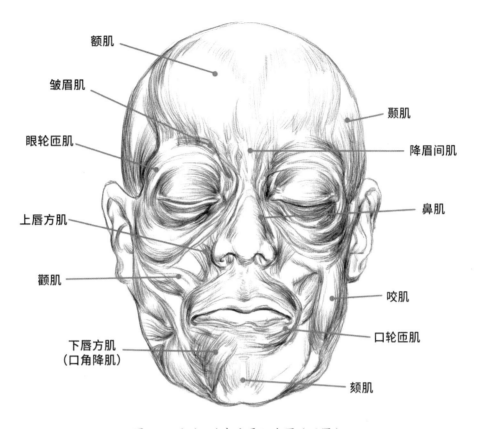

额肌

皱眉肌

眼轮匝肌

上唇方肌

颧肌

下唇方肌
（口角降肌）

颞肌

降眉间肌

鼻肌

咬肌

口轮匝肌

颏肌

图 3-26（a） 头部主要肌肉图（正图）

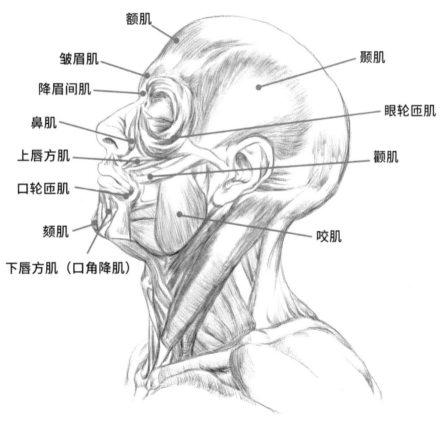

额肌

皱眉肌

降眉间肌

鼻肌

上唇方肌

口轮匝肌

颏肌

下唇方肌（口角降肌）

颞肌

眼轮匝肌

颧肌

咬肌

图 3-26（b） 头部主要肌肉图（侧面）

鼻肌——三角形状扁肌，分为横部和翼部，起于上颌骨压槽侧，几乎完全被上唇方肌覆盖，部分止于鼻中隔、鼻翼皮肤，部分在鼻梁上与另一侧相对应的肌肉合起来。可把鼻孔稍微扩大或缩小。

颧肌——起于颧骨结节，止于口角外皮。可把口角拉向外上方，使鼻唇沟分开。

上唇方肌——起于三个头：内眦头（起于内眼角附近），眶上头（起于眼眶下缘），颧头（起于颧骨）。止于上嘴唇及鼻唇沟附近的皮肤内。作用是拉嘴角及笑。

口轮匝肌——分内围和外围，上方正中部与鼻中隔相接，外接皮肤，内接黏膜。作用是使内围收缩轻闭，外围收缩紧闭。

下唇方肌（口角降肌）——起于下颌骨骨底，肌纤维向中线走，止于口角及下唇。作用是向下强拉下唇，作出厌恶的表情。

颏肌——下巴尖上的颏肌，可以把下唇往外伸，形成怀疑的表情。

颞肌——咀嚼肌的一部分，大而薄的扇形肌肉，起于颞窝的颞线，肌肉纤维集中在一起形成键，到了颧弓后部往下，直接插入颌的冠突部位，它可以使嘴巴闭上，将颌往上拉或往后贴紧上牙。

咬肌——咀嚼肌的一部分，是一块强有力的肌肉，有两层，短厚、强大，起于颧弓前部和中部的下缘，浅层和深层的肌纤维有交叉，止于下颌角。它将下颌肌使劲地拉向上颌肌，使我们可以用牙齿来咀嚼。

3.3.4　五官

五官除功能之外，在造型上也是十分重要的。五官包括眼、眉、耳、口、鼻。

眼由眼眶、眼睑、眼球三部分组成

（图3-27）。其中眼眶见于外形的有：眶上缘、眶下缘、外侧缘、内侧缘，老人、瘦者的眼眶比较凸显、易见。眼睑：使眼启闭，分上下眼睑，上眼睑可覆盖眼球的3/4，在外形描绘时要注意眶轴与睑轴的关系，上眼睑收缩，使眼睁开。上眼睑最高点与下眼睑最低点连线与睑轴交叉但不垂直。眼球：为一玻璃体，安置在眼眶内，虽大部分被眼睑覆盖，但体积在外形上依然显著，在造型时应特别注意。其组织结构见于外形的有瞳孔、虹膜（俗称眼珠）、巩膜（俗称眼白）。瞳孔为黑色；虹膜在瞳孔四周，有黑、青、棕色等区别；巩膜为白色，年长略显黄色。虹膜在儿童五岁时基本发育完全，因此幼儿的黑眼球部分显得特别大。眼球的活动影响眼裂的形状，要注意当眼球转动时，眼珠以及上、下眼睑在造型上所引起的微小变化。在造型中还要注意眼球和眼窝的关系，如眼窝小，眼球大则为通常所说的鱼泡眼。

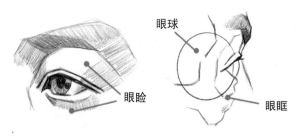

图3-27　眼部结构图

眉起自眶上缘内角而延至外角，内端称眉头，外端称眉梢（图3-28）。眉分上、下两列。下列眉呈放射状，内浓外淡。上列眉覆下列眉之

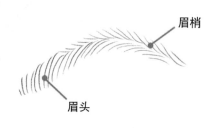

图3-28　眉毛结构图

上，走势向下，上列眉自眉头 1/3 处开始生长，外端面积大于内端。两列眉相交而成眉尖，形成眉的浓密处。下列眉刚，上列眉柔。眉内侧略直，而外侧成弧形。眉毛位于眶上缘，内端背光，色调较深，外端朝光，色调较浅。

耳在头侧偏后方，有一定的倾斜角度；鼻分为上端的鼻骨（硬骨）及下端的鼻软骨，鼻梁的高低取决于鼻骨的高低及鼻额角的角度。耳、鼻、口结构如图 3-29 至图 3-31 所示。

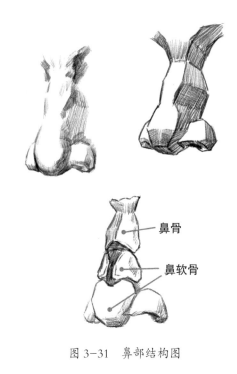

图 3-31　鼻部结构图

3.4　上肢

3.4.1　上肢骨骼

本篇介绍上肢的肩胛带、上臂、前臂和手四个部分。

肩胛带由肩胛骨和锁骨构成。具体造型特征如下：肩胛骨形状很薄，有弧线，呈三角形，常被形容为"翼"，位于胸廓背部，在第二与第七肋骨之间，呈垂直纵向的形态。肩胛骨的前面呈凹形，背面呈凸形，背面凸起部分称为肩胛冈。肩胛骨有三条边，两条重要的边为靠近上肢的上肢缘和靠近脊柱的脊柱缘；它还有三个角：上角、下角、侧角（外角），侧角有一个浅浅的大拇指般大小的凹处，叫关节盂，用来连接上臂的肱骨骨头；它还有两个明显的突起——肩突和喙突，主要作用是使控制着肩、臂和胸的片状肌肉可以在此生根。肩突弯向身体前部，像屋顶一样保护着肩关节，肩突可在皮下摸到（图 3-32）。

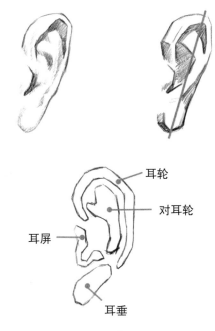

图 3-29　耳部结构图

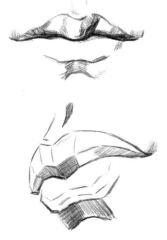

图 3-30　嘴部结构图

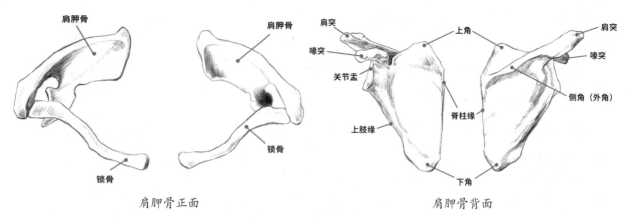

图 3-32　肩胛骨结构图

锁骨，长而略成 s 形，就在皮肤下，决定了肩的宽度，可摸到其整体长度，中间为体，两头为端，骨体较圆，两端较宽，前侧 2/3 部分向前弯曲，外侧 1/3 部分向后弯曲，外端与肩胛骨相连，外形上常常凸显在肩上，形成一个小小的隆起。不同人的锁骨弯曲程度是不同的，长期的体力劳动会使弯曲度变大，在外形上也受侧胳膊的影响，一个习惯用右手的人，其锁骨右端的弯曲度也很大（图 3-33）。

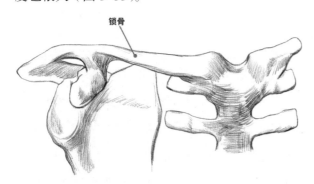

图 3-33　左侧锁骨关节图

上臂骨骼为肱骨，由一根长形的骨体和两端关节组成，上端与肩胛骨的关节盂对接，表面覆盖了一层厚厚的透明软骨，与液体膜及韧带结合在一起形成肩关节。整个肱骨都由肌肉厚厚地覆盖着。从前面看，肱骨上端有较大的大结节和向前突出的较小的小结节。肱骨的下端比上端厚，偏偏，有个向内的、尖状的、向下立的节，叫内

上髁，连接屈肌；另一侧为向外的较粗糙的节，为外上髁，连接伸肌。在两个结节之间的是肱骨滑车，与尺骨连接。肱骨滑车的外侧是肱骨小头，连接桡骨小头。肱骨滑车上有冠突窝，与尺骨的冠突相连，肱骨小头上方是桡骨窝（图 3-34）。

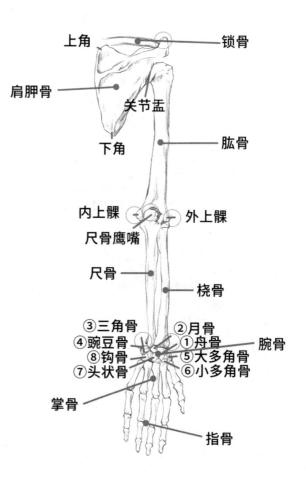

图 3-34（a）　上肢骨骼（正面）

前臂骨骼由尺骨和桡骨构成，拇指一侧为桡骨，小指一侧为尺骨。尺骨上部粗糙的凸起叫尺骨鹰嘴，尺骨的下端较细，向桡骨方向有一小的隆起，为尺骨小头，在小指一侧是尺骨茎突。桡骨，与尺骨并列，上侧较薄，有个圆柱形的头，又叫桡骨头，下端靠拇指侧为桡骨茎突（图3-34）。

手骨骨骼由腕骨、掌骨和指骨组成。腕骨是前臂骨的延伸，呈两列，共有八块，约似椭圆形，像个桥梁，把手骨和前臂连接起来，这部分在造型时容易被初学者忽视。如图 3-34 所示，由拇指一侧开始排列，上面一列骨骼为舟骨、月骨、三角骨、豌豆骨，下列为大多角骨、小多角骨、头状骨（最大）、钩骨。掌骨有五根，呈弓形，下端小头呈隆突关节，屈指时为圆球状。

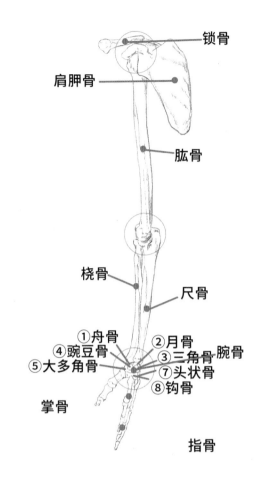

图 3-34（c）　上肢骨骼（内侧面）

在画手的时候，除了了解手部骨骼结构之外，还要了解手部的比例。手的比例关系如下：正面看，手掌长度与中指长度比例为 4 : 3（手掌略长）；正面手掌。中指长度等于正面手掌宽度；正面手掌长度等于背面中指长度；大拇指尖到食指基段 1/2 处；食指到中指甲节的 1/2 处；无名指在中指甲节的 2/3 处（无名指长于食指）；小指在无名指的 2/3 处（图 3-35）。

这里要特别注意的是，上肢最重要的骨点有：肘部的肱骨内外髁，尺骨鹰嘴，肩部的肩峰，腕部的尺骨小头，桡骨茎突，腕骨的豌豆骨等。这些骨骼往往都显露于人体造型的表面，可以帮助表现出人体形态、比例、动势的不同及变化，是手绘人体时需要着重关注和强调的点。

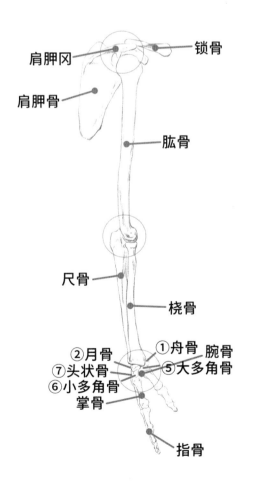

图 3-34（b）　上肢骨骼（外侧面）

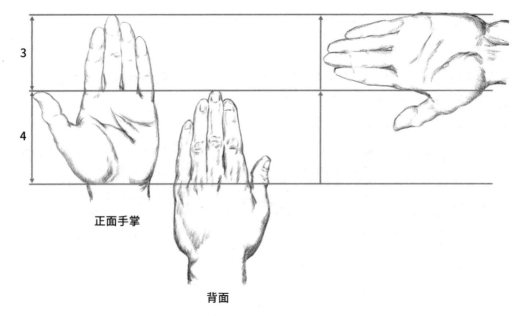

正面手掌

背面

图 3-35　手部比例图

3.4.2　上肢肌肉

上肢肌肉主要分为肩胛带肌肉、上臂及前臂肌肉。

肩胛带肌是肩关节处一层层的肌肉，使臂与躯干连接在一起，可以扩大臂的活动范围，并给上肢提供强大的力量，肩胛带的肌肉结构如图 3-36 所示。

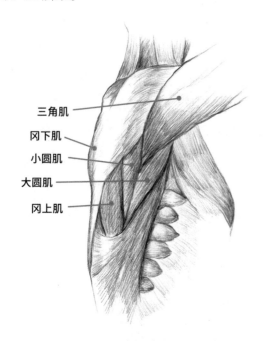

三角肌
冈下肌
小圆肌
大圆肌
冈上肌

图 3-36　肩胛带主要肌肉

冈下肌——起于肩胛骨的脊柱缘，止于肱骨上端的大结节，作用是外旋肱骨。该肌肉的肌头部分被斜方肌覆盖，肌尾部分被三角肌覆盖，只有中间一段暴露在外表，当上臂外旋时，可形成隆起。

小圆肌——起于肩胛骨腋缘，止于肱骨的大结节，作用是外旋肱骨。该肌肉在冈下肌下方，肌头部分被斜方肌覆盖，肌尾部分被三角肌覆盖，当上臂外旋时，可形成隆起。

大圆肌——起于肩胛下角的背侧，止于肱骨上端的小结节嵴，作用是内旋和内收肱骨。

三角肌——三角形的肌肉，包围着肩关节，起在锁骨外侧 1/3 处、肩峰及肩胛冈，止在肱骨 1/2 处，作用是外展上臂。

上臂的主要肌肉（图 3-37）：

肱三头肌——起点分三个头，长头起于肩胛骨关节盂下方，外头起于肱骨外侧后方，内头起于肱骨内侧后方，三个头共同汇聚在肱三头肌的公共肌腱上，止于尺骨鹰嘴，在造型中，能看见一个明显的凹线。作用是伸前臂兼内收上臂。

肱二头肌——起点分两个头，长头起于肩胛骨的关节盂上方，短头起于肩甲喙突，止在桡骨粗隆。作用是屈前臂，举上臂。

肱肌——起于肱骨的中下部，止于尺骨粗隆，作用是屈肘关节。该肌肉属于深层肌肉，被肱二头肌覆盖，但宽于肱二头肌下部，暴露在肱二头肌外部两侧。

喙肱肌——起于肩胛喙突（同肱二头肌的短

头），止于肱骨中段内面，作用是内收上臂，它也是深层肌肉，在腋窝里。

前臂的肌肉赋予手指速度和灵巧，共 30 多块肌肉，由肘到掌有 13 块重要肌肉。整个前臂上粗下细，类似倒垂的圆柱状。前臂肌肉分三大肌群：掌侧肌群（屈肌群）、背侧肌群（伸肌群）、外侧肌群，具体重要肌肉如表 3-1、图 3-37 所示。

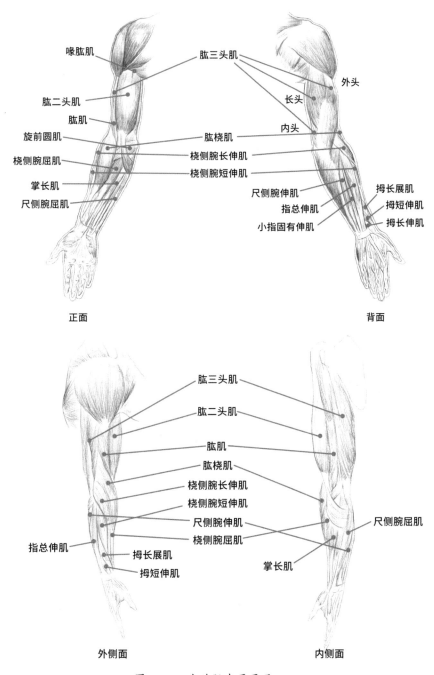

图 3-37　上肢肌肉面面观

表 3-1　前臂肌肉群与主要肌肉起止点及作用分析表

分　类	名　称	起　止　点	作　用
掌侧屈肌群	旋前圆肌	起于肱骨内上髁总键及尺骨喙突，止于桡骨外侧 1/2 的旋前粗隆	前臂的旋前兼屈肘关节
	桡侧腕屈肌	起于肱骨的上髁总键，止于第二掌骨基底	屈肘关节、腕关节兼前臂旋前
	掌长肌	起于肱骨的内上髁总键，止于掌腱膜	屈腕关节、肘关节，紧张掌腱膜
	尺侧腕屈肌	起于肱骨的内上髁总键，止于尺侧的腕部，腕骨上的豌豆骨	屈腕关节、肘关节
背侧伸肌群	指总伸肌	起于肱骨外上髁，止于第二到第五个手指的第三指节骨基底	伸腕，伸第 2 到第 5 手指
	小指固有伸肌	起于肱骨外上髁，止于第五指骨基底	伸小指
	尺侧腕伸肌	起于肱骨外上髁，止于第五指骨基底	伸腕，手的内收
	拇长展肌	起于尺骨背面的中段止于第一掌骨基底	外展拇指和手
	拇短伸肌	起于尺骨背面中段，止于拇指第一节指节骨基底	伸腕，外展拇指和手
	拇长伸肌	起于尺骨背面中段，止于拇指第二指节骨基底	伸腕，外展拇指和手
前臂外侧肌群	肱桡肌	起于肱骨外上髁，止于桡骨下端的茎突	将桡骨内侧旋向外侧
	桡侧腕长伸肌	起于肱骨外上髁，止于第二掌的骨基底背面	伸腕，手外展
	桡侧腕短伸肌	起于肱骨外上髁，止于第三掌骨的基底背面	拉动手的伸长

3.5　下肢

下肢主要分为臀部、腿部和足部三部分。

3.5.1　下肢骨骼

下肢骨体粗大，关节无上肢灵活，它主要起到支撑身体的作用，因此，下肢的肌肉比上肢肌肉结实、强健得多。下肢与上肢有个很大的不同点在于上肢屈肌在前，伸肌在后，而下肢刚好相反：伸肌在前，屈肌在后。下面我们来看下肢的骨骼。

臀部的主要骨骼是骨盆，骨盆分为左右两大块髋骨，脊柱下端的骶骨与尾骨。髋骨又分为髂骨、耻骨和坐骨。其中髂骨的上端凸起的"山脊"叫髂嵴，髂嵴的正前端叫髂前上棘，是突出

于人体表面，可以用手触摸到的重要骨点。耻骨分为上支和下支，在上支的中段构成耻骨联合，这是人体比例的 1/2 处，下支构成耻骨弓，就耻骼角度而言，男性为 60° 至 90°，女性为 90° 以上。这里有一造型规律，当耻骨联合与尾骨同高则为直立型骨盆，当耻骨联合高于或低于尾骨，则为倾斜型骨盆。骨盆处还有个重要的结构——髋关节，髋关节由髋臼和股骨头构成，外面被韧带包裹，运动规律是围绕三轴旋转：屈伸、内收外展、旋内旋外。腿部前伸可达 150° 至 170°，后展只能达到 15° 左右。

男性和女性的骨盆有较明显的区别，男性的骨盆偏厚大，略直，左右径较窄，上下径较高，因此男性臀部窄、方；女性因为要孕育胎儿，所以臀部更宽、浅（图 3-38）。

腿部的主要骨骼为股骨、膑骨、腓骨、胫骨

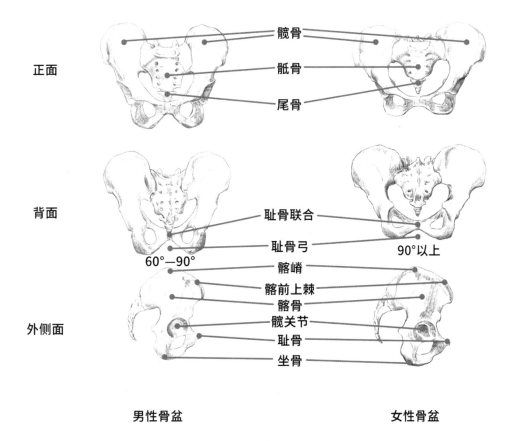

图 3-38　男性与女性骨盆造型区别图

（图 3-39）。股骨是人体骨骼中最长的骨骼，它的主要结构有起点的股骨头（它与髋臼构成髋关节），往下有个转折叫大转子，男性大转子之间的连线为 3/2 头长，女性则更宽，有 7/4 或 2 个头长。大转子处的转折叫股骨颈，就其倾斜角度而言，男性一般为 120° 左右，女性为 90° 左右，因为女性的臀部更宽。整个股骨体呈向内收的倾斜状态。股骨的内髁高于外髁，中间为髌接窝，与小腿部分的主要骨骼胫骨的内外髁一起构成膝关节。髌接窝外接髌骨。髌骨与股骨头在一条垂线上，髌骨外有十字韧带，也叫髌韧带，它是骨四头肌的公共肌腱部分。小腿部分由胫骨和腓骨组成。胫骨有个重要的胫骨前嵴，在造型中显露于人体表

面。胫骨下端为内踝和外踝，内踝小靠前，外踝大靠后，造型上内踝显露于人体表面。胫骨外侧是腓骨，腓骨小头呈尖椎形，在胫骨内髁下方。整个腓骨在慢慢退化、变小，它是脚踝骨的外接面，作用是保护胫骨。

足部主要骨骼为距骨、跖骨、趾骨、跟骨。距骨与腓骨外踝、胫骨内踝构成踝关节。跖骨又叫脚掌骨，有五块，其中第五跖骨粗隆为拱状骨，在脚的 1/2 处。趾骨也是五块，跟骨在脚跟部分略成长方形，比较方正。整个足部在人体中的比例大概是一个头长。脚不如手部灵活，主要起到承重和抓握地面的作用。

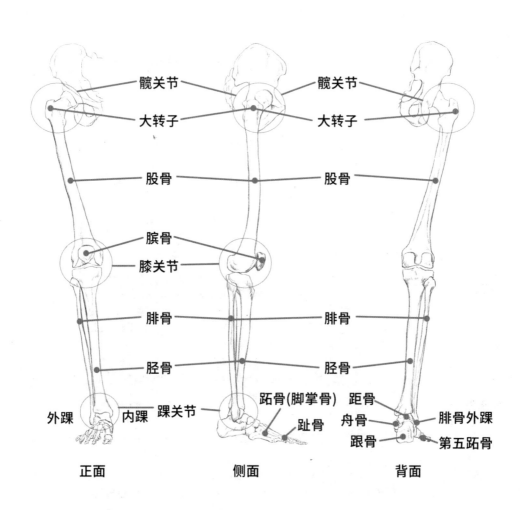

图 3-39　下肢骨骼面面观

3.5.2　下肢肌肉

下肢主要肌肉由臀部肌肉、大腿部分肌肉和小腿部分肌肉及根部肌腱组成（图 3-40）。

臀部肌群主要包括臀大肌、臀中肌、阔筋膜张肌。它主要用来外展、后伸大腿，与其相对应的上肢肌肉为三角肌。臀部肌群主要肌肉如下。

臀大肌——起于髂骨后外侧及骶骨背面，止于大转子下侧，作用：内收股骨提臀或外旋股骨。

臀中肌——起于髂骨外侧中部，起于髂前上棘，止于股骨大转子，作用：外展或外伸大腿。

阔筋膜张肌——位于大腿前外侧，起于髂前上棘，止于髂胫束，连接到胫骨外束，作用：屈大腿，伸小腿。

大腿部肌肉分为前侧、背侧和内侧三部分，肱骨的生长方向决定了大腿肌肉的生长方向，外形上内侧肌肉较垂直，外侧肌肉较倾斜。具体如表 3-2、图 3-41 所示。

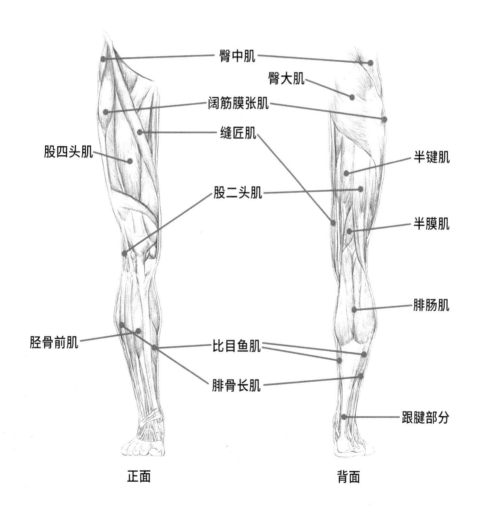

正面　　　　　　　　　　背面

图 3-40　下肢肌肉面面观

表 3-2　大腿部肌群与重要肌肉的起止点及作用分析表

分　类	名　称	起　止　点	作　用
前侧肌群（相对应的是上肢的肱三头肌，掌管伸手臂）	股四头肌	分四股：股直肌，起于髂前下棘；股外肌，起于股骨嵴的外侧唇；股内肌，起于股骨嵴的内侧唇；股间肌，起在股骨中段，是深层肌肉，不见于外形。四股肌肉共同汇聚在股四头肌的公共肌腱上，穿过髌骨，止在胫骨粗隆	前伸小腿
	缝匠肌	是人体中最长的肌肉，起于髂前上棘（同阔筋膜张肌起点），止于胫骨粗隆内侧，是正面肌肉与侧面肌肉的分水岭，从外形上看能形成一个凹槽	后屈小腿
背侧肌群（相对应的是上肢的肱二头肌，用于屈前臂）	半键肌	起于坐骨结节，止在胫骨上端的内侧，上 2/3 端为肌腹，下 1/3 段为肌腱，上端有部分被臀大肌盖住，使膝关节内侧形成一个窝——"腘窝"	屈小腿
	半膜肌	起于肱骨嵴内侧唇的位置，肌腹位置低，是半键肌的深层肌肉	
	股二头肌	长头起于坐骨结节，短头起于股骨头的外侧中部，止于胫骨上端外侧靠近腓骨小头的位置	
内侧肌群	股薄肌、长匠肌、耻骨肌、长收肌、大收肌	在人体造型中相对不明显	内侧肌群相对前侧、后侧肌群力量较小，主要作用是内收大腿

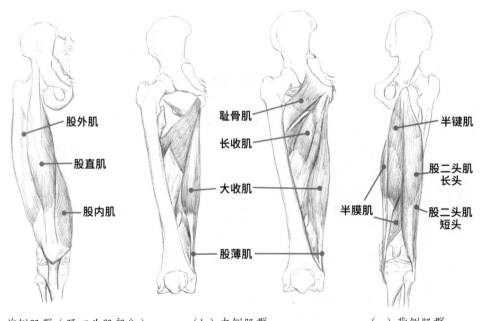

（a）前侧肌群（股四头肌部分）　　（b）内侧肌群　　（c）背侧肌群

图 3-41　大腿部肌群与重要肌肉

小腿部肌肉分为正面肌群、外侧面肌群、后侧面肌群三部分，具体如表3-3、图3-42所示。

表3-3 小腿部肌群与重要肌肉的起止点及作用分析表

分 类	名 称	起 止 点	作 用
正面肌群（对应前臂伸肌群）	胫骨前肌	起于胫骨外髁上2/3段及腓骨小头，止于足内侧的第一跖骨基底，下1/3段为肌腱	伸小腿
外侧肌群	腓骨长肌	起于腓骨小头、腓骨上2/3处，肌腱部分经过外踝后转向足底，止于第一趾骨和第一楔形骨	屈足，使足外翻
外侧肌群	腓骨短肌(衬垫在腓骨长肌下方，显露在腓骨长肌的肌腱两侧)	起于腓骨下2/3处，止于第五趾骨基底背面	屈足，使足外翻
后侧肌群（整个小腿后侧肌群上半部为肉质部分，下半部为腱质部分）	比目鱼肌（在腓肠肌的后面，大部分被腓肠肌覆盖，只在跟腱两侧显露）	起于腓骨小头后面以及胫骨上端1/3处，止于公共肌腱	后伸踝关节，屈膝
后侧肌群（整个小腿后侧肌群上半部为肉质部分，下半部为腱质部分）	腓肠肌	起点分两头，内头起于股骨内髁，外头起于股骨外髁，分别汇聚于跟腱，最后止于跟结节	后伸踝关节，屈膝
后侧肌群（整个小腿后侧肌群上半部为肉质部分，下半部为腱质部分）	跟腱部分	是人体中最强韧的肌腱，外形上宽下窄，到跟结节上又宽，跟腱两侧内外踝的后下方有两对深窝，这对窝在用力时会消失	

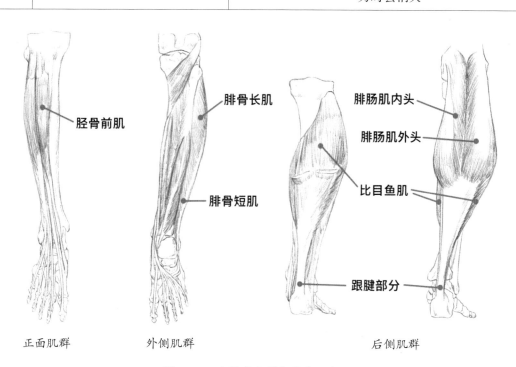

正面肌群　　　　外侧肌群　　　　　　后侧肌群

图3-42 小腿部肌群与重要肌肉

3.6 躯干

前面讲完了头部和四肢部分，接下来讲连接它们的躯干部分。本段主要讲述躯干的胸廓、脊柱部分。其中胸廓的大小对躯干造型有着非常重要的影响。胸廓的骨骼结构具体如图 3-43 所示。

胸骨：扁平而长，由胸骨体、胸骨柄、剑突构成，胸骨左右边与肋骨相连。胸骨体一般呈倾斜状态，形成 15°~20° 夹角，倾斜度越大体质越好。胸骨柄比胸骨体更往后倾，胸骨体下的剑突为软骨，和第八胸椎的高度一致。

肋骨：肋骨的排列造型类似蛋形鸟笼，人总共有 12 对肋骨，其中第一至第七对肋骨一般被称为上位肋，它的特点是一根比一根长；第八至第十二对肋骨为下位肋，一根比一根短。这是从造型特征上对肋骨的分类。从性质上分类，第一至第七对肋骨又被称为真肋，它们结构完整，都有自己特有的肋软骨，和胸骨直接相连；第八至第十对肋骨被称为假肋，它们有自己的肋软骨，

借助于第七对肋软骨与胸骨间接相连；第十一和第十二对肋骨为浮肋，它们无肋软骨，与胸骨不相连。肋骨处有个对造型十分重要的结构——肋弓，它是胸部与腹部的分界线，当吸气和上臂上举时外形更加明显，肋弓中间形成腹上角，一般男性为锐角，女性为钝角。女性第七、第八肋通常显露在外表，第一肋一般比男性更加倾斜，所以脖子比男性更细。

就整个胸廓而言，儿童胸廓前后径与左右径相等，呈圆桶状，至成人逐渐呈扁圆形，老年期胸廓左右径相对较长，胸廓显得扁平，男性胸廓的体积一般大于女性。

脊柱部分占身体的 2/3（图 3-44），脊柱最高部位为当前侧头部的鼻底线，最低部位与耻骨联合水平，颈窝相当于第二、三胸椎连接处，胸窝等于第十（男性）或第八（女性）胸椎。它是人体骨骼中轴，上接头骨，下接骨盆，间接连接上肢，由 32~34 个椎骨组成。分别为颈椎 7 个，其中第七颈椎在造型中最重要，低头时较凸出；胸椎 12 个，对应肋骨的十二对；腰椎 5 个，其

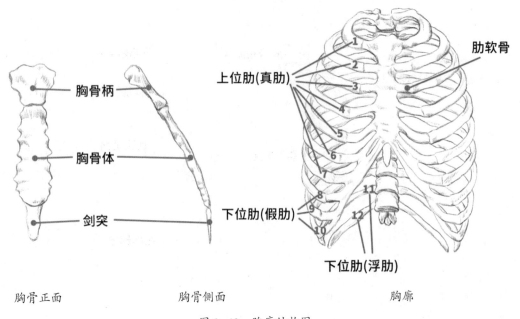

胸骨正面　　　　　　　胸骨侧面　　　　　　　　　胸廓

图 3-43　胸廓结构图

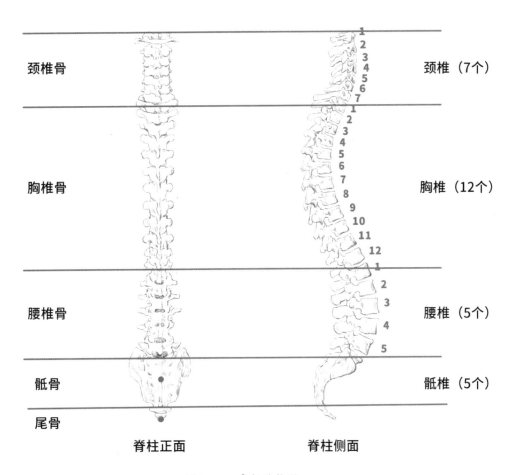

颈椎骨	颈椎（7个）
胸椎骨	胸椎（12个）
腰椎骨	腰椎（5个）
骶骨	骶椎（5个）
尾骨	
脊柱正面	脊柱侧面

图 3-44　脊柱结构图

中第三腰椎最重要，也最容易磨损；骶椎 5 个，在骨盆处；在骨盆处的还有尾椎，一般 4～6 个。脊柱是硬骨，中间有椎间盘软骨部分，高度浓缩在一起占整个脊柱的 1/4 左右，随着年纪的增长，水分的流逝，椎间盘萎缩，导致脊柱长度萎缩，因此年长的人身高会有些许变矮。而现代都市人群由于长期伏案工作学习，或床垫太软，生活习惯不良等，越来越多的人脊柱不成型，患有颈椎病或腰椎间盘突出症，严重时甚至压迫到中枢神经，引起瘫痪。

从人体侧面看，脊柱有四度弯曲：颈弯，一般在幼儿 4—9 个月时形成；胸弯，先天形成；腰弯，一般在 1—2 岁幼儿开始走路时形成；骶弯，先天形成。颈弯和腰弯由于是后天形成的，形体运动使用更加频繁。因此颈弯和腰弯需要更多保护。

颈部：造型上前圆后扁，前称为颈，后称为项。上下两个横截面都是前低后高（图 3-45）。颈部不是连接在头部底面的中心，而是中心偏后部，它对人的面部表情构建也起到一定的作用，比如我们常说的脸红脖子粗。颈部的重要肌

图 3-45　颈部示意图

肉有：

颈阔肌——成对细而薄的肌肉，直接位于颈部皮下，起于锁骨下面胸大肌和三角肌筋膜，与口角肌肉交织，止于面部皮肤，颈阔肌的作用是使颈部皮肤出现褶皱、拉口角向下（图3-46）。

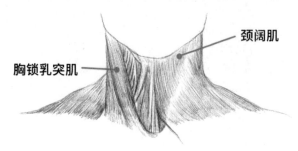

颈阔肌
胸锁乳突肌

图 3-46　颈部主要肌肉图

胸锁乳突肌——在颈两侧，左右对称，头分两层，内头起于颈窝（胸骨柄上缘），边缘起于锁骨内上方1/3处，止于颞骨的乳突，作用是一侧收缩可以使头向同侧倾斜，向背侧旋转，两侧同时收缩可以仰头。

女性颈部较男性更为丰润，因为其有特殊的甲状腺。颈部还有一个重要结构：喉结，它是颈前三角部位的突起，由甲状软骨板构成。成年男性喉结基本和第五颈椎（脖子的2/3处）相齐平，喉结突起90°角，这个角度比女性小，所以显得更加明显。成年女性喉结偏高，体积较小，喉结突起120°角（图3-47）。

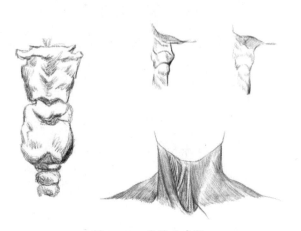

图 3-47　喉结示意图

在人物造型中需要注意颈部区域颈前窝、颈侧窝、颈前三角、颏底三角、锁骨下窝这几个造型中明显的点。

胸部主要肌肉为正面的胸大肌、前锯肌、腹直肌、腹外斜肌，背面的斜方肌、背阔肌、骶棘肌（图3-48），具体分析如下。

胸大肌——起于锁骨内半侧，胸骨侧缘，上六肋软骨，上下肌肉交叉扭转止在肱骨的大结节嵴。作用：将肱骨引向躯干及内旋。一对凸起的胸大肌中间有个沟叫中胸沟，即胸骨，胸骨外不长肌肉只长肌腱。

前锯肌——起于第一到第九肋骨，不发达，肌体薄，力量小，止于肩胛骨的脊柱缘。作用：拉肩胛骨向前。前锯肌左右成对，上半部分被胸大肌覆盖，下半部分被背阔肌覆盖，只露出中间肉齿与腹外斜肌交叉形成五处锯齿状肌肉。

腹直肌——腹部包括腹直肌和腹外斜肌，都为扁平的长肌或阔肌。腹直肌起于肋下第五至第七肋骨及剑突，止于耻骨联合及耻骨结节，分左右两股，共八块。形状上宽下窄，占躯干的3/4，肌纤维中有3～4块肌间腱（腱划）横向勒出纵向生长的腹直肌。在造型上，一般第一条肌间腱在第七肋，第二条肌间腱在第九肋，第三条肌间腱在脐孔，第四条肌间腱在脐孔以下。在造型上，两条腹直肌中间的强韧带及脐孔下方的腹白线都是较为明显的凹沟。腹直肌的作用是屈伸躯干，从下屈，则双手碰地，从上屈，则可抱膝盖。

腹外斜肌——属于肉质肌，起于第五至第十二肋，8个肉齿，前5个与前锯肌相交，后3个与背阔肌交错，止于髂嵴的前半段。作用：使躯干前屈、侧屈和相对侧旋转。在造型上比较明显需要注意的是侧腹沟、腹股沟、髂侧沟。

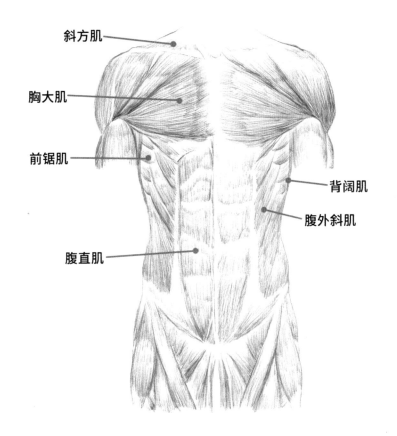

斜方肌
胸大肌
前锯肌
背阔肌
腹外斜肌
腹直肌

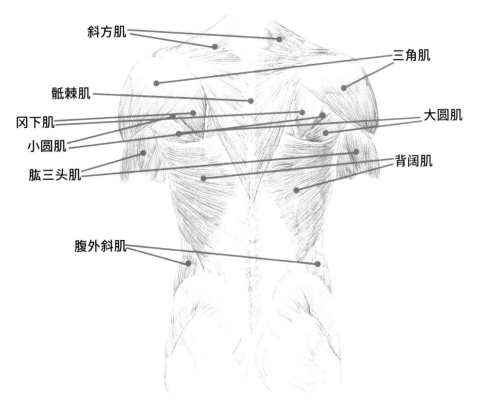

斜方肌
三角肌
骶棘肌
冈下肌
小圆肌
大圆肌
肱三头肌
背阔肌
腹外斜肌

图 3-48　胸部主要肌肉分析图

斜方肌——在躯干背面的扁状肌肉，呈菱形，起于枕骨的枕外隆突和上项线、项韧带，最下面的颈椎和所有的胸椎棘突，经过肩部，止于锁骨外 1/3、肩峰及肩胛冈上下缘（覆盖整个肩胛冈）。肌肉分三部分，其中颈的部分最强，作用是提肩、下降肩胛骨，全部肌纤维收缩，使肩胛向脊柱移动。

背阔肌——躯干背面另一块重要的肌肉。起于第七到第十二胸椎，全部腰椎的棘突，髂嵴的后半部分，整个骶骨的背面及第九到第十二肋骨。止于肱骨小结节嵴。作用：后拉手臂、内旋手臂、肩固定可引体向上。一般游泳运动员背阔肌发达。

骶棘肌——起于骶骨的背面及髂嵴的后半部（髂后上棘），整体呈绳索状，止于枕骨，贯穿整个脊椎，实际有两层，外层较长，内层较碎。作用：仰头，伸直腰。

3.7 人体的动态与平衡

人的头部、胸部和骨盆是人体中最大的三个体块，这三个部分本身都是固定的，不会活动的。身体除了四肢以外的活动主要靠颈部和腰部来完成。如果这些体积处于彼此平行和对称的状态，则人体是静止的，相反，当这些体块向前后、左右扭转、伸屈时就产生了动作。

无论头部、胸部、骨盆这三个体块处于什么样的位置，不论它们在一侧的动作怎样剧烈，或怎样集中，在另一侧非活动带相对总是有一种比较柔和的线条，以保持身体的平衡。在动作中，人体始终有一种微妙而生动的协调感，人所有的

运动都将体现运动的重心平衡规律。以支重的一侧为准，将人物运动趋势线画出，以表明身体总的倾向，然后将四肢的运动线画出，理解头部、胸部、骨盆三大体块的倾斜度和透视变化，是画人体时非常重要也相对比较难的一步。

我们可以把肩膀和骨盆的关系简化成两根横线，把活动最大的脊柱简化为一条竖线，把头部、胸腔、骨盆简化成三个体块，可以简称为"一竖、二横、三体积"，描绘人体动态时，主要通过研究它们之间关系的变化来掌握其运动规律（图 3-49）。

展开来看，"一竖"，在躯干后屈时，从侧面看，腰部向后的弯曲加大，其他几个弯曲基本不变；前屈时，从侧面看，"一竖"变成向前弯曲的曲线；体侧屈时，无论从前面还是后面看都是一条曲线。

"二横"的运动规律如下：在体侧屈时，平行状态被破坏，均向侧屈方向倾斜而形成一个喇叭形，这时"二横"为了维持身体的平衡，呈反方向相交趋势；当躯干发生扭转时，"二横"则不在同一个平面内。

"三体积"的运动规律：在运动中，腰部的扭动引起胸廓与骨盆间的摆动方向是相反的；腰部的扭转，使胸廓转向与骨盆相反的方向。

"四肢"在运动时，上肢的摆动与胸廓的摆动一致，下肢的摆动与骨盆的摆动一致。

在绘制人体动作图时，除了了解"一竖、二横、三体积"及四肢的变化规律之外，掌握重心、重心线与支撑面的关系对表现人体各种动态也有着至关重要的作用。

重心：人体的重量中心，静止时人体的重心位于骶骨与脐孔之间。

重心线：是通过人体重心向地面所引的一条

图 3-49（b）"一竖、二横、三体积"示意图

垂线，造型时可用作分析动态的辅助线。

支撑面：支撑人体重量的面，通常站立时支撑面就是脚的底面以及两脚之间的面积，坐卧时的支撑面包括人体与点的接触面和支撑物与地面的接触面，以及两个支撑面之间的整个区域。

人体运动重心一般有以下三种状态。

（1）重心的垂直投影垂落在支撑面内。此时，人体处于平衡状态，且支撑面越大，其稳定性就越好，如各种静止姿势和造型。

（2）重心的垂直投影垂落在支撑面外。此时，人体会失去平衡而产生运动，如做走、跑、推、拉等动作时，重心的垂直投影就超出了支撑面。

（3）人体离开支撑面。如人体在做"跳跃、游弋"等动作时，比如排球运动中的跳起扣球，跳远的腾空步及各种空翻动作等。

在对人物进行绘画造型时，需要学会对人物动作进行细化分析，在掌握人体基本结构关系及运动变化规律后，本着整体观察、整体表现，立体观察、立体表现的原则，可以设想、创作出不

图 3-49（a）"一竖、二横、三体积"示意图

同的动作姿势。学习并掌握基本的艺用人体结构及运动变化规律，在绘画创作、雕塑创作、动漫设计、设计类人机数据中都能获益。

学习艺用人体解剖学才能逐步走进人物肖像画、人体绘画的专业领域，才能解决人物绘画中的造型、体积和细节关系的问题。下面是一些学生课堂人体写生及解剖分析实例，供初学者参考（图 3-50 至图 3-58）。

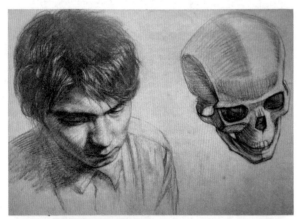

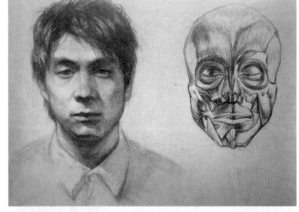

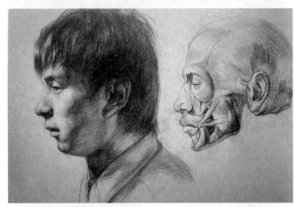

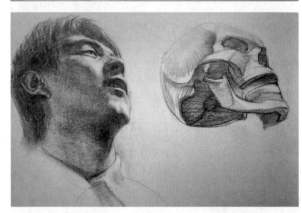

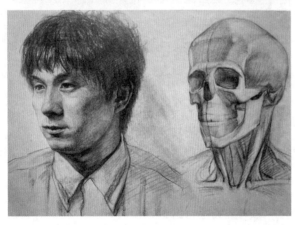

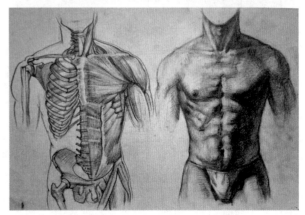

图 3-50　学生习作 1　　　　　　　　　　　　图 3-51　学生习作 2

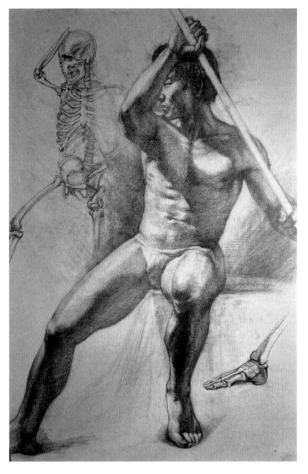

图 3-52 学生习作 3

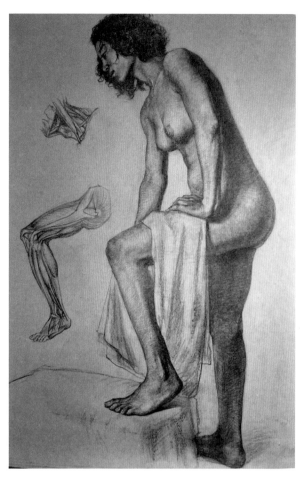

图 3-54 学生习作 5

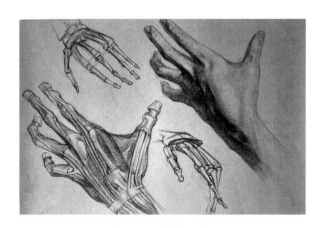

图 3-53 学生习作 4

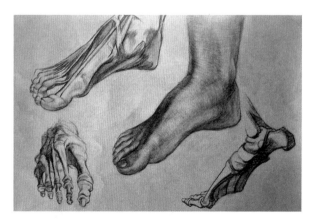

图 3-55 学生习作 6

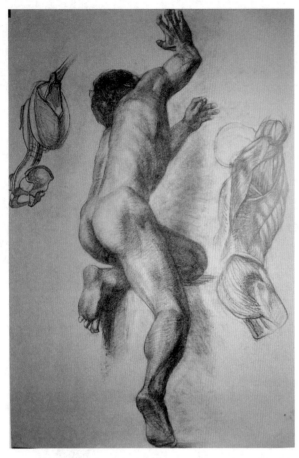

图 3-56　学生习作 7

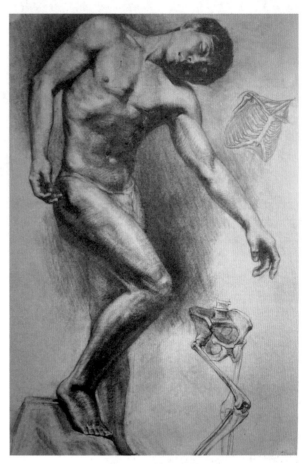

图 3-57　学生习作 9

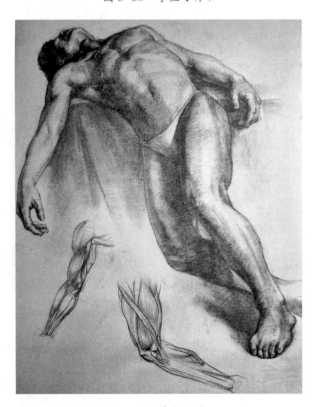

图 3-58　学生习作 8

3.8　哺乳动物的艺用解剖

在造型艺术中，艺术家们也经常遇到需要表现动物的场景。与表现人物一样，了解其内在结构与运动规律，才能较为准确地表现出动物的造型。由此，笔者将在这一章节的最后简单做一些关于哺乳动物的躯体骨骼和肌肉的讲解。

3.8.1　马的解剖造型

马在中国古代是达官贵人的代步工具，"汗血宝马"是上流社会推崇的对象。马在中国传统文化中也常用来形容奋发、威猛的精神气质，

"一马当先""汗马功劳""龙马精神"等成语都是用来形容骏马的，由此可见，马在中国人的心中是美好的象征。历代许多画家都喜爱画马、善于画马，如唐代画家韩干，其代表作有《胡人呈马图》《照夜白图》（图 3-59）《玄宗试马图》等。他笔下的马构图严谨、线条流畅，画中的骏马或肥壮矫健、神态安详，或仰首嘶鸣、奋蹄欲奔，神情昂然，形象生动，韵味十足。北宋画家李公麟也擅长画马，其代表作有《五马图》。元朝统治者尤其偏爱马的图画，在其推崇下，涌现出一批画马大家，如赵子昂，其代表作《浴马图》；任仁发，其代表作《二马图》等。清朝

图 3-59 韩干《照夜白图》（局部）

宫廷传教士郎世宁笔下的马结合西洋绘画的光影更加写实，代表作《百骏图》。近代画家徐悲鸿擅长人物、走兽、花鸟，尤以奔马闻名于世（图 3-60）。他笔下的马既有中国绘画的写意，强调气势与精神内涵，又积极融入西画技法，注重光线、造型，讲求对象的解剖结构、骨骼的准确把握，他的画作对当时的中国画坛影响甚大。

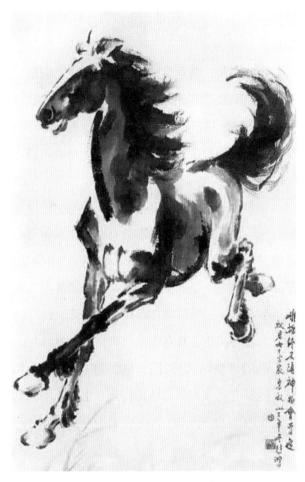

图 3-60 徐悲鸿《马》

无论是古代还是近现代画家，要想描绘好马，都离不开对其内部结构的了解，否则画出的马只有皮毛没有骨相，很容易把壮实的马变成"气球马"，精瘦的马变成"脱相马"。接下来我们就来看下马的解剖结构。

哺乳动物与人的结构颇为相近，人的外形分为头部、躯干、上肢和下肢四个部分，马的外形也分为头部、躯干、前肢和后肢四个部分。哺乳动物在动物学的分类中属于脊椎动物亚门的一纲，是脊椎动物中最高等的一个类群，由爬行动物进化而来。现存哺乳动物中有个真兽亚纲，包括 20 个目：奇蹄目、偶蹄目、食肉目、海牛目、鳞甲目、鼩形目、猬形目、非洲猬目、管齿目、象鼩目、树鼩目、披毛目、带甲目、蹄兔目、长

鼻目、翼手目、皮翼目、兔形目、啮齿目、灵长目。

奇蹄目是一群草食性的哺乳动物，它们共同的特点是后肢具有一或三趾。现在的奇蹄目包括三科：马科，貘科，犀牛科。马科是现存奇蹄目中动物种类、数量最多，分布最广，最为人们熟悉的一科。

要想画好马的造型，需要先了解马的外形比例：成马躯干的长度，基本为马直立时肩项至足底的高度；马躯干的高度，基本为马直立时肩项至足底高度的 1/2；马躯干的宽度，基本为马头长度的 2.5 倍；同时马具有修长的面部。幼马的躯干和成马相比，具有修长的四肢和较小的头。

马的骨骼结构特征：马的骨骼系统与人相比，既具有许多相似的结构特点，也有着不同的特点（图 3-61）。

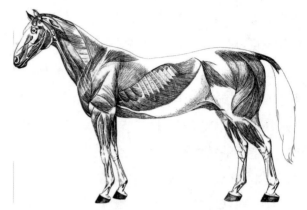

图 3-62　马的主要肌肉图

3.8.2　牛的解剖造型

牛因四肢末端的蹄均为双数而属于偶蹄目。除牛外还有骆驼、河马、猪、羊等偶蹄目动物。牛科多雌雄均有角，门齿和犬齿均退化，反刍功能完善。牛科和马科在解剖结构上有着大同小异的特点，牛的骨骼及肌肉分析图如图 3-63 所示。

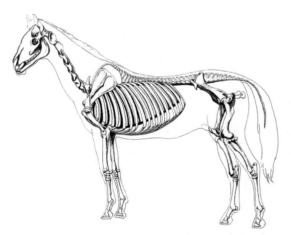

图 3-61　马的骨骼结构图

马的肌肉结构特征：动物肌肉系统，是骨骼与器官产生动态的动力，也直接构成动物外形。通过几代人的艺术实践和研究得出结论，认为能直接影响人体造型的肌肉一般只有 60 种左右。马的肌肉结构和人相比有着许多相近的特征，并且较为简单（图 3-62）。

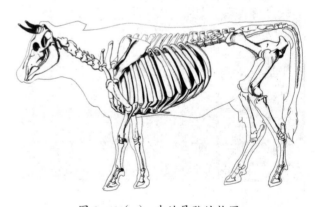

图 3-63（a）　牛的骨骼结构图

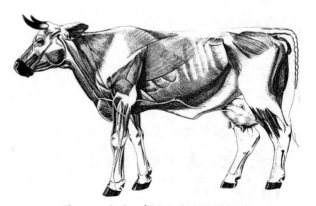

图 3-63（b）　牛的主要肌肉结构图

3.8.3 犬科类的解剖造型

犬科包括狗、狼、豺、狐等动物。犬又称为狗，它们的祖先和猫科动物的祖先是同一类动物，被称为细齿兽。其后代向着不同的方向发展，体形和活动方式发生了变化，演化成了犬、猫两科动物。

食肉目兽类，主要特征是犬齿特别发达，齿尖锋利，四肢发达，行动敏捷，指（趾）端均具锐爪。它们大多为肉食性，但也有转变为杂食的（如黑熊），或转变为植物食性的（如大熊猫）。

狗的造型结构特征如图3-64。

熊：在动物分类上，熊科属于犬超科。熊向着大型化方向发展，但大型化后单靠肉食不能维持生活，于是变为杂食动物，其食物有植物的嫩枝叶和果实、蜂蛹及河中的鱼等。由于食性改变，其牙齿已失去切割作用。

熊的造型结构（图3-65）。

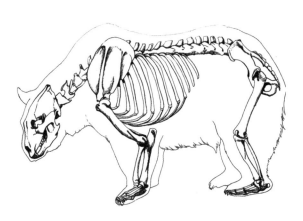

图3-65（a） 熊的骨骼结构图

图3-65（b） 熊的造型结构图

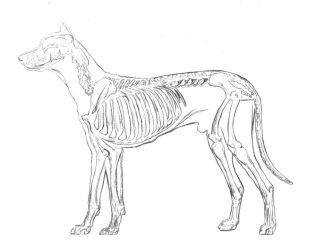

图3-64（a） 狗的骨骼结构图

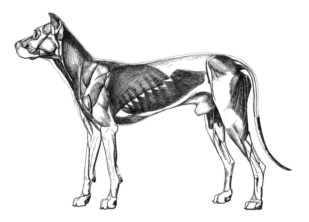

图3-64（b） 狗的主要肌肉结构图

3.8.4 猫科类的解剖造型

猫科动物身姿矫健，头圆吻短，眼大耳小，四肢强健。前足2趾，第1趾短，不能触及地面，后足4趾。趾端具有锐利弯爪，能够伸缩，行走时可缩入鞘内。尾长，末端钝圆。猫科动物是食肉目中肉食性最强的一科，是高超的猎手，上犬齿特别发达。代表动物有狮、虎、豹、雪豹、猎豹、猞猁、家猫、金猫和豹猫等。

猫科动物和马科动物身体比例、结构差异很大。一般来讲，猫科动物的四肢比马科动物的四肢短小，趋向躯干的高度为躯干底部至足底的高度。猫科动物因为是食肉四足动物，出于猎食本能的需要，它们不仅要同马科动物一样善于奔跑，而且还要有锋利的尖齿，强壮、灵活的利爪，因此猫科动物在四足结构上不同于马科动物。猫科动物的前足有明确的尺骨和桡骨分工，后肢小腿也有明确的胫骨和腓骨分工。同时，猫科动物的前足和小腿肌肉结构上更为复杂，具有同人类基本相同的肌肉结构和肌腱。这些造型解剖结构是猫科和马科动物的主要区别（图3-66）。

狮子的造型解剖结构（图3-67）。

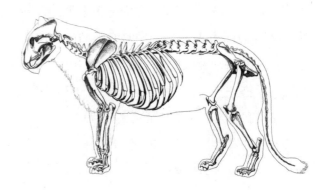

图3-67（a） 狮子的骨骼结构图

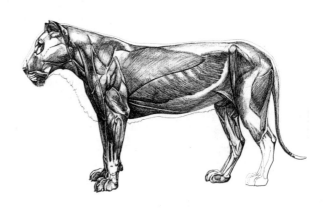

图3-67（b） 狮子的主要肌肉结构图

扫码查看
《艺用人体解剖学》考试题目及评分标准

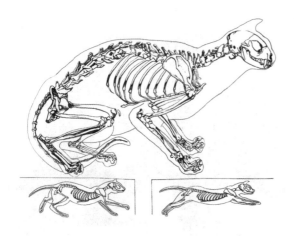

图3-66（a） 猫的骨骼结构图

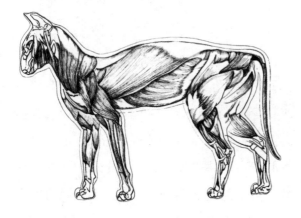

图3-66（b） 猫的主要肌肉结构图

第 4 章　色彩原理

4.1　色彩的产生

物理、生理、心理是影响色彩感知的三个要素。这里的物理指光，在伸手不见五指的黑暗中，人们不可能看到周围物体的形状和色彩，色彩需要光源，被照射物体有反射光线进入人眼，物体才有色彩。因此，光是色彩的重要物理要素。生理要素主要指眼睛，即使在光线很好的情况下，也有人看不清色彩，而盲人完全看不见色彩，可见眼睛是色彩的重要生理要素。心理要素是指人大脑的觉知系统，在物理，生理要素满足条件的前提下，还是会有些人不能正确地辨别色彩，这是因为其大脑的神经系统不健全或不正常，因此人的大脑的觉知系统是色彩的重要心理要素（图 4-1）。

图 4-1　色彩的判断少不了这三个基本要素：光、眼睛、脑神经

4.2　原色与混色

4.2.1　光与原色

有了光便有了色彩。光是物理学上的概念，是一种电磁波，电磁波存在不同的波长和振动频率，波长在 380～780 纳米之间的电磁波才能引起人的色知觉，我们称这段波长的电磁波为可见光。其余波长长于 780 纳米的电磁波叫红外线，短于 380 纳米的电磁波叫紫外线，这些统称为不可见光。

我们通常理解的阳光中的七彩（红橙黄绿青蓝紫）是由红、绿、蓝三种不同的光波按照不同的比例混合而成，因此我们把红、绿、蓝作为光学三原色。它们相互混合几乎可以混出自然界所有颜色。而在印刷或绘画中我们讲的颜料三原

色为红黄蓝。因为光的三原色和颜料三原色的成色原理不同，前者为加色法原理、后者为减色法原理。一般电视机或电脑成像运用的是加色法原理，对应 RGB 色彩模式。光学三原色凭借光波长度被我们感知，它们相互叠加混合达到一定的程度，就呈现白色（白光），若三种光的强度均为零，就是黑色（黑暗），这就是加色法原理。书、画等印刷品上的颜料三原色一般为红黄蓝，其余颜色是利用它们调和产生的，在打印、印刷、油漆、绘画等靠介质表面的反射光的场合，物体呈现的颜色是光源中被颜料吸收后剩余的部分，所以其成色的原理叫做减色法原理，颜料三原色同时相加为黑色（图 4-2）。

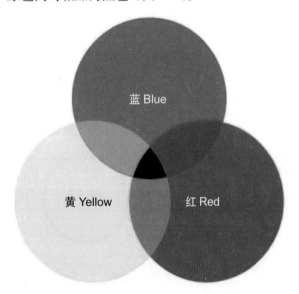

图 4-2　绘画中常用的颜料三原色

课堂练习中，我们一般依照颜料三原色来进行色彩手绘调色。颜料三原色里的红、黄、蓝分别指代品红（Magenta）、黄（Yellow）、青（Cyan）。品红即洋红，黄为柠檬黄，蓝指天蓝或湖蓝色。三原色也可以理解为三色中任意一色都不能用另外两种原色混合产生，而其他的颜色可由这三色按照一定的比例混合得到。

4.2.2　混色

前面说到，三原色是阳光中七色的基色，三原色之间的相互调和可以得到其余四种颜色，乃至世界上其余所有的颜色。这里还有一个概念——色相。我们一般把色彩的相貌称为色相，确切说是依照波长来划分的色光的相貌，被视觉感知到的波长色光就是色相。要在实际工作中直观理解和运用色彩，就必须把色彩按照一定的规律和秩序排列起来。历史上许多色彩学家都总结并以可视化图表表达了色彩秩序，如色相环、色立体、色球仪，现代艺术造型学科中运用比较多的是色相环。我们可以发现，三原色红、黄、蓝两两混合可以得出二次色，红＋黄＝橙、黄＋蓝＝绿、红＋蓝＝紫；原色和二次色混合可以得出三次色红橙、黄橙、黄绿、蓝绿、蓝紫、红紫。这样就得出了 12 色相环。一般初学绘画，只需彩色 12 色加黑白两个单色的颜料即可。在物资缺乏的年代，老一辈画家们甚至只用红、黄、蓝、黑、白 5 种颜色调和营造画面。在 12 色相环中，正等边三角形和倒等边三角形分别为三原色和二次色，其余部分为三次色，如果再细分色彩，这三原色和二次色的两个三角形的关系不变，增加三次色的层次即可，如图中的 24 色相环（图 4-3）。

4.3　色彩的分类

初学色彩理论，首先要了解的就是色彩的三大属性：色相、明度、纯度。

4.3.1　色相

对于绘画者来说，色相就是被画物的色彩相

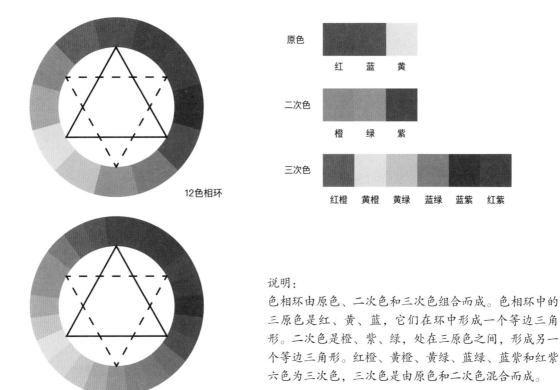

说明：

色相环由原色、二次色和三次色组合而成。色相环中的三原色是红、黄、蓝，它们在环中形成一个等边三角形。二次色是橙、紫、绿，处在三原色之间，形成另一个等边三角形。红橙、黄橙、黄绿、蓝绿、蓝紫和红紫六色为三次色，三次色是由原色和二次色混合而成。

图 4-3　12 色相环、24 色相环

貌，任何物体对光都具有吸收、透射、反射、折射的作用，因此任何物体都会有其自身的颜色，这就是色相。一般通过 12 色相环的排列秩序就可以很直观地了解色彩的色相。观察色相环，可以发现，颜色之间既有色相接近的，又有相互对比的。由此分类，一般把与红色接近的如黄色、橙色、土红色、草绿色等称为暖色系，暖色系顾名思义，色彩感受更加温暖，接近太阳色彩；而与蓝紫色接近的蓝色、紫色、翠绿色、中绿色等称为冷色系，它们传达出的色调感觉更接近于冰山，具有寒冷感；黑色和白色都属于中性色。当然，冷色和暖色是通过对比判断的，并没有绝对的冷色和绝对的暖色，刚刚提到的冷色和暖色也是在大的色相环中相对的冷暖色调，色彩的判断一定是相对的判断。在黄色系列中，接近红色的为偏橙色的黄，接近绿色的为偏绿色的黄，可以

判断出，橙黄比黄绿更暖，所以不可以简单地将黄色理解判断为暖色，还要看其相对所在的整体色调中的具体情况。色彩的判断一定都是相互对比出来的，这点在后面其他的色彩原理中也会体现出来（图 4-4）。

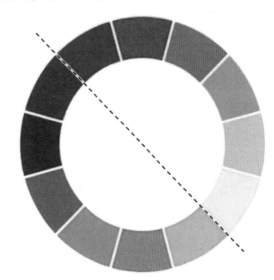

图 4-4　冷暖色的相对性

我们一般把色相环的色彩对比分为四类：①色相环中 15° 以内的对比叫同类色对比；②色相环上 15° 至 45° 间的对比称为邻近色对比；③色相环中 130° 左右的对比称为对比色对比；④色相环中 180° 的对比为互补色对比（图 4-5）。

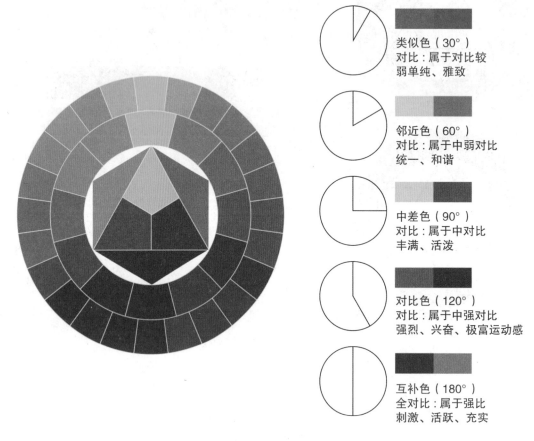

类似色（30°）
对比：属于对比较
弱单纯、雅致

邻近色（60°）
对比：属于中弱对比
统一、和谐

中差色（90°）
对比：属于中对比
丰满、活泼

对比色（120°）
对比：属于中强对比
强烈、兴奋、极富运动感

互补色（180°）
全对比：属于强比
刺激、活跃、充实

图 4-5　色相环中色彩类比分析图

通过色相环里色相对比，可以很直观地感受到同类色、邻近色、对比色及互补色的不同。同类色，对比弱，单纯雅致；邻近色，中弱对比，统一和谐；对比色，中强对比，强烈、兴奋、极富运动感；互补色，强对比，刺激、活跃、丰满充实。互补色是对比最强烈的颜色，一般我们提起的互补色为这三大互补色：红色——绿色，橙色——蓝色，黄色——紫色。当然，只要在色相环中 180° 相对应的颜色都为互补色。

可以从色相对比作品（图 4-6）中体会不同色相对比带来的不同视觉感受。画面中充满了色相环中互补与对比的颜色，效果强烈。但画面中也进行了色彩的调和。如黑色与白色这种中性色的运用，以及纯度较高色彩的渐变推移，都使得画面中刺激的颜色得到了调和。

4.3.2　明度

色彩的明度关系，即色彩的素描关系，也就是色彩的单色色调关系或黑白关系。绘画的初学者经常因为过多关注颜色的丰富变化而忽略了画面的整体明度色调，导致画面过花，整体效果不佳。因此色彩中的明度关系在色彩练习中是十分重要的。试着将纯黑色加白，使其由黑、深灰、中灰、浅灰直到纯白，分为 9 个阶梯，成为明度

图 4-6　色相对比练习

渐变，做成一个明度色标，其中 1~3 为低调色、4~6 为中调色、7~9 为高调色。这个方法同样也可以用在彩色系，比如给红色或绿色加白，做明度渐变色标（图 4-7）。色彩明度差别的大小决定明度对比的强弱，相隔 3 个阶梯以内的对比称为明度弱对比，又称短调对比；相隔 4~6 个阶梯的明度对比称为中对比；相隔 7~9 个阶梯的明度对比为强对比。

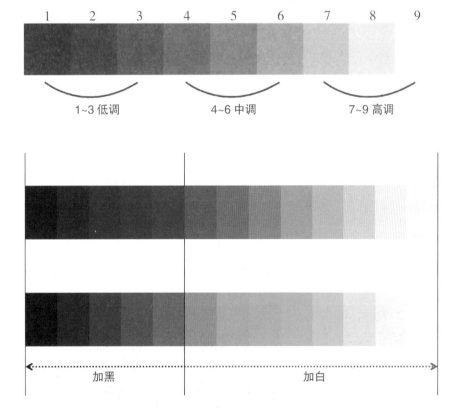

图 4-7　色彩明度阶梯图式

在明度对比中，如果其中面积最大或面积组最大的为高调色，它和另外的颜色形成的对比为长调对比，所在画面调性为高长调。用这种个方法，把画面明度对比分为以下九类：高长调、高中调、高短调、中长调、中中调、中短调、低长调、低中调、低短调。画面中不同的明度调性产生不同的色调性格，一般长调中黑白对比强烈，比较明快；短调黑白对比较弱，比较温和。具体明度色调的性格特征如下图（图4-8）。理解并掌握好九种明度对比，对于画面色彩构成具有很大的帮助，在进行主题性绘画或主题性设计时可以通过明度色调准确地把握住主题氛围。不同的明度对比呈现出的作品视觉感受不同（图4-9）。

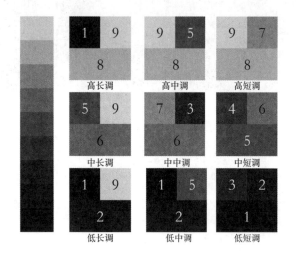

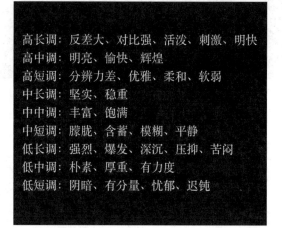

图 4-8　明度色调性格特征示意图

图 4-9　不同明度对比的作品

4.3.3 纯度

是指色光波长的单纯程度，也可称为艳度、彩度或饱和度。将不同纯度的两色并置在一起，会因纯度差而形成鲜艳的更鲜艳、灰的更灰的现象，这种对比叫作纯度对比，一般我们把纯度对比分为三大调子（图 4-10）：浊、中、鲜。可以通过加入黑色、同等明度的灰色或相对的互补色来降低色彩纯度。不同的颜色加入同等灰色后纯度降低的速度不一样。实验证明，除阳光七色（红橙黄绿青蓝紫）中各有各自的最高纯度外，它们之间也有纯度高低之分。我们可以通过一个并列的色散序列色相带，给各色等量加灰，使其渐渐变成纯灰，通过实验产生的数据可以明确了解不同色相对应的不同明度与纯度数据：红色纯度最高，明度相对低；黄色明度最高，纯度也较高；青绿色纯度最低，明度居中；青紫色明度最低，但纯度较高。（图 4-11，图 4-12）

同样，不同的纯度对比下，我们对作品的

	弱			强							
1	2	3	4	5	6	7	8	9	10	11	12

浊				中				鲜			

图 4-10　纯度阶梯图

色相	明度	纯度
红	4	14
黄橙	6	12
黄	8	12
黄绿	7	10
绿	5	8
青绿	5	6
青	4	8
青紫	3	12
紫	4	12
紫红	4	12

图 4-11　色相、明度、纯度测量表

红	橙	黄	绿	青	蓝	紫
N1						
N2						
N3						
N4						
N5						
N6						
N7						
N8						
N9						
N10						
N11						
N12						
N13						
N14						

图 4-12　七色相纯度序列表

视觉感受也不同。在色彩练习中，可以任选一色彩，靠纯度的强弱表现色彩层次，注意尽量选用纯度较高的中明度或高明度色彩。图4-13的色彩纯度练习中，运用纯度较高的黄色作为主色，九宫格中的配色逐步降低纯度。

图 4-13　色彩纯度练习

4.4　色彩心理

色彩心理是客观世界的主观反映，不同波长的光给人带来不同的色感，使人产生不同的心理感受。比如红色相对蓝色更容易给人心跳加快，激情澎湃的感觉。

4.4.1　色彩心理影响因素

色彩心理与社会心理关系紧密。每个时期都会存在"流行色"，它是社会心理的产物。政治、商业、科技、艺术会影响社会心理，进而影响色彩心理。当一些色彩被赋予时代精神的象征意义，或符合人们的认知、理想、爱好和欲望，

它就会在特定时期流行起来。比如，20世纪60年代初，宇宙飞船进入太空，成为人类跨入宇宙空间的新纪元，色彩研究家们借此发布了所谓"流行宇宙色"，使之在一个时期内流行于全世界（图4-14）。

这种宇宙色的特点是浅淡明快的高短调，抽象，无复色，科技感十足。不到一年后，低长调、成熟色，暗中透亮，几何形的格子花布又开始流行。一年后，又开始流行低短调，复色抽象，形象模糊，似是而非的时代色。这形成了一种动态平衡的审美循环。而在现代社会，工业的高速发展使生态系统遭受严重破坏，为了迎合追求生态平衡的心理，色彩研究家们又开始提倡自然色调。可知，流行色的兴起与社会心理是分不开的。当然，所谓"流行"，与"经典"的长久比较，一定是短暂而迅速的。流行色一般的流行规律是，流行一段时间红蓝色调后，人们会向往绿橙色调；流行一段时间浅色调后，人们会向往中深色调；流行一段时间鲜亮色调后，人们会向往沉着色；流行暖色调后，人们又会向往冷色调。所以有人说："流行就像是一个螺旋上升的转盘，现在所流行的总是能找曾经流行的影子。"这大概也是人们审美需求的动态循环吧。

同时，色彩心理也与年龄有关。根据心理学实验研究统计：大多数儿童喜欢极为鲜艳的颜色，三岁前的婴儿爱看红色和黄色，男童更喜爱蓝色、绿色，女童则更偏向于红色、紫色。随着年龄的增长，人们的色彩喜好逐渐向复色过渡，向黑灰色靠近。这是因为儿童刚走入世界，尚是一张白纸，对一切都有新鲜感，需要简单、鲜亮、强烈、刺激性的色彩。随着年龄的增长，人的阅历也在增长，脑神经记忆库已经被其他刺激占去了许多，色彩感觉相应就成熟和柔和些。

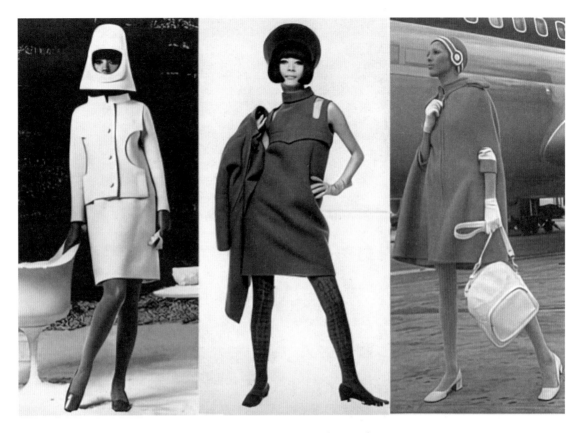

图 4-14　宇宙服装设计　图片来源：秀客时尚网

4.4.2　共同的色彩情感

虽然色彩引起的感情复杂多样、因人而异，但人类的生理结构和生活环境存在共性，对于色彩的视觉感知也存在心理共性。根据实验心理学家的研究，主要有下列几个方面。

1）色彩的冷暖：这种冷暖并非物理上的冷暖，而是一种视知觉感受，如红色、橙色、黄色往往使人联想到红日或燃烧的火焰，自然就会有温暖的感觉；而蓝色或蓝绿色，常常让人联想到大海，自然会有凉爽的感觉，在色彩分类的色相部分，笔者也提到过冷色系和暖色系。色彩的冷暖受色相的影响最大，但色彩的明度和纯度也对其有所影响。高明度（亮色）的颜色一般更具冷感，低明度（深色）的颜色相对更暖；高纯度的更暖，低纯度的偏冷（图 4-15）。

2）色彩的轻重感：色彩的轻重感一般由明

度来决定。高明度的具有轻感，低明度的具有重感，白色最轻，黑色最重。因此，画面中的色调越深则会感觉越沉重，反之色调越淡，会感觉越轻快。图 4-16 中，右边的图案相对左边明度更低，更暗，在色彩心理感知中显得更重。

3）色彩的软硬感：色彩的软硬感与色彩的明度和纯度有关。明度越低，即色调越深，则越具有硬感，明度越高越具有软感；强对比的色调感觉更硬，弱对比的色调感觉更软（图 4-17）。

4）色彩的明快与忧郁感觉：色彩的明快与忧郁感觉受色彩纯度和明度的影响较大。越鲜艳且明度越高的色彩显得越明快，越灰暗且明度越低的色彩显得越忧郁，强对比色调的显得明快，弱对比的则更有忧郁感（图 4-18）。

5）色彩的兴奋感和沉静感：这与色彩的色相、明度、纯度都有关系，其中会带来最大影响

图 4-15（a） 色彩的冷暖练习作品

图 4-15（b） 色彩的冷暖练习作品

图 4-16（a） 色彩的轻重练习

图 4-16（b） 色彩的轻重练习作品

图 4-17（a）　色彩的软硬感练习

图 4-17（b）　色彩的软硬感练习

图 4-18（a）　色彩的明快与忧郁练习　作者：赵羽忆

图 4-18（b）　色彩的明快与忧郁练习

的是色相。凡是偏暖色调的如红色、橙色、黄色等均具有兴奋感，而蓝色、绿色、紫色这种冷色调则给人以沉静的感觉；明度高的色彩比明度低的更具有兴奋感；纯度高的比纯度低的更具有兴奋感。因此，如果画面中的色调既是暖色系，又是高纯度亮调，则为最兴奋的色调，反之，冷色系的低纯度暗调则最为沉静。强对比的色调具有兴奋感，弱对比的色调更加有沉静感。

6）色彩的华丽与朴素：影响色彩华丽与朴素感的主要因素是纯度。高纯度的色彩常给人华丽的感觉，低纯度的色彩往往给人朴素的感觉。在色相方面，暖色华丽，冷色朴素。在明度方面，高明度的华丽，低明度的朴素。强对比的色调华丽，弱对比的色调朴素（图4-19）。

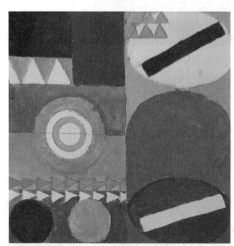

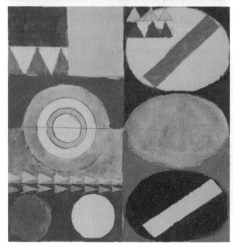

图4-19（a） 色彩的华丽与朴素练习

图4-19（b） 色彩的华丽与朴素练习

7）色彩的味觉感：色彩本身是没有味道的，所谓色彩的味觉是指色彩信息在引起视觉的同时引起味觉的共感觉。它是物体色与视觉经验共同形成的色彩味觉作用于人心理的结果。如桃子是粉红色的，而桃子是甜的，所以粉红色的味觉是甜的。实验心理研究证明，在用颜色表示味觉时，大多数人认为，看到桃红色和奶油的淡黄色时，会产生甜味感；看到辣椒的红色和咖喱的暗黄色时，会产生辣味感；而看到咖啡的茶色以及灰、黑色时，会产生苦味感；看到未熟的橘子的黄绿色和柠檬的黄色时，会产生酸味感；看到生涩柿子的茶褐色时，会感觉到涩的味道等。根据

不同颜色传达不同味觉感受的原理，画者尝试做些餐券，并通过不同的配色让观者感受到合理的视觉引导。

图 4-20 所示的色彩味觉设计练习中，黄绿色代表具有酸味的青桔，主体物为冷色调，背景的红色调调节成冷紫色，字体的颜色与整体色调和谐统一。用色彩的有效搭配，使得整个画面有着夏日冰饮的清凉感。

图 4-20　色彩味觉设计练习

图 4-21 中，整幅色调为增进食欲的暖黄色调，其中橙色调也可以刺激消费者的兴奋感。为突出快餐店的定位，金额部分用了橙黄色的补色蓝色，可以有效地吸引眼球，有效传达信息的同时，也不失美观。

图 4-21　披萨店代金券

对于色彩表达情感的研究，在装饰绘画和设计应用上有重要意义。合适的色彩搭配在工作上可以减轻疲劳，提高工作效率；在生活中，可以提供舒适放松的环境，增添生活情趣。甚至在医学治疗上，也可以通过色彩的恰当搭配缓解疾病带来的痛苦。生活和工作中对色彩有目的的设计运用比比皆是：如快餐店里的配色常常炽烈、明快，其目的在于心理上暗示顾客就餐时间不要太久；咖啡馆或西餐店则总是用蓝色或色彩搭配更和谐、颜色对比更弱的灰色调，暗示顾客"请尽情在里面优雅地就餐或喝咖啡吧，不用在意时间的流逝！"；高速公路、地铁站或一些公共场所的警示牌总是会用红绿、蓝黄、黑白等强互补配色来引人注目；货物箱子经常用浅色粉刷，可以减轻搬运工的负重感；医院采用明洁的配色给患者带来安静、清洁、卫生的感受；职业装大多以黑白灰色调为主，可以减少色彩刺激干扰，使人精力集中地工作；童装或休闲服饰往往会有更多靓丽的色彩，给人带来愉悦、活泼、富有朝气的感受；蓝色给人带来安宁，绿色帮助人休息，红色、橙色可以增加食欲等。恰当选择并应用色

彩，一直是人们的研究方向。

4.5 色彩设计

前文分别讲到了色相、明度、纯度的对比，而综合、复杂的色彩关系能表达出更有意思，更美妙的画面。接下来笔者将带大家了解除色彩三属性本身的色彩对比关系之外的影响色调的因素。

在色彩设计中，设计师往往强调色彩的对比与调和，在对比中寻求调和，在调和中隐含对比，这样才能丰富画面中的色彩关系。

4.5.1 色调中的对比因素

1. 聚散对比

画面内图形形状不同，面积相同的情况下，集中的图形色块少，面积大，会显得更加醒目，对比效果就会更好；分散的图形色块小而多，会分散观者注意力，对比效果变弱，但是调和效果变强。色彩的聚散与对比效果的变化如图 4-22 所示。

1）色彩在图形中的对比与调和关系，和形状的聚集与分散关系有关。聚集程度高时，与其他色在空间混合的部分少，色彩稳定性高；分散的程度高时，与其他色空间混合部分多，色彩稳定性低。

2）形状集聚程度高时，受边缘错视影响的边缘相对短，稳定性相对高；形状集聚程度低时，受边缘错视影响的边缘相对长，甚至色彩形状全部都在边缘错视的影响之下，稳定性相对低。也就是说，面积比边长的比数越大，对比效果越强，调和效果越弱；面积比边长的比数越小，对比效果越弱，调和效果越强。

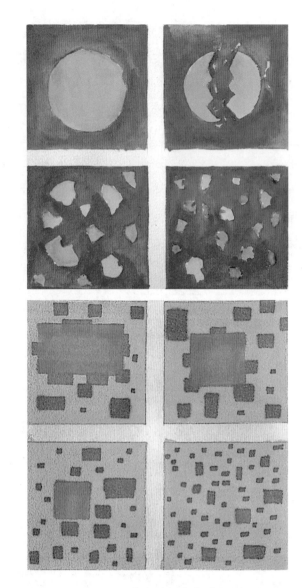

图 4-22 色彩形状聚散对比图

3）色彩形状聚集程度越高，注目程度越高，对人的心理影响越明显；聚集程度低，注目程度低，对人的心理影响也随之降低。但是，分散程度高的色彩，所影响的面积大，所影响的心理敏感作用减少，对比显得较弱；聚集程度高的色彩，所影响的面积小，心理敏感作用集中增强，则内心感觉对比更强。

2. 位置对比

色彩的对比关系除了受形状聚散的影响外，还和画面中图形的位置与距离有关。想象这样

一个画面：一个白色热气球在淡蓝色的天空飘游，远处是一片墨绿色的山林，白色气球与淡蓝色十分调和，整个画面对比并不强烈。当热气球飘到山谷边沿，白色气球与墨绿色山林的对比关系产生了，但还不十分强烈。当热气球飘到山谷之中，大片墨绿色包围着白色的气球，对比关系强烈，调和感相应地大为减弱。因此，可以总结为：明度、色相、纯度对比，二色之间距离远，对比弱；二色距离近，对比强；二色相切或相交，对比最强。

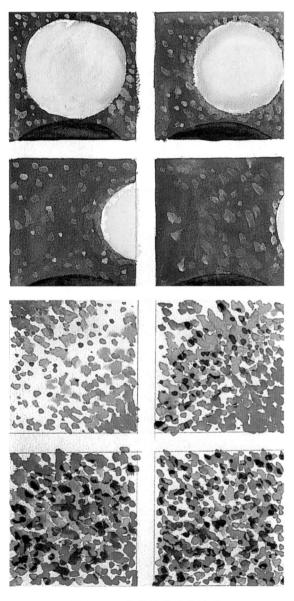

图 4-23 色彩位置对比练习

如图 4-23 所示，两组图中对比色相交或相互缠绕包裹时对比更为强烈，远离时则对比减弱。

3. 面积对比

各色彩占画面面积的大小也直接影响观者的色彩感受。色彩面积小的组合，如红绿色点或红绿色细线组合，调和效果强，在远处看就类似于金黄色；而面积大的红绿色块并置，互补色给人强烈的刺激感。因此，同一种面积总和相等的色彩，以面积小的点状或细线状形式分散在画面中，则易见度低；面积大聚集度高的，则易见度高，刺激性更大。

用色彩构图时，有时会觉得色彩太跳，过于刺眼，而有时又会觉得色彩关系太弱，力量不足。除了通过调整明度和纯度甚至色相之外，还可以通过合理安排各种色彩占据的面积大小来调整色彩关系。其规律是，色块之间面积差不多大的，对比效果较好，调和效果较弱；而色块之间面积大小悬殊的，则对比效果较弱，调和效果好（图 4-24）。

4.5.2　色调中的调和因素

色彩的学习过程中，初学者不仅要掌握画面中的对比关系，还要掌握色彩调和的方法，使画面形成统一的色调，不会因为过多的对比因素造成过分的视觉刺激。"和"代表和谐、融洽，"调"则表示利用一定的方式方法去调整。一幅好的画面一定是既有对比又有调和，变化与统一相结合的。对比与变化给观者带来刺激感受，使得画面丰富多彩，但过度刺激就会使观者产生生理和心理上的不适，因此就需要进行调和，使一些对比不要过于突兀，使其倾向和谐。接下来我们一起来看下在充满对比色块的画面中，用哪些

图 4-25（a） 加入灰色降低纯度

图 4-24　色彩面积对比练习

方式可以进行很好的调和，起到统一画面色调的作用。

1）降低对比色双方的纯度。降低纯度的方式有两种，一种为加入明度差不多的灰色，另一种为加些对比色，一般老师都会提倡加入对比色，这样纯度降低下来后，颜色也不会显得特别"灰气"，会让灰色调显得更高级一些（图 4-25）。

图 4-25（b）　加入对比色降低纯度

2）利用中间色作间隔法。例如，用黑白灰穿插画面其中，遍布画面各个局部，像一串冰糖葫芦中间的竹签一样，使画面中各种对比色块产生统一的联系（图 4-26）。

图 4-26　中间色间隔法调和色彩关系

图 4-27　间色秩序推移调和色彩关系

3）利用间色秩序推移。使用渐变色，可以利用色层的过渡找到色块之间的联系，从而让观者从视觉心理上能很自然地接受不同颜色的色块。图 4-27 中，红、黄、蓝三原色通过渐变来达到色彩之间的调和，画面色彩显得更加协调。

4）利用面积调和法。与前面提到的利用面积大小增加画面色块对比的方法一样，也可以利用面积大小来调和画面色块，图 4-28 中，作者通过"打碎"左边画面中大片的对比色块，使得对比色块面积变小相互交织，画面色彩更加协调。

5）利用位置调和法。同之前提到的位置对比一样，当需要调和两个对比色块时，需要让对比较强烈的色块之间位置尽量远离，或打碎色块相互穿插（图 4-29）。

和谐来自秩序。光线照射一个物体，必然会产生高光、亮部、灰部、暗部、反光及投影，其变化是有秩序有节奏且非常和谐的。人们一般都会不自觉地把自然界的色彩规律当做评判色彩作品优劣的标准，而色彩的调和正是色彩秩序的体现。构建画面类似于谱曲，没有起伏的节奏，则平淡单调，一味地高昂紧张则杂乱、反常。寻求一种秩序下的节奏才能谱出好的乐章，视觉艺术也是一样，艺术家需要把握住画面的色彩节奏，变化中寻求统一，统一中富有变化，让各种色彩相辅相成，取得配色美。

图 4-28　面积调和法

图 4-29　位置调和法

4.6　色彩的构思与启示

　　装饰色彩的搭配需要艺术家有一定的灵感，灵感来自启示，启示带来创作的欲望和冲动。从心理学角度出发，启示就是从其他事物中发觉了解决问题的途径。带来启示的事物与创作的画面一定具有内在共同点或相似点，从而引发联想，产生创作灵感。文字、遇到的事件、看到的景物、与周围人的讨论等都可以赋予你启示，引发你的创作灵感。从古至今这种例子举不胜举，成熟苹果坠落，启发牛顿提出"万有引力"理论就是如此。

4.6.1　传统色彩的启示

我国的色彩文化发展历史悠久，从原始社会的洞穴壁画，石器时代的彩陶文化到封建社会的皇宫装饰、民间工艺配色，中华民族有太多传统配色典范供我们学习，帮助我们找到当下色彩的搭配灵感。比如中国传统古色——青、红、黄、白、黑、紫、绿、褐八色，取于自然，绚烂丰富，典雅不俗，能为当下色彩搭配提供很好的启发。西方亦有其色彩传统，从古典派到印象派，从巴洛克、罗可可艺术到 20 世纪初的现代主义抽象绘画，多样的色彩搭配思路带来多种启发。中西方艺术装饰配色的不同及其背后思想观念的差异，更能让我们在对比中激发灵感，找到合适的配色方法。

4.6.2　自然景物的色彩启示

从江河湖海到田原山川，从飞禽走兽到鱼贝昆虫，从晨午到暮夜，从春夏到秋冬，从宏观宇宙到微观世界，神奇的大自然多姿多彩，变化无穷，面对美妙的自然风光时，人们有无尽的内心波动，这就是大自然赋予我们的宝贵灵感财富。因此，外出写生，感受户外自然中的万物生灵一直以来是美术学子们的必修功课。深入大自然，从大自然中捕捉艺术灵感，吸收艺术营养，从而开拓新的色彩思路。

近些年来，国际流行色研究学者也更多地关注自然色。工业化文明进程中，人们对自然色彩的感官需求与日俱增。丛林绿、沙漠黄、海洋蓝、黄昏色、黎明色等自然生态的色彩轮流成为近些年来的流行色系。虽然工艺技术不可能完全还原大自然的色彩，但我们可以借鉴自然色彩的关系和氛围，将其运用到绘画和产品中，给人带来自然亲近感。

4.6.3　美术之外其他艺术的启示

艺术有多种门类，包括文学、诗歌、音乐、舞蹈、曲艺、建筑、雕塑等。可以说所有的艺术形式都是相通的，它们之间有非常紧密的联系和相似的特征。它们都是"性灵"的产物，具备心理学中的"通感"。古希腊人认为七种乐调具有七种情绪色彩。不同的音乐可以翻译成明亮、暗淡、艳丽等不同的色彩。如柔和优美的抒情曲调可使人联想到某种柔美的中淡色调；节奏轻快的轻音乐可以使人联想到明朗的色调。进行色彩的构思训练时，可以收听不同乐曲，然后用抽象的形态和色彩表达自己的感受。

文学中的词句也会给色彩带来启示。虽然文学与音乐一样，不具备形象性，但它们都可以引发读者联想和想象，唤起内心深处的感受。中国诗词中关于色彩的描写十分丰富，如杨万里的"接天莲叶无穷碧，映日荷花别样红"，白居易的"一道残阳铺水中，半江瑟瑟半江红"等。此外，还有许多描写色彩情感的词汇，如明丽、暗淡、华丽、沉静、明快、暧昧等。可以选择一些文学语言命题色彩，借其表达的色彩意境和情调，提高配色构思的能力。

4.6.4　色彩的象征性

每种色彩都有其性格。在色彩心理部分，我们提到了色彩的轻重、色彩的软硬、色彩的酸甜苦辣等，这些都可以称为色彩的性格。色彩通过视觉感受传输到人的大脑，大脑神经依照经验产生联想，从而获得色彩的性格。当我们看到某些颜色时，常会产生相应的情绪；这些依靠经验、知识或记忆而获得的共鸣情绪，我们称为色彩的象征性。下面笔者展开介绍一些具有典型象征性的色彩，可为初学者在美术创作或设计应用时提

供色彩搭配帮助。

红色：它是可见光谱中光波最长的颜色，穿透力较强，在视网膜上呈现位置深，有较为强烈的视觉压迫感和扩张感。在红光下工作易造成视觉疲劳。红色容易使人联想到火焰，产生炽烈、刺激、紧张、激动、澎湃的感觉。因此，在社会生活中，我国人民常把红色作为喜庆、吉祥、胜利的装饰色，习惯性地将红色作为胜利和喜悦的象征与最有力的宣传色；公共场合中，红色也经常被用作警示色，以其醒目性起到警示作用。同时，在我国，红色也是理想、革命、斗争、无畏、前进、朝气蓬勃的象征色。但在西方国家，红色就并没有那么崇高的地位，西方人认为红色代表嫉妒和暴虐，是恶魔的象征。这与东西方的思想本源不同有关，没有好坏之分，从不同民族的行为、心理习惯发展过程中衍化而来，应相互尊重。

绿色：太阳光作为地球上最主要的光源，投射到地球光线中的绿色光占50%以上，因此，人最适应绿色光的刺激，对绿色光的反应最为平静。我们常把绿色作为可使视神经休息的色光。绿色又是大自然中植物的基色，所以绿色意味着自然、生长和生命，同时绿色还象征着和平、安全和新鲜。军事上，绿色也是很好的保护色，因为与植物颜色接近，具有野外作战的隐蔽性，为国际通用的军用物品颜色。

黄色：在可见光谱中，黄色光波长居中，较之红色更为柔和，代表光明，日光、灯光、火光都趋于黄色，给人以温暖、光明、柔和、充满希望的感觉，也由此常被认为是通达聪慧、有理解力和有知识的象征。中国古代社会帝王家、宗教中多用黄色，代表崇高、威严、权力、智慧、神秘。黄色英文为yellow，有胆小、卑鄙之意；植物呈现黄色表示衰败、人的肤色过于呈现黄色表示病态，所以，黄色有时又被看作羞涩、病态、萎靡的象征。我国还会把不健康的内容称为黄色内容，如黄色小说、黄色电影、黄色歌曲等。但是黄土、土豆、黄沙等黄色物象又使人有朴实、本分、厚重、不做作的感觉。

蓝色：蓝色光在可见光中波长较短，在视网膜上成像位置较浅。红色成像位置近，为迫近色，蓝色为远逝色，因此，蓝色往往给人深远、神秘、寂静的感觉。蓝色容易让人联想到天空、大海、星空、宇宙、远山、冰雪、严寒等，让人感到纯净、洁静、冷漠，给人带来与红色、橙色等暖色系相反的感觉，属于冷色系。商业中，蓝色往往用于医院和医疗器械，很少用于餐厅，因为它不太能引起人们食欲，总是给人冷静、干净的感觉。同时蓝色还是希望的象征，意味着无限、理想和永恒，纯洁的蓝色也是青年的象征。在西方，蓝色用以表示名门血统，称作"蓝血"。蓝色也有绝望的含义，所谓"蓝色的音乐"就是悲伤的音乐。

紫色：紫色光比蓝色光在可见光中的波长还要短，是波长最短的可见光，再短就是看不见的紫外线了，研究发现，人对紫色光的细微变化分辨力弱，在紫光下容易感到疲劳。紫色光不照明、不导热，眼睛对其知觉度最低。纯度最高的紫色是明度最低的颜色。紫色较为稀少，是高贵和华丽的象征，在古代中国的冠服典章中，紫色是最高级的一品之色；古罗马的皇帝穿的也是紫红色的礼服；"紫色门第"则指高贵的家族。但较暗的紫色则表示不幸和迷信，给人带来忧郁、痛苦和不安。明亮的紫色则如同天上的霞光、情人的眼睛、闪烁的星辰，使人感到珍贵、激动和美好。远在公元前500年我国就有了色彩对比

研究的论述。《论语》中有句记载，"恶紫之夺朱也"，意思在于少而精的紫色可以起到点缀作用，给人艳丽之感，但过多了就会庸俗不堪。并且紫色与红色是较为相近的颜色，如今也有"红得发紫"一说，紫红相间就容易弱化红色色相对比，削弱红色的感召力。

土色：土色一般指颜料盒里的土红、土黄、橄榄绿、赭石、熟褐、生赭等，属于可见光谱上没有的复色。它们是和土地接近的颜色，象征浑厚、朴实、稳定、沉着、保守。它们又是动物皮毛的颜色，象征厚实、温暖防寒，也是一种环境的保护色。它们还是劳动者和运动员健康的肤色，象征不怕烈日苦寒，风吹雨淋的精神，刚劲、健美、朴实、敦厚。它们也是很多植物果实与块茎的色彩，象征充实、饱满、肥美，给人以朴素、实惠和不哗众取宠之感。它们还是岩石矿物以及持久性颜料的色，象征坚实、牢固、持之以恒。

黑色：黑色是无光之色。周围一片漆黑时，人们往往会感到阴森、恐怖，变得消极、忧伤，但同时黑色又可以给人们带来沉稳、庄严、深思、坚毅的正向感受。在现代服装设计中常常使用黑色，这种无冷暖倾向的中性色极具包容性，往往代表时髦、大方、得体。黑色也经常作为配色辅助于其他颜色，给予衬托，它与亮色在一起，亮色显得更亮；与暗色在一起，暗色更有层次；与艳色一起，艳色纯度显得更高；与复色在一起，显得复色更加稳重、成熟。

白色：是全部可见光混合在一起的颜色，是阳光之色，象征光明、明亮、纯洁、神圣。夏天人们喜欢穿白色或浅色的衣服，因为白色物品反射率高，反射全色光，不导热，显得凉快，同时白色又容易使人联想到白雪、冰块、清凉。但在

我国，白色又象征着死亡和逝去，办丧事一般穿白衣，戴白花，缅怀逝者。在西方，常用白色设计新娘礼服，象征纯洁的爱情。

白色与黑色一样，作为没有冷暖倾向的中性色，被广泛应用在设计中。白色作为衬色，可以提亮周围的颜色。衬艳色，可以显得更艳丽；衬灰色，可以显得更优雅；衬深色可以更提神、亮眼。设计作品或绘画中，或多或少添加一块白色，能起到提亮整个作品色调，提升作品气质的作用。白色是品格高尚，不可忽视的重要色彩。

光泽色与哑光色：一般出现在表面光滑、细密，反光强烈的物体上，比如不锈钢、金银铜铝等金属、光滑塑料、玻璃、丝绸制品上。它们的色彩表现出一种特征：最深部分比颜料本身要深得多，最浅部分也要比颜料本身亮的多，而且深色旁边往往配上浅色，对比强烈，因此金、银等金属质感的物品因其色彩关系易给人华丽、辉煌、高贵的感觉，塑料、玻璃、钢、铝等质感给人现代、高科技的时代感。哑光色则与光泽色色彩相反，暗部与亮部的明度关系更加接近，质感上无光泽、有些质感较为粗糙，比如亚麻布、毛绒、木质等，哑光色往往给人朴素、清雅、意境深远的感觉。

扫码查看
《色彩原理》考试题目及评分标准

第 5 章　绘画材料运用

绘画入门不仅仅要学会造型技法如构图、透视学、艺用解剖学、色彩原理，还需要在不断的实践中掌握不同绘画材料的特性，否则就会经常出现这样的困扰：想好了怎么画，但就是表达不出来想要的效果。也就是脑子明白了，但手跟不上。不同的物质材料，会产生不同的视觉艺术效果，熟练掌握材料的属性可以使人更好地控制画面，并在技术层面上有所表达。熟悉每种材料的性能并熟练掌握，能帮助画者轻松地运用其特征表达出精彩丰富的效果。

因此笔者用单独一章的内容来阐述不同材料的使用方法和技巧，以帮助初学者直观地了解，科学地掌握材料特性，最终加以运用。材料的特质及技法的文字介绍后面还会附上代表性的，以传统绘画大师为主、当代画者为辅的作品介绍，希望可以帮助初学者更好地理解和参悟。当然，运用材料都是建立在造型基础原理之上的。对于造型基础原理的通达可以使画者具备基本功底，从而无论哪种材料，只要知晓材料的特性，稍加熟悉，就可以尝试开展运用；同时也因具备基本的造型功底，在欣赏不同的艺术门类时，可以感受到门道，易产生共鸣。

5.1　单色绘画

单色绘画主要指使用一种颜色表现的画面。由于没有丰富的画面色彩，单色表达往往更加注重物体造型、空间等素描问题，当然也可以结合材料本身特性营造肌理效果，增强画面质感和装饰性及趣味性。对于初学者较常用的单色绘画材料有：铅笔、炭笔、钢笔、圆珠笔。

5.1.1　铅笔

铅笔笔芯的主要成分是石墨和黏土。石墨是碳元素的同素异形体，化学性质稳定，没有毒性。有些人认为铅笔芯主要成分是铅，有毒，这种认识是错误的。铅笔是我们较为熟悉的书写工具，也是绘画初学者学习素描的常用工具，但在素描中对铅笔的使用要求往往更高，在素描中，我们会根据铅笔的硬度准备 H 级到 B 级不同的铅笔，H 表示铅笔坚硬，B 表示铅笔柔软，HB 表示铅笔软硬适中，F 表示铅笔硬度介于 HB 和 H 之间。现在市面上出售的铅笔由软及硬一般排列为：9B、8B、7B、6B、5B、4B、3B、2B、B、HB、F、H、2H、3H、4H、5H、6H、7H、8H、9H、10H。铅笔覆盖性强，软硬、粗细、浓淡种

类多样，可以较为细腻地表现素描的三大面、五大调关系。

素描可以分为结构素描和明暗素描。结构素描一般以表现物体结构为主，主要用线的明暗粗细配以简单的明暗调子来塑造形体（图5-1）。

图5-1　门采尔（Adolph Von Menzel，1815—1905）
素描作品
他的素描以线条表现为主，辅以简单的明暗关系，强
调人物动势、结构

在美术学院教学中，设计类专业的基础造型课程多采用结构素描练习，通过对形体比例、空间逻辑关系的梳理，相对较为快速地把握形体的造型。结构素描对于线条粗细深浅、线与线之间的转折衔接、空间中线条的穿插关系的处理较为讲究，因为所要表现的形体空间、比例关系基本上是依靠线段来表达，这有些类似于中国传统绘画中的白描对于线条的讲究（图5-2）。

明暗素描又被称为全因素素描，主要依靠不同层次的明暗色调关系塑造形体，以反映光照射所绘物体呈现的光影关系。这种明暗素描的表现不仅仅要注意物体光影，也要注意物体的形态结构转折、空间透视、质感表达等因素，较为全面，因此被称为"全因素"素描（图5-3）。美术学院中的纯艺术类专业如油画、版画、雕塑等，在造

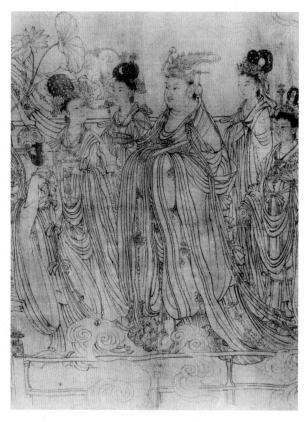

图5-2　吴道子《八十七神仙卷》（局部）
传统中国画强调线的艺术，此为白描人物的经典之作

图 5-3　列奥纳多·达·芬奇（Leonardo da Vinci，1452—1519）素描作品
他笔下的衣褶素描，衣褶线条过渡到细腻的明暗调子中，不光突出其体积和空间，还完美表达了衣褶的光影变化

型训练中常常强调全因素素描的练习，特别是油画专业的学生，更是注重素描中对光影的表达。传统西欧素描一般都是从结构入手，如文艺复兴时期达·芬奇的素描，画面上虽然有黑白色调，但主要部分都是从结构入手来表现的，而之后东欧的俄罗斯列宾美院则是比较强调光和影的全面性因素。速写往往是在短时间表现出被画物体的形态，所以更加强调结构，不用花更多的时间和精力去考虑光影，因此速写往往就是结构速写。

　　不管是全因素素描还是结构素描，老师一般都会要求初学者用铅笔去表现，因为铅笔软硬层次丰富，可选余地大，较容易控笔，而它的排线细腻、柔和，能更细致地刻画质感、描绘细节，有较大的纵深空间，这一点其他单色画材是做不到的。

　　铅笔的可涂抹性也使作画有了更大的发挥空间，往往能达到意想不到的效果。另外画面容易修改，适合广大初学者去练习。人们常常认为单色素描稿只是练习稿，最终完成的作品还是需要颜色的塑造才全面、丰满，这实际是一种偏见。完整、刻画深入的优秀素描作品，可以是艺术家造型语言的全部。写生是最基本、最直接、最质朴的艺术表现手法，是艺术家与自然沟通的前沿阵地（图 5-4～图 5-6）。

图 5-4　让·奥古斯特·多米尼克·安格尔（Jean Auguste Dominique Ingres，1780—1867）铅笔素描作品其作品色调细腻、典雅、透露古典意蕴。他是法国新古典主义画家，代表作品有油画《大宫女》《土耳其浴室》等

图 5-5　约翰·康斯坦布尔（John Constable，1776—1837）铅笔素描风景
他是英国皇家美术学院院士，19世纪英国最伟大的风景画家。他的风景画注重表达大自然瞬息变化的真实面貌，摒弃古典风景画的传统程式

图 5-6　朱琳琳　石膏浮雕
铅笔绘制，素描色调（黑白灰关系）上的跨度大：由最亮的受光部分到背光的暗部及投影部分，由浅入深，色调丰富、深入

5.1.2　炭笔

　　炭笔是用炭精作笔芯的木杆笔，它的特点是笔色黑浓，但附着力较差，表面容易粉状脱落，与纸的摩擦力大，不能完全用橡皮擦拭干净，不宜涂改，多用于素描、速写。它常与其他工具配合使用，最常见的是与木炭条配合使用进行绘画。木炭条多由柳树的细枝烧制而成，形态和质感上有粗、细、软、硬之分，因此会出现不同的作画效果。一般刚起笔时用较软的炭条，因其易于擦去，故在不伤画纸的情况下，可以反复修正，比较容易快速表现出画面明暗关系，这是软木炭的优势，但又因为在纸面上附着性较弱，轻碰易擦掉，所以很多画家会上完一层木炭条便用纸巾、擦笔或手指直接把木炭搓揉进纸面，或

者每上完一层木炭条便喷一层定画液避免其被擦除。大关系的调整用较软较粗的木炭条，可以提升作画速度，在修饰细部的时候，再用碳笔进行深入的刻画。因为木炭条结合炭笔，笔色浓黑，色调跨度大，表现大关系和效果较铅笔更为出彩，一般适用于大面积作画。用炭笔达到深入的效果很考验画者的经验和基本功。另外需要注意的是，一般炭笔或木炭条不适合与铅笔共画，铅芯容易反光，颜色浓度也不相同，会不易融合（图5-7～图5-9）。

　　一般铅笔与炭笔所配合使用的纸张为素描纸，或更为厚实的水彩纸。使用时纹理粗糙的一

图 5-7　尼古拉·费欣（Nicolai Ivanovich Fechin 1879—1955）素描作品

俄裔美籍画家，他的素描特点主要体现在富有个性的线的运用以及线与体、面的结合。炭笔作画相对于铅笔更能体现出线条的挺拔，费欣常用线锐利的一侧为外沿，有粗糙的深色、灰色调子的一侧为内沿，外沿一侧表现形体的力度，内沿则显现出形体的转折和厚度

图 5-8　渠锐《肖像画》

画者先用木炭条确定大的形态及色调，再用炭笔深入（中碳、硬碳）。炭笔因为不易反复擦拭修改，其深入刻画非常考验作画者的经验与基本功。画者抓住画面中间色调（灰色部分）将其处理得细腻、微妙，层次丰富，进而使画面形象结实、深入

图5-9 董易峰《佛像》
炭笔结合木炭条绘制。画家使用了炭笔作画常用的表现方式：以结构表现为主，通过浓重的墨色及洒脱的线条完善被画形象的体积与空间

面为正面，因为这面附着力更强，更加能挂住铅粉和碳沫。选用的素描纸不能太薄，太薄的容易被橡皮擦破，特别是一些光影上的暗部，如果画错了，由于颜色较黑，用橡皮擦容易擦破纸张，影响画面效果。对于颜色较深的素描暗部，可以选择专用的素描橡皮泥代替普通橡皮做暗部色调的"减法"处理——它不需要像橡皮一样反复擦拭，只需要轻按于需要擦拭的暗部区域就可以达到色调减淡的效果，当然它不及橡皮擦拭的那么干净无痕，往往只是用于暗部色调减淡的处理。因此在做素描练习时，无论是使用铅笔还是炭笔，都需要再准备一张厚薄居中的素描纸及一块专用素描橡皮及橡皮泥，一般画尺幅较大的画时

还少不了准备一包纸巾和擦笔。纸巾和擦笔的作用在于可以节省一层层排线条的时间，快速地把暗部擦拭出来，在区分出黑白灰关系后，再在表面排出好看细密的线条即可。

5.1.3 钢笔

绘画时，可以为钢笔准备粗、中、细三种笔尖，选用碳素墨水。这种墨水呈深黑色，干了之后有光泽。更为理想的墨水是画中国画用的油烟墨汁，这种墨汁含胶量适中，乌黑而有光泽。钢笔画用纸一般为白色系的素描纸或水彩纸，这些纸相对打印纸更厚实，吸水性更强；当然也可以使用有色纸画钢笔画，可以增加特殊的风采，就是纸的色素以浅淡为宜，不能太深（如牛皮纸或灰色卡纸）。钢笔画需要的工具还有：清水壶，当笔尖上的墨汁干涸或黏结住笔尖时，墨汁不能顺畅流下，就必须放入这存有清水的清水壶中洗一洗，擦干笔尖，重蘸墨汁，再行使用。清水壶可以用小瓶或画油画用的油壶代用。刀笔是用一小段钢丝锤制成的小刀，装上柄后，专门用来修改画幅。用刀笔可以在大片深色调中刮出反光来，也可以表现一些深背景前的明亮物体。刀笔的刃要锋利，力形成斜口，使用时，用尖端可刮去单根线条，用面口能削去一群线。

钢笔画的特点不同于铅笔和炭笔画。首先，钢笔作画不能擦拭，要想表达出钢笔的独特魅力，可以利用一支饱含墨水的蘸水笔在光滑洁白的纸面上随自己的意愿灵活运笔，画出流利通畅的线条，显示出丰富多彩的形象，给人以快感和艺术的享受。不应当有意识地去制造钢笔枯线，也不应先画淡线，之后再加上一些线，使其变深。临时加线极易造成画面"板结"。这些都会影响到画面线条的流畅效果。因此，钢笔画下笔

时必须是大胆而肯定的。这就需要我们深刻细致地观察要描绘的对象，详尽地了解它的形态和色调特点，做到胸有成竹，才能画出准确而流畅的线条来。

其次，钢笔画是用单色深线画在白纸或淡彩色纸上，属于单色画，而且它不像铅笔、炭笔画那样能表达出"灰色"来。因此钢笔画则更加需要考虑到整体构图的黑白趣味、线条的对比以及由黑白共振后产生不同色调的效果问题。

最后，钢笔可以画出极细的笔触、极细的线条，尽善尽美地刻画对象，使画面具有细致精巧的美感。钢笔作画的线条比较硬朗，在作画时，画者在仔细深刻认识对象的基础上，加以恒心和毅力，即可完成一幅细致精巧的作品。如果不加思索地涂抹画面，或者画到一定程度便失去了完成的信心，则不会达到钢笔画独有的细腻精致的效果。

因此，依据钢笔画以上的特点，作画时画面无须过大，一般以八开或十六开纸为宜。画幅过分大了，所用的时间要相应增加，描绘十分吃力，容易流于草率。当你熟练地掌握了技巧之后，增大一些画幅是可以的。

钢笔画表现效果的特殊性，主要来自它的笔触。钢笔画是用线条来组织成画面的，其线条变化十分丰富，主要有单线和排线。单线即单根线条，主要用于轮廓的勾勒，排线指间隙几乎相等并列的一组线条，主要用于组成画面色调层次。两种线经常同时出现，相辅相成。利用排线与排线的交叉、相叠，或者排线中有"点"和"斑块"的笔触参加，就可以形成线网。线网可以更加丰富钢笔画的表现力（图5-10、图5-11）。

图 5-10　富兰克林·布斯（Franklin Booth，1874—1948）　钢笔画插图

他以钢笔画插图闻名。他的钢笔画充分地利用钢笔的特性，多用排线的形式表达造型，通过排线的间距、方式、长短、直曲描绘云朵、人物、树木，建筑、花草的纹理，是真正的硬笔线条艺术。钢笔绘画不可擦拭修改的特性以及层叠间对纸的影响，都是对画家的一种挑战，要求画家在落笔之前就要做到心中有数

图 5-11　刘博洋《风景》

面貌，给人们不同的视觉感受。

不同的色调层次与物体色素有关。色素是指物体本身的深浅程度，是物体固有的属性之一。它与色彩原理一章中讲到的色相、固有色有所不同。例如花是粉红色的，叶是翠绿色的，色素仅是就这种固有色的深浅程度而言。根据这个道理，我们就可以说花的色素浅，叶的色素深。在同样的条件下，色素深的物体色调深一些，色素浅的物体色调浅一些。物体的这种固有色素的色调，并不是一成不变的，而是随光线、环境等特定条件的不同而有所改变。所以色素问题不能看成是绝对的。

5.2　单色绘画的色调问题

色调即一幅单色绘画的光影调性。客观物体的色调非常丰富，常常给观者以美的感受。关于色调的描绘可以理解为前面所说的全因素素描。无论铅笔、炭笔还是钢笔画中都可以加上色调的描绘，表现描绘对象的空间、体积、色泽、质感、光线投影，以增加作品的视觉感染力。那么色调取决于哪些因素呢？

首先，光照是决定色调的重要因素。取色泽、质地、形态不同的物体放置一起，在没有光照的情况下，什么也分不清；光线渐强，可以渐渐看出这些物体的外形和不很分明的色调；当光照的明亮度达到一定程度时，这些物体所具有的立体度、质量、色泽以及光线投射的种种感觉便得到了充分的体现，色调丰富，层次分明；如果再使光线的强度增加，色调又趋于单纯，出现黑白对比强烈的反差，这时那些由丰富的色调而产生的感觉又随之减弱。这说明不同程度的光照，会赋予景物不同的色调层次，显示出景物不同的

其次，环境影响色调，对于所要描绘的物体来讲，周围的东西就是它的环境。这些环境物体在接受光照的同时，反射出一定的光能，影响被描绘物体的色调。一个白的石膏像放在白色墙边与放在深色墙边的效果就很不一样。放在白色墙边的石膏像上，暗部反光的作用大，色调比较明亮；放在深色墙边的石膏像，反光作用小，色调没有前者明亮。色调受到环境影响的问题，体现了物体与物体在色调上的联系性。

再次，物体远近也会造成色调上的差异。其原因是，离我们的视点远的物体反射光线的能量受到很大程度的削弱，致使远处明亮物体的色调比近处的灰暗。物体离我们远了，空气的厚度也增加了，空气中微尘的漫反射光线使我们在视觉上产生深色调变淡的感觉。因此，远近位置的不同，会使同一物体的"明暗""黑白"色调对比发生变化，近时对比强烈，远时对比减弱。

最后，物体之间的衬托、对比也会影响色调，在深色背景衬托下色调显得亮，在明亮背景衬托下色调显得深。例如，对于阳光下的一根树干而言，其后的背景是明亮的天空和深色的树

丛，它在天空衬托下的那一部分是深色调的，在树丛衬托下的那一部分是浅色调的。两个物体并列在一起，一个深色一个浅色，或者一个受光，一个背光，深色与背光的物体在色调上显得更深，浅色与受光的物体在色调上显得更淡。

上述分析可以初步帮助我们认识客观物体的一些色调变化差异情况。物体在形态上和质地上具有多样性，而光线照射到物体上之后，在同物上反射光线的情况又各不相同，于是就存在着更为丰富的变化色调。研究认识变化色调的规律，对于表现物体的体积、质感等特性十分重要。

同时也可以根据画面需要对色调进行一些必要的主观处理，这种主观处理在画面起稿构图的时候就应该加以考虑。不假思索地随意处理画面，容易使画面失去平衡，导致构图失败。当然，尽善尽美的色调处理，是在实践中不断推敲总结获得的。

5.3　彩色绘画

彩色绘画相对于单色绘画，画面除了构图、造型、空间之外还多了色彩的表达，且可以将色彩表现放于最为主要的位置去丰富画面，感染观者。

5.3.1　水粉

水粉画是用水调和粉质颜料作画的画种。水粉画颜料的特点在于其可以较为自由地表达色彩的透明度与非透明度，达到艳丽、雅致、润透、浑厚等色彩效果。由于水粉颜料相对其他彩色颜料价位低，绘画自由度高，效果丰富，更能识色，在国内水粉多用于初学者的色彩掌握练习。

但因为含粉量高，水粉颜料在一定程度上限制了水色流畅的活动性，在润色时，水粉画的色彩饱和度较高，但因为粉质的原因，干后色彩会变暗，饱和度降低。因此，在学习水粉画的过程中需要熟练掌握调色方法，获得调色经验，才能较为准确地表达色彩关系。

初学者购置水粉颜料从一套 12 色起，市面上还有 24 色、48 色及补充的一些灰色系颜料出售。12 色套装是基础，至于是否需要买更多的颜色，或选择什么样的灰色系颜料，需要根据练习过程中产生的调色经验来选择。水粉画与油画、水彩画的性质、技法类似，可以说，水粉画是一种颜料厚度和表现性介于油画与水彩画之间的画种。

水彩颜料和水粉颜料一样，都是一种用水调和而成的颜料。只是水彩画在水色活动性和透明度上比水粉画更为出色，表现出来的水润和透明感更加强烈。油画是将油画颜料与调和油调和，这点与水粉画用水调和颜料不一样，但油画颜料与水粉一样，都可以运用厚画法，具有较为强力的遮盖力。水彩画和油画的特性与使用技法后面小节还会深入介绍，这里就不再展开说明。

水粉画在作画时对色彩的调配，是以对物体色彩关系的正确观察和理解为前提的。画色彩（不仅仅局限于水粉画）需要特别注意的一点是：色彩不能孤立地看一块，调一块，画一块，而应在保证色彩之间的相互关系下，考虑整个画面大的色调关系。画每一块颜色，都应眯着眼整体观看其周围的颜色来决定其色彩属性。从整体中决定每一块颜色，这是色彩画的重点和难点所在。初学者经常为一块颜色画不准确而苦恼，这种不准确只是相对的，是孤立看待每块颜色，忽视整体关系，这样画出来的整幅画作色彩是相互孤立的。无色彩关系的色彩画不能算作真正意义上的

专业色彩绘画。

另外，水粉画调色色块之间不易衔接，往往是用笔触如摆、点、擦等色块堆砌完成。一般也是在明确色彩大关系的基础上，先铺好画面的几个大色块，确定下整体画面色调。这几个大色块可以是背景，也可以是桌面等大面积的画面次要部分。也可先画所有物体的中间色，或者先画所有物体的暗部，趁画面湿时一口气画完第一层，这样色块与色块之间相对好连接，色彩关系易于把握。同时，在调色的时候也要注意，水粉画的颜色湿的时候深，干的时候浅，不太好做正确的估算，但随着练习的增多，水粉画调色经验自然会越加丰富，在秉承画色彩关系这一主旨的基础上，调色的准确度会越来越高。这里要再次强调：水粉调色切忌脱离整体。看一片，调一片，画一片，再调一片，改一片，这样画出的水粉画是不得法的。

画完第一层颜色之后，在色彩关系还算比较准确的情况下，可以不调整暗部或深色部分，而把精力放在亮部和灰部上。水粉颜料的覆盖往往是"肥盖瘦"，即厚颜料盖薄颜料，第一层不宜画太厚，否则当有些地方需要深入画第二层甚至第三层时就不容易覆盖；还有些颜色本身不易被覆盖，比如紫罗兰、大红色，画这些颜色的时候就要谨慎调色，尽量一遍完成，否则后期再改就很难盖住其底色，等颜料干时，底色又会映上来。

在画水粉画的过程中，对水的调和掌握也起到一定的作用。用水多少会直接影响画面效果。用水适当，往往能使画面具有流畅、润泽的效果；用水过多会降低色彩的饱和度，造成用色灰、污，还会有水渍淤积，无法表达丰富的色彩关系；用水不足会使颜色干枯，黏稠，用笔吃力。一般水粉用水调色，以能流畅地用笔和覆盖

底色为宜。在画面的暗处、虚处、远处，都可以适当多用些水，以加强它的虚度、透光感。从画图的步骤来看，铺大调子的时候水要多用点，这样色层就薄，方便再往上叠层上色。作画过程中，水桶中的水太脏应及时更换，特别在画鲜艳的亮部和中间固有色的时候，调色用水要干净（图5-12）。

5.3.2 水彩

水彩颜料是一种用水调和的透明颜料。水彩画是相对于水粉画等画种颜色透明度较高的一种绘画。其画面易于营造空气感，水润感，但水干得快，所以不宜做大尺幅的作品，适合做清新明快的风景、静物等小尺幅作品。

水彩画具一般较为轻便，适合带出去户外写生或画些小稿、插图等。画水彩画前需要先准备水彩画画材：水彩笔、水彩颜料、水彩纸及一些辅助工具（调色盒，洗笔筒，小瓶带喷雾口，海绵，纸巾等）。专用水彩笔大致有两类，扁头和圆头。一般要准备大、中、小三种型号的圆头刷子，也要准备一把宽约三到四厘米的板刷，以及平头的一、两支刷子。水彩颜料有管装和固体的两种，管装的比较温润，方便画笔舔拾，适合画相对大些的水彩画；固体的较好携带，适合外出写生使用。水彩纸种类丰富，对于初学者而言，购买价位适中的国产水彩纸即可，且画幅不宜太大，较常用的画幅尺度不小于20cm×30cm，不大于40cm×50cm，画纸的长宽比例根据画面内容调整。水彩画尺幅不大，也可以做些圆形或别的曲线型，增加水彩画的趣味性。以上只是针对初学者的一些建议，专业的水彩画师在选择工具的时候，可以根据自己的经验和兴趣来进行选择。

图 5-12　俞钦洋《水粉画静物》

由于水粉特性，初学者常用厚画法，如本作品就是使用厚画法。在亮部和浅色相物体的描绘上，颜料会反复调整，"厚盖薄""肥盖瘦"，可以堆积厚些，较容易发出色彩；暗部及深色部分不宜太厚，一般涂一遍或两遍完成即可，无需反复调整，要保证其透明度及饱和度

与其他绘画比较起来，水彩颜料的透明性使水彩画具有光洁的效果，而大量水性的流动感则会产生淋漓酣畅的意趣，自然洒脱。因为颜料本身透明度高，又是高饱和水分调和，不宜反复覆盖颜色，否则容易产生脏色，所以水彩画相对更加注重表现技法。它一般分为"干画法"和"湿画法"。

干画法是指直接作画，在纸上用多层画法上色，它比较好掌握，适合初学者练习。用笔表现肯定，形体结构明晰，色彩层次丰富是干画法的特长，但干画法不代表画面干涩，水彩颜料的基本特性还是水性透明颜料，因此画面还是要让人觉得水润饱满，有水渍湿痕，应避免干涩枯燥的毛病。

湿画法是指将画纸浸湿，或将画纸局部刷湿，于未干时着色。湿画法中水分掌握得当则画面效果润泽自然，表现雨雾、水乡气氛较为合适（图 5-13）。

运用和把控水分是水彩技法的第一重点和第一难点。水分会渗透、流动、蒸发，所以画水彩要对"水性"烂熟于心，把水的作用发挥到极致。因此画水彩画时还要关注空气的干湿度，注意画纸对水的吸收程度。掌握好作画时间——特别是湿画法，时间上要恰到好处，如果叠色太早，底色太湿，容易失去应有的形态，叠色太晚，底色又会太干，水色不容易渗透，衔接容易生硬。一般在叠色时，笔头含水量要少，含色要多，这样便于抓形，也能起到渗透的作用。如果叠色的色彩较淡，则让底色稍微干些再涂，否则容易混色过度，被底色影响效果。对于空气中干湿度的把握，画几张水彩画就可以体会到：雨雾潮湿天气作画，水分蒸发的速度就会慢，这种情况下，可以少用一些水来作画；天气干燥炎热的情况下，水分蒸发快，因此要多用水，也要加快调色作画速度。不同克数和品牌的画纸在吸水程度上也不

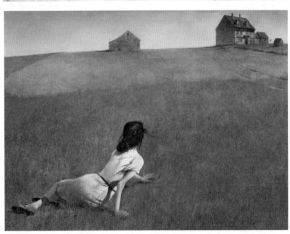

图 5-13　安德鲁·怀斯（Andrew Wyeth，1917—2009）水彩风景画二幅
安德鲁·怀斯是美国当代重要的新写实主义画家，他的作品多为水彩画，用直接画法画于纸面上。他的作品主题贴近平民生活，细腻多情，拥有诗意般的气质

同，因此要根据纸的吸水速度相应地调整用水量；吸水速度慢的纸，可以少用水；纸比较软，则吸水速度往往会更快些，需要增加用水的量。此外，在作画时，画中大面积的部分要用水充盈进行渲染，如天空、地面、静物或人物背景；画面中的

细节部分及需要深入的视觉中心部分则可以减少用水，多层次覆盖刻画（图 5-14、图 5-15）。

图 5-14　约翰·辛格·萨金特（John Singer Sargent，1856—1925）水彩画作品
他一生创作 900 多幅油画和 2000 多幅水彩画，深受法国印象派影响，多为直接画法。他的绘画用笔高度洗练，笔触"放松"，给人活泼灵动的感觉。他的水彩画总是沐浴在新鲜的阳光下，用色大胆、跳跃、亮丽

图 5-15　约瑟夫·祖布克维克（Joseph Zbukvic，1952—）水彩画作品
他是位理性的画家，画技精湛，其作品具有微妙的平衡感。他笔下的风景体现了水彩画的透明特性，特别是逆光下暗部的处理，充分发挥了水彩画轻盈、透亮的表现优势

除用水外，还有一个可以增添画面意蕴，给画面增色不少的方法——"留白"。"留白"的方法是水彩技法的另一个重点和难点，也是其与水粉画、油画技法相比更具特色的表现技法。水彩的特性使得其浅色不能像水粉和油画那样覆盖掉深色，水彩的浅色、白色只能通过调和提亮画面中的一些颜色，因此一些浅亮色、白色的部分，需要直接"留空"。在欣赏水彩作品时，如留心观察，你会发现几乎每一幅作品都在使用"留白"技法。留白或淡淡亮色如适当准确，会增强画面的表现力。水彩画"留白"既准又活，是技艺纯熟的体现。反复练习，就会熟能生巧（图 5-16）。

图 5-16　约瑟夫·祖布克维克　风景水彩
天空和路面有意识地进行了留白处理。"留白"常出现在中国的传统绘画手法中，用于营造意境氛围，留以联想。约瑟夫喜欢中国文化，画过许多中国题材的水彩画。他的画中经常出现留白的处理，使得画面疏密对比加强，视觉中心突出，也使画面更富空灵感，给观者带来更多的遐想空间

5.3.3　油画

油画是将颜料与植物油调和后在亚麻布、木板或纸板上作画的一种画种。油画不同于其他画种，主要通过调和油来稀释颜料并增加颜色的光泽度，控制颜色的干燥程度，增加颜料可塑性，

能较强地附着在油画布面或木、纸板上，当画面干燥时，也可以长时间保持光泽。颜料的色彩种类也很丰富，具有遮盖力和透光性，可以充分地描绘对象，使其具有丰富的色彩和强烈的立体质感。油画是西洋画的一大画种，其作品保存时间长至百年，不易变色脱色。

油画的材质相对于其他画种来说比较复杂。油画的主要材料有：油画颜料、调和油、油画笔、刮刀、画布、内框、外框、上光油等。

首先介绍油画颜料。现在市场上的油画颜料分为两大类：矿物类和化学合成类。古代作画多用矿物颜料，将其手工研磨成细粉状，调和后使用；现代多用化学合成颜料，其颜色更为丰富，一般由工厂批量生产后装入锡管出售。

其次介绍油画颜料的调和油。在作画之初我们往往使用松节油稀释颜料，它成本较低，挥发较快，往往一两分钟就能完全挥发，挥发后失去光泽，一般在起稿和最初画一些大关系时用到。之后再使用不易挥发，可以使颜料更具光泽度的调色油，如亚麻仁油、核桃油或者由松节油、上光油和调色油按照一定比例混合而成的三合油。

油画笔多用弹性适中的动物毛制成，有尖锋圆形、平锋扁方形、扇形等多种。一般厚画法可以用猪鬃笔毛的油画笔，其弹性强、结实，易产生笔触肌理效果。薄些的画法或一些细节部分则多用狼毫或貂毛笔。

油画笔的清洗多使用松节油，稀释笔毛上的颜料，或直接用肥皂清洗。

刮刀用富有弹性的薄钢片制成，形态上分为尖形、圆形、方形等，一般用来清理调色板上残剩的颜料，但许多画家也会直接用刮刀作画，制造一种特有的肌理感，增加画面表现力。

画布：油画最常画在亚麻布上。制作油画画

布时，亚麻布需要紧绷在木制的内框上，并上三层乳胶，每层乳胶都要等上一层乳胶干透后才能进行下一层的涂抹，每一层乳胶干透后还需要用细腻的砂纸打磨平整，三层乳胶要涂抹均匀，不宜太厚，完成后再涂 1~3 层白色底料，等至全干。这些反复的涂底过程是为了把亚麻布做成不吸油且有一定布纹效果的布面。当然，也可以根据创作需要，做成半吸油、全吸油或有颜色的式样。亚麻布纹有粗细之分，一般根据画面需要选购，粗犷的、尺幅大的画面多用布纹较粗的亚麻布，反之则选较细的。涂好底的不吸油的木板或硬纸板也能替代画布。目前市面上也有做好底的现成画框，买回可以不用绷布、做底，可直接作画。

光油：上光油的作用是使画面保持光泽，一般根据画者对画面效果的需求来决定是否使用光油。并不是每幅画中的每处局部都需要涂上光油，光油通常在油彩完成并干透后涂抹。

外框：完整的油画作品通常需要裱上外框，或者叫油画框，俗话说"三分画七分裱"，对于油画作品而言，合适的装裱十分重要。外框可以使观者形成对作品视域的界限，使画面显得完整而集中，画中的物象在观者的感受中向纵深发展，能形成一定的空间感。画外框的厚度与款式根据作品内容和尺寸而定，一般为木质和石膏材质，往往大画用薄框，小画用厚框，偏古典的写实油画以较为复杂的古典款式外框为主，内容偏表现或抽象的油画外框多为简约现代的款式。

油画创作一般从勾小稿开始。在一张纸上勾出小稿，安排好画面构图和需要表达的画面内容之后再上正稿。也可以直接在油画布上用铅笔或木炭条起一个素描稿。在油画的起步阶段必须花费大量时间研究素描稿，特别对于初学者来说。

起素描稿并不一定上调子，可直接用线在画布上修改、调整，也可以用简单色来确定画面的主体色调与色彩关系。之后再用油画笔蘸颜料及松节油开始铺第一层色调，定好基本色调后再用颜料配以调色油进行深入刻画。

油画因其特质和材料的原因，画错可以用刮刀刮掉颜色反复调整而不会伤及画面，同时也因画布比纸更为结实，油画的笔触可以更加丰富，可塑造较多造型和肌理质感。关于可用的主要的笔触，笔者总结如下供初学者参考。

1）挫：挫是用油画笔根部落笔于油画布上，按下笔后逆向挫动，犹如书法的逆锋笔，笔势遒劲有力。挫主要用笔根逆向作画，与笔尖用色轻重缓急不同，可以丰富画面语言（图 5-17）。

2）揉：揉是指用画笔直接在画布上将几种颜色杂糅一起进行调和，杂糅后的色彩产生自然的混合变化，比在调色板上调好后画上去的颜色更加微妙、生动，也可以用于面与面的过渡衔接（图 5-17）。

图 5-17　阿维格多·阿利卡（Avigdor Arikha，1929—2010）油画
阿里卡的油画多用挫和揉出来的形态，用色不厚，会斑驳地透露出油画布底色。他的画注重画面构图，以"平铺直叙"的方式对描绘内容"娓娓道来"，画面既具有整体性，又不失现场感、灵动感

3）勾线：勾线是指用笔直接勾画线条。一般勾线常用较软毛的尖头油画笔，当然在不同的风格中，也可以用圆头、扁头或硬毛笔勾画出刚劲有力的线条。东西方绘画最初均采用线条造型。西方早期油画中，线条轮廓精确严谨，到后来才演变成以明暗光影为主，线条逐步融入明暗阴影中不再显现的样子。即使这样，油画中线的因素也始终没有消失。线条的运用让油画语言变得丰富起来。现当代油画大师，如马蒂斯、梵高、毕加索、米罗、克利等，都是用线高手（图 5-18）。

图 5-18　亨利·马蒂斯（Henri Matisse，1869—1954）油画
他是法国著名画家、雕塑家，野兽派创始人和主要代表人物，代表作有《奢华、宁静与愉快》《生活的欢乐》《开着的窗户》《戴帽的妇人》等。他的作品热情奔放，用色大胆，线条肯定，简练而富有装饰性

4）扫：在油画中多为横扫，主要用来衔接相邻的两块颜色，使其过渡更加自然。一般在作画过程中，用干净的扇形笔趁颜色未干时轻扫以达到色块之间自然衔接的目的，也可以用笔直接在底色上扫入另一种颜色，使色与色轻松自然地交错在一起（图 5-19）。

图 5-19（a）　杨参军（1957—）《鱼之乐》系列之一
杨参军为中国当代油画名家，中国美术学院教授，博士生导师。本系列作品用笔自由洒脱，背景用了横扫的方式，最大限度平面化，这样也更加突出画面视觉中心的跳跃感；主体部分的鱼用笔丰富，用色厚重，并用侧峰勾拉实处

图 5-19（b）《鱼之乐》系列之二
背景黑色笔触用擦的笔法，形成洒脱的线条，既把主体物串联起来，又有效地分割了画面，还有种中国传统书画的用笔意境

5）拉：拉一般是指用油画笔侧峰拉出线条，用于表现结实线条或明确的物体边缘，也可以直接用刮刀调好油彩后用侧峰拉出色线或色面，此种方法可以使得画面中拉出的线条更加坚实有力（图5-19）。

6）擦：擦是将毛笔横卧，用毛笔的腹部擦在画面上。这时笔上的颜料要轻薄干燥。在半干的底色或起伏的肌理上用擦的笔法，可以让底层的肌理更加明显，丰富画面层次（图5-19）。

7）砌：砌的方法是以刀代笔。画家使用刮刀作画，像泥工一样把颜料砌到画布上，可以直接留下刀痕。这种堆砌的方法可以使画面形成不同厚度的层次变化。油画刮刀的大小、形状不同，使用方向不同，可以有效丰富画面。而且刮刀砌画，运用得当，画面力度及塑造感会很强（图5-20）。

图5-20 金一德（1935—）油画
金教授是当代著名油画家，中国美术学院油画系资深教授。其油画作品多以油画刮刀代笔作画，造型感强，肌理效果明显；整体造型苍劲有力，色彩雄浑浓郁，有着用笔触达不到的艺术效果

8）点：可以说绘画中的一切笔法从点开始。早在古典的坦培拉技法中，点画就是重要的表现层次的手法。欧洲古典大师及印象派大师中不乏善用点彩笔法之人，如维米尔、莫奈、雷诺阿、毕沙罗等，都会在其作品中使用点的笔触深入画面，进行细节刻画。同时点还可以结合面和线产生丰富的对比，不同的点也能对描绘物体的质感起到独特的作用（图5-21）。

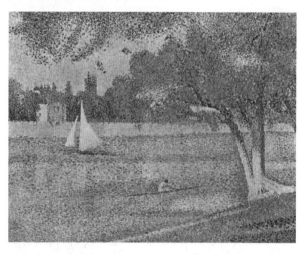

图5-21 乔治·修拉（Georges Seurat, 1859—1891）《大碗岛星期天的下午》
点彩法是乔治·修拉较为突出的艺术风格，此幅作品为他的代表作，也是新印象主义的代表作。画面中布满了精密细致排列的小圆点，用几乎不加调和的冷、暖及邻近色、对比色等堆积而成。画面没有用线条刻意刻画出物体形态，观看者需要隔一定距离观看，体会其鲜艳饱满的色彩效果及和谐的秩序感

9）涂：涂是油画中体、面表达的主要方法。涂的方法有平涂、厚涂、薄涂等。平涂常用于景物或人物油画中背景、天空、地面等大面积部分，均匀的平涂也是装饰性油画的常用技法；厚涂则是油画特有的质感特征，可以使颜料产生一定的厚度并留下明显的笔触而形成肌理；薄涂则是用调色油将颜色稀释后薄薄地涂于画面，可产生透明或半透明的油润效果，（图5-22）。

10）摆：直接将油画笔上调好的颜色摆在画

图 5-22　奥斯卡 - 克劳德·莫奈（Monet，1840—1926）《日出·印象》
他被誉为"印象派领导者"，是印象派代表人物和创始人之一。他的作品注重自然光和画面气氛的表达。他崇尚自然写生，善于展现色彩光影丰富的变化，色彩柔和，用笔以平涂为主，笔法轻松

布上，不做反复改动，不拖泥带水。摆的笔法常用在有比较肯定的颜色和准确的笔触来寻找色彩与形体关系时，有时画面上的关键之处只需要摆上几笔就能使画面得到改观、起到"提神"的作用，摆的笔法在画面中力度相当大，是十分肯定的笔触，因此下笔前应先做到胸有成竹，方能达到想要的效果（图 5-23）。

11）拍：一般用宽的油画笔、油画刷或扇形笔之类蘸色后在画面上轻轻拍打的技法称为拍。拍与擦功能有些接近，一样都能增加画面的肌理感，又不显得生硬，还可以处理原先太强的笔触或色彩关系，使其减弱。

12）划：指用刮刀的刀锋部分在未干的颜色上刻画出阴线和需要的形，有时可露出底层色来。划一般不常用，或根据画者的画面处理方式在某些局部使用，一般用于表现感强的油画作品中。划出的阴线深浅粗细不同，笔锋不同，与画面中的阳线及面形成对比，增加画面丰富性，也可增加肌理效果。

图 5-23　文森特·威廉·梵高（Vincent Willem van Gogh，1853—1890）油画作品
梵高为著名印象派画家。他传奇的一生赋予了他激情的绘画风格，他的作品色彩饱和度高，常用厚重的颜料将根根分明的线条摆在画面上，线条夸张、扭曲，具有强烈的绘画生命力

13）抑：抑也是制造画面肌理的一种方法，指用刮刀的底面在潮湿未干的颜料层上向下按压后提起。这种方法可以用在一些需要刻画特殊质感的地方。

14）刮：刮是油画刮刀的基本用途。油画与别的纸面绘画不同，油画布具有较坚实的反复操作性。在创作过程中，画的不理想部分可以用刮刀刮除颜色，再重画，甚至可以反复刮除再进行。纸质绘画则不宜反复擦除，容易损坏纸张。刮也可以去除不必要的细节或减弱过强的关系，让显得紧张的画面关系松弛下来。同时，油画创作者需要在一天绘画工作结束后，把调色板上不用的一些颜色刮掉，以保持调色板干净，待第二

天接着使用。另外，刮也可以制造一些特殊肌理质感。

5.3.4 色粉

色粉画，又可叫"粉笔画"或"粉彩画"，也是西洋色彩画种之一。它与国内的水粉画不同，是用干制的彩色粉笔作画。色粉画创作过程相对水粉画、油画要更加快捷，主要描绘的是人在观察中获得的新鲜感觉，艺术魅力别具一格。色粉画不需要调和水和油，只需直接画于纸面上，使用方法如同彩铅，较为便捷。调色时只需要在色粉之间相互搓揉，就能得到较为丰富的色彩关系和色彩光泽。色粉颜料色相鲜艳饱和，在作画过程中，无论用线还是用搓揉叠加的面都很容易表达出其丰富、生动具有表现力的一面。它以矿物色料为主要原料，因此也具有良好的色彩稳定性。

色粉画在西方同油画、水彩画一样有着深厚的传统，从文艺复兴时期的达·芬奇、米开朗基罗，到19、20世纪的德拉克洛瓦、米勒、马奈、雷诺阿、德加、卡萨特等大师，都留下了不少色粉画的经典之作。其中德加色粉作品数量最多，被后世尊称"色粉大师"。其色粉作品题材以女艺人为主，一些作品记录芭蕾舞者的生活，如《系着蓝色腰带的舞者》（图5-24）、《舞台上的舞者》《排练教室》等；一些描绘歌女形象，如《咖啡厅演唱会》《女歌手戴手套》；另一些则是闺房梳洗，如《澡盆》《浴后擦身的女子》等。他善于巧妙地将线条与色彩结合起来，笔触和构图似不经意，却有光彩照人的效果。他的色粉画比油画更加迷人。

画色粉画一般需要准备以下工具。

1）色粉笔：绘画用的色粉笔虽然外形上与

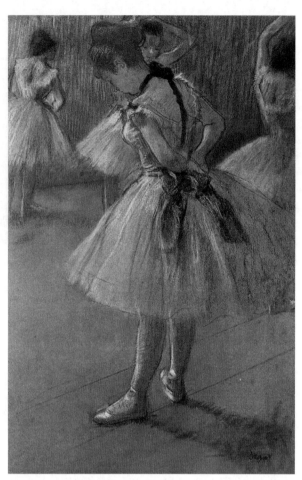

图5-24 埃德加·德加（Edgar Degas，1834—1917）《系蓝色腰带的舞者》

教师板书的粉笔差不多，但其成分不同。一般老师板书用的粉笔都是石膏粉，色粒粗，颜色灰；而绘画用的色粉画笔则是特制的，是用少量胶水压制成的矿物颜料。它辅料少，原料较贵，但色泽纯正。色粉笔不像油画、水彩那样易于调色，所以色粉笔色相越多越好，但也不是绝对的，画家也可以自行调色，只是调色上局限性较大，需要一定的作粉画经验。

2）纸：色粉画对于纸的要求比较高。因为粉质材料容易蹭掉，所以色粉画一般画在纸基较厚、有纹路的卡纸或有相对细腻颗粒感的砂纸上，以挂住粉末。当然细纸也可以画色粉，它更适合快速绘制色粉画，更容易上色，轻轻几笔就

上去了，干净利落，格调明快，别具一格。它的缺点是不能反复修改，多画几次就会"腻死"纸的颗粒，再加也加不上。

色粉画纸一般以中性灰色、棕色、黑色等做底色。画者在画的过程中可以充分利用底色，较快统一画面色调。许多时候可以不把画面涂满，留出一些底色，保留一点习作的趣味，反而虚实相生别具一格。

3）修改工具：色粉画一般尽量少修改，用橡皮擦容易损伤纸的纹理，画面也容易擦脏，所以色粉画一气呵成较好。当然，如果在画中需要柔和一些色彩，可以用细腻柔软的纸巾或者手去擦，擦纸笔、干净的油画笔也可以用来将色粉揉进纸纹中去。

色粉画法包括以下几种：

1）直接画法：类似大师德加的作画方法，直接用笔对画面进行技法的处理，颜色不进行复杂的大量的调和。这一画法，速度快，饱有对被画物的第一印象，富有激情，画面痛快淋漓，一气呵成，并能发挥出色粉颜色的丰富性，点线面的结合也增加画味。直接画法画面中层次较少，粉沫较薄，实际上对作画者的艺术素养要求很高。画面的一气呵成需要要作者色彩关系、构图恰当，下笔准确，有一定的力度，手腕要有弹性，能灵活的用笔，这是这种画法的关键。结合画纸本身的纹路，形成丰富、生动、艺术价值高的色彩画作品。

2）多层画法：相对于直接画法，多层画法是通过色粉颜料多次叠加的方式来完成。使用这样的方法完成的画面色调过渡非常微妙，可以绘制较为写实的色粉画，也很适合专业而深入的创作。多层画法可以将被画物塑造得空间、体积感很强，甚至达到真实的质感，由此也要求画者具

有较强造型基本功。起笔先画准确的形体轮廓，然后再进行铺色，与画油画、水粉画一样，也是先铺深色再铺浅色，欲暖先冷、欲冷先暖，不断把握色彩关系。逐步加亮色调，这样色彩才会有透明感。在深入过程中，画完一层还可以喷一层定画液，为防止再画一层时上一层颜色脱落。在使用定画液时切记离画面要有一定的距离，不宜太近，否则容易使纸张打皱。

3）擦揉：在多层画法和画质感光滑的物体时，常用到擦揉，可以使得一些颜色取得细腻微妙的效果，还能增强其颜色的透明感。一般进行擦揉的工具有干净的纸巾、特制的擦笔或手指。纸巾一般用来调节大的色彩关系，细节的部分可以用擦笔或直接用手指去蹭抹，以达到调和色粉颜色的作用。用手指调和色彩时，可以更直观地感知力的轻重。用力轻，底层的颜色就不会跑到表层上来；用力重，则色与色之间的贴合度更高，可以出现一些高级灰。用手指调和还可以控制所调和的范围、虚实，能更贴切地达到想要的画面效果。在揉擦的过程中还需要注意结构的表现，否则擦揉出来的形体会像吹鼓的气球，造型软弱无力。擦揉的方法不宜使用过多，用太多遍纸的纹理易被"腻死"，整个画面会显得太甜腻与俗气。

将以上三种方法合理应用于一幅画中，画面就会丰富多彩，充满韵味。

色粉画还有一个特点，它能通过笔力的轻重在纸上产生明度、色度的变化，从而使色粉绘画具有极强的表现力。因为色粉画不需要事先调色，画纸常有底色，色粉画笔的原色加上底色的透光，其实已经在视觉上产生了一种色彩调和。因此色粉纸颜色的选择很重要。色粉画的一大特色就是亮色调覆盖了暗色调的底色，很多时候还

会有意识地透出纸的底色，因此纸的冷暖色调也会直接影响最后的画面效果。

由于色粉画是干性粉状颜料笔，色彩明艳、高级，很多画家在画素描的时候喜欢用少量的色粉笔来增色，增添艺术效果，但这样的画还是可以叫做素描（图 5-25）。色粉画好后，一定要用专门的定画液，或用透明的玻璃或玻璃纸将作品固定起来，起到保护作用。

图 5-25　与色粉结合的素描画
色粉画笔也可与炭精条结合。炭精条一般为黑色或棕色，往往可以用来刻画色粉画的投影或一些边线。或者也可以在炭笔或炭精条的素描作品中，根据画面需要，加入色粉笔的少许颜色，增加画面艺术效果

5.3.5　油画棒

油画棒是由不干性油、颜料、碳酸钙、软质蜡等组成的油性彩色绘画工具，具有极佳的柔软性，黏性强。油画棒一般为长约 10cm 的圆柱形或棱柱形，方便抓握、外出携带。油画棒形似蜡笔，但其纸面附着力、包覆力更强，绘画艺术效果突出，是绘画爱好者喜用的绘画材料。

很多人会把油画棒误认为是蜡笔，实际上它们的材质特性是不同的。蜡笔不耐高温而且色泽暗淡，干后容易龟裂，色彩的铺展性也不好；油画棒耐高温，较稳定，手感细腻、滑爽、油性足、铺展性好、涂色面积大，也易于叠色、混色，能达到油画小稿的效果。

油画棒的种类很多，品牌多样；色彩上有12色、16色、25色、50色不等；由于材质的特殊性，油画棒不宜放置在阳光下或高温环境中，否则容易软化，也不要放在易燃物品旁。

油画棒的表现技法主要为直接画法。油画棒本身手感细腻，铺展性好，一般涂在纸上，一笔就是一笔，较厚，容易表达出肌理感（图 5-26）。油画棒也可以用刮刮法，也就是给

图 5-26　油画棒作品
油画棒手感细腻，延展性好，可以表达出厚重的肌理效果，但较难深入刻画细节，往往用于创作小稿或速写，别有一番艺术魅力

画面做"减法"，先用颜色较浅的油画棒在画纸上涂上上色作底色，再用颜色较重的油画棒在表面涂上一层，再用刮刀将图案刮到涂满的图层上，露出浅底色。油画棒也可以和水彩颜料结合做出不同的效果：因为油画棒是油性的，在其画出的画面上刷上水性材料的颜料，会产生油水分离的效果，一般多用于表现星空、浪花、白云等。油画棒还可用于拓印：用剪刻、撕、拼贴、折叠、揉纸等方法制成版材，然后在图形上盖上

纸张，用各种颜色的油画棒在纸上来回涂抹，如此，底板上的图形就显露在画纸上了，会产生一些比较有趣的肌理作用，由此，油画棒也深受儿童们的喜爱。

相对别的画种，油画棒较难深入，不过也因如此，油画棒往往更能使艺术家把握住画面的整体关系，表现出非常轻松的画面感觉，很适合画家用来做些小稿或速写，具有独特的艺术魅力（图 5-27）。

图 5-27　叶梦霞《油画棒风景小稿》

参 考 文 献

1. 安宁 . 色彩原理与色彩构成 [M]. 杭州：中国美术学院出版社，1999.

2.［德］阿道夫·希尔德勃兰特 . 造型艺术中的形式问题（何香凝美术馆·艺术史名著译丛）[M]. 北京：商务印书馆，2019.

3. 殷光宇 . 透视 [M]. 杭州：中国美术学院出版社，1991.

4. 曹兴军 . 艺用解剖与造型 [M]. 杭州：浙江人民美术出版社，2011.

5. 高牧星 . 中西之融——民国时期国、公立美术院校西画专业基础教学研究 [D]. 上海大学博士学位论文，2019.

6.［美］格雷格·艾伯特 . 构图的秘密 [M]. 何丹萍，译 . 上海：上海人民美术出版社，2018.

7.［美］艾略特·古德芬格 . 牛津艺用动物解剖学 [M]. 毕竞，译 . 上海：上海人民美术出版社，2021.

后 记

2023 年，是我在高校工作的第十年。我一直在学校工业设计专业教授造型基础课程，面对的都是零绘画基础的工科生，因此，我的心态也一直在专业与非专业领域间转换、游走，如何引导这些逻辑能力强的工科生尽快进入形象思维的世界，是我在教学中一直思考的问题。尽管引导学生转变思维牵扯很多精力，使我倍感辛苦，但这种跨思维的教学研究也带给了我很多益处，在教学相长中拓宽了我的研究视野。经过多年的教学实践与思考，我对工科生的艺术课教学有所总结。一是把造型基础涉及的主要原理转化为课程内容，用底层的技术逻辑来化解工科学生对于艺术"深不可测"的误解。要让他们通过对原理的掌握快速地形成自己的一套手绘技法，并不俗地表现在作品上。二是结合美育熏陶，通过对造型艺术历史的脉络梳理、对绘画大师作品的赏析提高学生的人文素养及审美情趣。

在本书的写作过程中，我虽不无自信，却也压力重重。写这本书的三年，我正处于博士论文的撰写阶段。虽时间有限，但也基本上完成对我多年来教学经验与思考的梳理与积淀。现在这些思考与努力总算有了一个结果，不管这个结果是大是小，是成熟是青涩，于我而言，更重要的是

过程。在撰写本书的过程中，我研读了大量前辈的研究成果以及学术前沿成果，并加以借鉴，这使我加深了对造型艺术基础理论的理解，使我更加清醒、全面地梳理并研究造型艺术基础的相关理论。

中国计量大学艺术与传播学院院长倪旭前教授对本书的编写和出版给予了鼓励和大力支持；清华大学出版社宋丹青主任对本书的编辑给予了支持和帮助；中国美术学院造型基础部研究生俞钦洋同学提供了第一章、第三章中的大部分插图；中国计量大学工业设计系的刘怀泽、沈擎天同学提供了第二章的主要插图；中国计量大学工业设计系及环境艺术系的诸位同学提供了他们的优秀课程作品。在此对他们的辛勤付出一并表示感谢。

希望本书能给读者在造型艺术之路上带来启示。当然，囿于水平和时间，书中难免会有不足，还望专家和读者不吝赐教，以便再版时完善。

朱琳琳

2023 年 5 月 13 日于泰国曼谷

教师服务

感谢您选用清华大学出版社的教材！为了更好地服务教学，我们为授课教师提供本书的教学辅助资源。请您扫码获取。

 教辅获取

本书教辅资源，授课教师扫码获取

课程简介

大纲建议

课件 PPT

 清华大学出版社

E-mail: tupfuwu@163.com

电话：010-83470317

地址：北京市海淀区双清路学研大厦 B 座 508

网址：http://www.tup.com.cn/

邮编：100084